UNKNOWN
BRUTALISM
ARCHITECTURE IN
HONG KONG

未 知 的 香 港 粗 獷 建 築

彭展華 著

目錄

「上窮碧落下黃泉」 ● 黃宇軒

黃宇軒（Sampson Wong），城市研究者及藝術家、地理學博士。多年來關注跟城市空間相關的創作，近年共同創辦「懷疑人生就去散步」計劃，出版《香港散步學》一書，推廣「散步學」，以散步作為切入點，討論城市觀察及地方書寫。創作之外，亦投入大學教育，現為香港中文大學城市研究課程講師。

對香港粗獷主義建築研究團隊和策展人 Bob Pang 這三年來在從事的研究和文化傳播工作，一直心存感激，可以說，「香港粗獷主義建築」原本是個未誕生的研究領域，他們一手將這領域開拓出來，以幾乎無人知道存在的資料去填充了空白。朱濤教授寫《梁思成和他的時代》，曾用「上窮碧落下黃泉」來形容梁在空白中填補建築史的開荒工作，特別因為他真的四處闖蕩，當然如果把此書的研究團隊跟梁思成比對是太誇張了，但我真感到他們有那種「從零開始」，四下考掘的企盼。而且，我一直旁觀他們如何執著、無比堅持和宛如偵探般細膩地去追尋一切可能相關的原始建築史料，所以早就深信，他們完整的研究成果，如果刊印成書，定當會是千禧年過後，最重磅的城市研究著作之一，如果這本書終於誕生，是香港研究之福，也是全球建築史之福。

我最先認識粗獷主義建築，是在 2010 年前後，當時因為留學和關心各種與城市空間相關的思潮，而親身見證和經歷這種建築風格與語言，在歐美世界的「復興」。最先是一波文化浪潮，大眾通過流通和廣傳影像，加上各種書籍出版與展覽，對特別富烏托邦色彩、形態輕易吸引目光的戰後建築，特別著迷，當中包括前蘇聯建築、各地的公共房屋、瀕危的晚期現代主義建築等。在影像主導的社交媒體世界，粗獷主義建築特別跑出，幾成圖騰，在英國，人們去尋訪當中最有名氣的建築，例如在倫敦的 Trellick Tower、Barbican Estate、英國國家劇院（National Theatre）等。「大路」而本來就頗為人所知的粗獷 icons，再受推崇，被確認為重要的建築遺產。在這「粗獷建築形象復興」的階段，那些 icons 一下子成了潮

流所在，被印在產品上，相關的相集和地圖出版如雨後春筍，一整代人跟粗獷美學 reconnect，學習這一種美學的可能之餘，也開始理解它的社會和政經脈絡。

粗獷主義建築的熱潮 take off 後，當然有一定數量粗獷遺產都被公認為重要遺產，但在欣賞和重訪它們的美學過後，我覺得更有趣的新階段，有兩重發展。第一重發展，是大家開始現實地思量，在真實世界裡保育這種建築時面對困難與落差時，應如何周旋其中。一方面，一些立意善良與甚具野心的粗獷遺產，長年不太受大眾認可，而上述的新浪潮，未必可改變主流市民的意見，同時部分重要的粗獷建築，也因為不被重用而長年遭遺棄，面臨日久失修或各種連帶的社會問題。像英國的 Preston Bus Station 就是個好例子，欣賞粗獷主義和日常建築的人，大多認為它是大師級的作品，但它一直面臨被清拆的威脅，當中就涉及美學與使用者感受的落差。另一方面，即使是廣受用家和居民愛戴的粗獷主義建築，也在戰後建築總體受威脅的大環境下，每每因都市重建的壓力而被清拆，群眾在爭取保育時，未必能成功建構足夠強而有力的敘事，去把建築留下。悉尼的 Sirius building 和倫敦的 Robinhood Gardens，也許就是這樣的例子，粗獷主義作為大型屋苑的存在，多受到挑戰，新加坡的 Golden Mile Complex，算是難得的例外了。還有一重困難，是有時這些建築得到保護和繼續被活躍使用，但有機會被大幅改造，遠離了它原來讓平民百姓使用的重要目標，像英國 Sheffield 的 Park Hill、倫敦的 Centre Point，就是這樣的例子，原本日常的建築，被改造成價格高昂的豪宅，才得以保存下來。

因為面對種種困難，喜愛粗獷主義建築而相信它們是重
要社會遺產的人，就必須好好思量「如何說好粗獷故事」
了。過去這段時間的第二重發展，是各地的建築研究者都
開始醒覺，必須要重頭考掘自己城市裡，這種建築幾乎未
被研究的設計史和社會史，不能只停留在對少數 icons 的
關注。非常有力令這重關懷擴散開去的，當數德國建築博
物館策展人 Oliver Elser 主力策劃的「SOS Brutalism」計
劃，它先從一張世界地圖出發，讓人點出粗獷主義建築的
所在，再開始一系列的展覽、出版與跟各地研究者的協
作。但凡有任何城市的研究者和粗獷建築愛好者，發現自
己的地方只有寥寥幾點在地圖上，也許就會開始不相信這
就是全部，許多這樣的研究旅程就可開始。

Oliver Elser 也來過香港，記得他作的初步研究，指出香港
許多粗獷主義建築都可能因被塗上油漆而被埋沒了，同時
在亞熱帶地區，也許我們要有自己的方法，去判定哪些是
粗獷建築。還記得那時聽到他的結論，心裡思忖是，對，
香港也許還有無盡的 brutalist 建築有待被相認，而且不可
能總是只有 SOS Brutalism 地圖上那僅有的幾座啊，香港
戰後大量現代建築落成，民間應該還埋藏著許多未被發現
的案例？這些問題，Bob Pang 的團隊身體力行，花上令
人折服的精力與耐性，在此書逐一解答了，香港不只有來
來去去 Google 到的那些粗獷建築，我城真的有完全被埋
沒與錯過了的一批 brutalist 建築，甚至有幾乎被遺忘了，
對此風格有認知與實踐的建築師。製作此書的團隊，不可
思議地尋出了大量寶藏，填充了一片空白，這片空白，如
果沒有他們，是鐵定會良久維持空白的。

最後，除了他們尋找到不可思議特別多的 original stories
外，我認為有三點是值得注意的。第一，這團隊有極出色
的攝影師，研究的視覺部分如虎添翼。第二，團隊本身有
活躍的建築師，由執業中的建築師在正職之外去從事香
港建築史的扎實研究，這種傳承跟專業的游移連結，真
是可敬。最後，團隊在推動公眾認識這範疇時所用的美
學和連結全球的策略，非常精巧，像他們得到了 Dezeen
Awards，把東海工業中心的案例帶到全世界，就是漂亮的
一次 intervention。結合這些背景脈絡，與團隊的神采，只
想總結一句，這是本我引頸以待的著作，感謝他們對香港
研究的貢獻，相信此書會是香港建築史研究的里程碑。

一場田野考察的實踐

● 戰後建築研究檔案（袁偉然、陳卓喬、何慧心）

戰後建築研究檔案（FAAR）由三位 90 後創立，包括袁偉然（Alex Yuen），建築文化研究者、《迷失的摩登——香港戰後現代主義建築 25 選》作者之一；陳卓喬（Jefferson Chan），畢業於劍橋大學建築系及香港中文大學建築學院；何慧心（Michelle Ho），建築設計師、畢業於香港中文大學建築學院及代爾夫特理工大學（TU Delft）。FAAR 從塵封的檔案出發，嘗試把枯燥乏味的史料更立體地呈現出來，與大家一起了解戰後現代建築的前世今生。

「我很粗獷！」這是剛結識時，香港粗獷主義建築研究的策展人 Bob Pang 就這樣跟我們介紹自己。

認識策展人的話，都會被他澎湃的毅力和搜集史料的能耐所感染。他所研究的領域是香港建築歷史的例外。一種存於城市之中，卻又不被重視的粗獷主義建築，甚至被誤解成冰山一角的例子。未知——成為了策展人及其團隊感興趣的冷門課題，由喜好慢慢延伸至研究，更成為了一名說客，不斷地自下而上向博物館游說，說好粗獷建築，在此我們相信其他建築界的同儕是有目共睹的。

找尋香港未知的粗獷主義建築，是一個艱辛的過程，需要有一套完整的論述框架，然而在這本書出現之前，基本上是沒有的。研究團隊就是以此為切入點，為過去大家對「石屎建築等於粗獷」來抱個不平，再與大家重新釐定欣賞這些建築物的方法。

這段輝煌的本地建築史，因 1980 年代經濟起飛而戛然而止。樸實無華的建築毫不顯眼，逐漸被人遺忘。在引證「粗獷在香港」的過程中，能夠說服讀者的自然是與大眾生活上息息相關的例子。只要是活生生的構築物，就是一種重新發掘的過程，當中發現的蛛絲馬跡，比起在檔案館解讀文獻有過之而無不及，甚至來得立體。田野考察就是研究團隊工餘時的建築日常，親臨這些建築物，身體力行繼而落地為這些觀察作詳盡的記錄。

研究團隊觀察這些建築時，比較著重人文和自然環境的相互協作。他從「粗獷」這種人人可觸得到、感受得到的

質感出發，了解建築物料所反映的時代背景，繼而完整地了解建築師們及其作品的創作原委。這些都可從本書的賣點——建築師背景記錄中逐一窺探。對於研究團隊來說，人是很重要的元素，而這些訪問對象大多已七老八十。研究團隊這一份對粗獷建築的好奇及幹勁，也讓他們在不知不覺間為前人的事跡留下了彌足珍貴的記錄。

關於香港建築的故事，很多時候都由建築或歷史學家書寫，由建築師視角出發的討論一直以來並不多，今次研究團隊便展示了這種可能。除了豐富的文字論述，這書的另一看點，是建築師如何善用他們表達空間的能力，將10多棟建築製成數碼模型，再把它們剖開，對廣大讀者而言，相信會是實物照片記錄以外的新鮮角度。

建築師的獨特視角，讓他們能從建築物承載那沉厚的過去中抽離，從物料及形態中看到更多的連結——這書展示的不只是發掘及記錄香港粗獷建築的初衷，也是研究團隊讓香港粗獷建築被世界看見的決心。他們奔走英倫尋人尋檔的一番心機，大大豐富了研究內容外，也同時連結了國際間的粗獷建築社群，把香港粗獷建築帶入他們的視角。

從字裡行間中讀著，我們就像經歷了一趟旅程，讓我們從香港看見世界，也從世界看見香港。

在此我們向策展人及其團隊表示由衷的敬意，也誠意推薦各位一起感受這段旅程。

尋覓香港粗獷建築的蹤跡，創建更具包容性的建築史 ●王蕾

王蕾（Shirley Surya），M+ 博物館設計及建築策展人，自 2012 年起著力研究大中華及東南亞地區的設計和建築發展，並為 M+ 館藏蒐羅相關作品。在 M+ 博物館，她參與了「構。建 M+」、「探索霓虹」、「南行覓跡：M+ 藏品中的東南亞」及開幕展「香港：此地彼方」的聯合策展工作。在 M+ 以外，她參與了「張永和 + 非常建築：唯物主義」及「未完成城市主義：批判性空間實踐的嘗試」展覽。她著有 Futures of the Architectural Exhibition 及 Geoffrey Bawa: Drawing from the Archives；也曾在 ARCH+、e-flux Architecture 及 Journal of the Society of Architectural Historians 等媒體上發表文章。

2013 年 5 月的經歷仍然令我記憶猶新。作為 M+ 博物館設計及建築展團隊的一員，那時候剛剛收到王歐陽建築工程師事務所的歷史檔案清單，第一次接觸到早期由王伍建築工程師事務所（王歐陽的前身、由香港大學建築系第一屆畢業生王澤生與同屆同學伍振民創辦）1959 至 1961 年設計的飛鵝山獨立別墅「The Box」時，感到格外喜悅。當時 M+ 正在籌建跨國的亞洲和香港設計及建築永久藏品，過程儼如一次「拾遺之旅」。The Box 是一座依山而建、單層的清水混凝土別墅。令人興奮的是，在香港這個不著重檔案保存的城市，屬於 1950 年代的舊照及圖則檔案可說是非常罕見。另外，受到 Ludwig Mies van der Rohe 及英國粗獷主義的影響，The Box 也引申出香港建築歷史與世界思潮的關聯。遺憾是最後未取得合法的使用權，我們無法向公眾展示或許是本地最早的粗獷建築。王伍建築工程師事務所往後的王澤生宅邸（1966 年）、港安醫院（1971 年）及後來由伍振民及劉榮廣設計的中大眾志堂學生活動中心，一一留有 The Box 的清水混凝土物料及外露結構形式的影子，現今已納入 M+ 館藏，隨時可在網上及 M+ 研究中心查閱。以上的多個館藏誘發出更為集中、獨特的各類型粗獷建築的探索，也令我們以 M+／Design Trust 研究獎學金（2019-2020）支持德國建築博物館（Deutsches Architekturmuseum）策展人 Oliver Elser 在港發掘關於本地粗獷建築斷聯的過去。

2021 年 9 月的「粗！——未知的香港粗獷建築」展覽在不同層面上與我們館方的探索互為呼應。該展覽受到 SOS Brutalism 全球調查的啟發，並轉化為本地化的研究題材；展覽中關於建構建築新知識和發掘鮮為人知的建築檔案來源，也正正與我們博物館的願景一致。策展團隊以謙遜

的形式，通過攝影、建築及平面設計（尤以 Kevin Mak 與
Moldflip 的作品更為有效及充滿洞見），在展覽中擴大了
公眾對香港建築的理解和想像。相比 2021 年的展覽，今
年策展團隊為出版書籍，挖掘出更多的粗獷建築歷史，包
括了口述歷史、一手原始資料、紀實攝影及繁瑣的數碼立
體模型重塑。如此的工作正在加深及拉闊關於香港粗獷建
築的檔案資料。從這批資料中可以有系統地窺探它們的設
計脈絡、背後的跨地域影響和與歐美不盡相同的粗獷建築
類型。

重要的是，香港粗獷建築的研究提醒了，在共同構造歷史
過程中，不同機構、組織或個人的角色、觀點、角度都可
作出各種均質的貢獻。回望 2013 年，M+ 博物館設計及
建築策展團隊都是「孤獨」地尋找未知的本地建築檔案，
試圖由零碎的認知開始構造這個城市的多元化建築歷史。
這更加揭示了「未知的香港粗獷建築」研究的多重意義的
重要性。從事建築設計的 Bob Pang 與他的團隊成為了民
間建築研究的範例，他們重塑香港建成與未建成的建築
史、補全了已知的或復原了失落的建築進程，以及各種已
發生過的證據論述。研究也逐漸探究了本地與歐洲建築的
關聯，但如果項目的願景是將成果擴大和引伸至世界建築
歷史的領域，其挑戰則不應局限於描繪建築師的記錄遺
傳、吹噓過份自滿的成就或成為建築指南。本書以粗獷主
義為準則，試圖釐清與審視每個建築案例。由此出發，我
們更希望研究的成果能夠扭轉一些對本地建築的假定概
念，不僅以英美建築的價值觀評論本地建築。令我們的論
述與認知建基於更為具體的事實，以更特定的本地建築作
業材料引申出香港的歷史與文化價值。

奇妙的粗獷之旅

● 黃衍聖

黃衍聖（Kenji Wong）是香港土生土長的建築師，從小對歷史和藝術擁有濃厚的興趣，2004和2007年畢業於香港大學建築文學士及碩士課程。他曾任職於倫敦及香港的國際建築事務所，現為 Lead8 建築設計公司的項目董事，曾參與設計多個遍及香港及亞太地區的地標項目。Kenji 是本次研究團隊的核心成員之一。

這次有機會分享一下自己對粗獷建築粗淺的看法，確實難得。粗獷建築的引人入勝之處可能就是因為它的「逆美學」。早在學習建築學前，我們從小開始都在無意識地被灌輸了美學等同於纖巧細緻和豐富構圖的概念。粗獷建築提倡的材料真實性、龐然大物和結構外露表面上與那概念相互違背，偏偏又曾經在世界建築的潮流中紅極一時。在仔細「閱讀」粗獷主義建築後才能發現那種粗中帶幼的細節考慮，甚至更有種脫去資本商業的庸俗包裝，顯露自身特徵和個性的率真。

我這一代小時候還看得見以往成行成市的舊式唐樓，外牆常見的上海灰泥批盪、水刷石和水磨石飾件，都是華南和東南亞的「原生版」對於物料的真實表現。先拋開後來常態化於外牆塗上的油漆和紙皮石，混凝土本身在香港這個「石屎森林」本就是常見的建築材料，對我這個土生土長的香港人來說別具親切感。

可是這種見怪不怪的情況如同其他港式文化，如霓虹招牌和大排檔在成行成市時往往很少被研究和記錄，在接近幾近絕跡前才漸漸受關注。我和團隊抱著相同的理念，一方面希望增加公眾的認識，一方面為這些怪獸建築留下記錄。

很多人以為做建築文化歷史研究就如拍一齣文藝紀錄片，實際上對我來說比較像拍一齣充滿奇遇的溫情片。

故事序幕始於一對本來不太相熟的老同學，在一次聚會後小酌一番，說到大家的夢想時其中一位說出對 brutalism 的興趣，希望有一日對該題目作出研究。然後我二話不說就給予老同學無條件的支持，既是「大情大性」

的性格使然，亦大概是從事建築設計工作 10 多年的緣故，早已希望在一個滿有新鮮感的領域中從比較學術研究的角度為建築學和香港作一點貢獻。

將夢想轉化為行動，再付諸實行，實在不易，至少也要有一些財政基礎，幸好幾年後 Design Trust 的機會正來得合時。此外還要大量人際網絡的支持，這一點 Bob 真的令我佩服，從設計師到傳媒朋友，每位都非常仗義。我們的團隊漸漸從二人同行變成 10 多人的小組，霎眼人手不再是問題。回想起來，起步時大家對於研究的方式、研究的內容也沒甚麼頭緒，如果說一路走來是摸著石頭過河，那當時連那裡有石頭也不太清楚。慶幸的是大伙兒都是很有熱誠和想法的建築師，縱使大家都是業餘參與，但集眾人之力總算找到方向。至少從百多個案例收窄了不少範圍。

接著就是充滿汗水的實地考察，雖然香港面積不算大，但在有限的周末假期走訪幾十棟建築作照片記錄和調查仍是挺花時間，特別是烈日當空的日子，真的大汗淋漓。全靠我們的建築攝影師朋友經已入隊，在鏡頭下留下了不少高質的記錄。

第一階段的展覽喜出望外地受到各方的支持和關注，最令大家感動的是透過這次策展連繫了相關建築師和他們的家人，和他們詳談驅使我們踏進第二階段，作出有限的口述歷史和第一手資料的記錄。

這次的研究由未知走到成功，在此感謝各位共同經歷這趟奇妙旅途的同伴。

純屬意外的建築研究

粗疏與粗獷

這個為期差不多三年的研究之旅，意外地發掘了許多未知的建築歷史故事，擴闊了我對香港建築的認識，彷彿是自20 多年前修讀建築以外的另一個啟蒙。回帶到 2020 年 4 月，因為工作納悶加上好奇心，獨自寫了一個粗疏的建議書，意外地拿了 Design Trust 的資助開展研究。當時我對「粗獷主義」並不理解，只知道在 SOS Brutalism 全球資料庫中，香港只有四個粗獷建築案例，而台灣則已發現七棟。1960 至 1980 年代兩地社會發展條件、環境相似，直覺認為香港或有更多的「未知」，對題材產生了好奇心。著手研究時始發覺毫無頭緒，自己回想讀書時未曾聽聞這種風格，遑論要在香港尋找相關的案例，加上自己並沒有任何關於「建築保育」的專業知識，事實上是一個坦蕩蕩的門外漢，對於研究無從入手，也力不從心。幸運地經 Design Trust 及朋友介紹，分別認識了德國法蘭克福建築博物館（Deutsches Architekturmuseum）、SOS Brutalism 策展人、建築評論家 Oliver Elser 及《建聞築蹟》作者吳啟聰建築師。我們在研究過程中曾將案例交給 Oliver 作意見交流及驗證比對。另一方面，雖然至今仍未能與前輩吳啟聰見面交談，他也透過朋友無私地與我們分享了多年研究所得的歷史文獻。二人的幫助鋪墊了我們發掘本地粗獷建築之路，是本書的開端。

一個人的力量總是不夠，首年的研究凝聚了 10 個朋友（時至今日已有 20 人參與研究工作）自願加入，有建築師之餘，也有學生、攝影師及藝術家。集合各人的力量，慢慢收集到大概 100 個「疑似」案例。隨後我們依據英國皇家

建築師學會的「粗獷建築」定義：非比尋常或巨大的形體
（Massive form）、如實的材料表面（As found material）
及著重結構的展現（Expression of structure）作出多番討
論、評分、篩選、考究文獻及查閱圖則，最後還做了多
次實地考察，論證出 10 餘個具有代表性的作品。2021 年
9 月，正值第一波疫情有所減弱，我們以文字、紀實攝
影、人手重新繪製的圖則及水泥藝術，在深水埗藝文空間
Openground 舉辦「粗！──未知的香港粗獷建築」展覽，
以我們的主觀視覺重新審視當年的建築設計歷史。小小的
展覽獲取了公眾注意，當時更榮幸得到 10 多家媒體報導，
遠遠超出預期。

拾遺的軌道
在展覽期間，我們幸運地遇上了幾位與研究相關的重要人
物：建築師潘祖堯、潘衍壽女兒、潘演強親屬及林杉的下
屬。他們的出現為研究提供更多第一手的線索，加上不同
界別的朋友、網友詢問及鼓勵，我們在半年後再次獲得
Design Trust 及 Leigh and Orange 支持出版計劃，亦與三聯
落實合作。由 2022 至 2023 年期間研究隊團再一次重回
「拾遺」的軌道上，四出搜索失落了的資料，嘗試為本地
粗獷建築歷史確立更完整的論述框架。

在剛過去的一年多，我們考察更多的案例、重新翻查資
料、向不同機構申請參觀及詢問相關資料、拜訪相關的事
務所、與前輩建築師或其家屬見面訪問等，最終拼湊出
20 棟建築及 12 個人物。除此之外，為了讓讀者更全面的
了解粗獷建築，我們花費大量人力物力，比對新舊照片記

錄、屋宇署圖則及雜誌刊登過的圖像，建立 20 個完整的
3D 立體模型，試圖修復原本的建築面貌，還原「真相」，
希望讓公眾可以完整地欣賞粗獷美學及更客觀地審視這批
建築的設計、社會、文化及歷史價值。

現實中的夢想

展覽後的一年半以來，我們受邀到不同機構演講，包括
deTour 設計節、M+ 博物館「Research on the Move」研
究學人對話、香港建築文物保護師學會大館分享會、香
港中文大學崇基學院周會演講、2022 年港深城市＼建築
雙城雙年展及倫敦 C20 Society「World Brutalism」系列講
座。另外，我們將資料轉交 SOS Brutalism 上載至全球資
料庫，時至今日已更新至 14 個案例。「粗！——未知的
香港粗獷建築」展覽也有幸獲得一些重要的獎項，包括
本地 2021 年香港建築師學會年獎（策展類）、2022 年台
灣金點獎標章及首次有來自香港作品勝出的英國 Dezeen
Awards 年度建築攝影（評審獎及公眾投票獎）。在建築
師學會年獎的評審團報告中提到：「策展團隊憑著非凡的
努力和信念，在推廣香港建築設計歷史的層面上影響深
遠，讓更多市民獲得相關的知識。 他們在城中大規模地
實地調查，以識別未知的粗獷建築，其不屈不撓的努力令
人讚嘆。 這次展覽廣受好評，利用了文字、圖則、相片、
混凝土浮雕等充滿創意的媒介，來表現粗獷建築的特徵，
成功地將建築展現得平易近人，引人入勝。展覽把設計與
公眾聯繫起來，拉近了建築與人們的距離。」從最初單純
的研究、展覽引伸至普及倡議的維度，更由本地走到國
際，遠遠超出了我們的想像。曾幾何時，普遍認為香港沒

有「好」建築,這個論調或很概括,或是誤會,更甚者似乎是沒甚理論基礎,令討論「好與不好」的空間也有意無意地被抹殺了,確實一語成讖。希望此劣作除記錄有發生過的建築設計歷史進程外,也可以成為鼓勵民間及專業建築研究論述的催化劑。

關於本書

本書的文字內容主要分為三部分。第一部分是 20 棟粗獷建築案例的設計分析,分為中小學校、教堂、住宅、工廠、高等教育、醫院及會所、基建及公共藝術七大類型。第二部分是關於 12 名建築師的生平故事。第三部分,我們邀得不同的朋友撰文,以他們的視角淺談粗獷建築,排名不分先後,包括德國 SOS Brutalism 策展人 Oliver Elser、1960 至 1980 年代居港英籍建築師 David Russell(曾與潘祖堯合組公司)、M+ 博物館設計及建築策展人王蕾、香港建築歷史學者黎雋維博士、戰後建築研究檔案(FAAR)的三位年輕建築設計師陳卓喬、袁偉然、何慧心,以及城市研究者、《香港散步學》作者黃宇軒博士,希望可以為讀者提供不同的切入點。文字以外,我們還製作了由 20 個電腦模型導出的立體圖、紀實照片、手繪圖及水泥畫作。最後,我們亦花盡心思向各方借來建築師年輕時的照片及建築物當年的原貌。準備這些材料花費了大量的時間和功夫,過程非常艱辛。出版本書的目的,除敘述歷史之外,也希望透過較為完整的視覺圖像,拼湊出一本令人賞心悅目的建築設計叢書,藉此向我們的前輩致敬。

建築案　　CH

→

導讀——香港粗獷建築的形與意

被誤解的建築史

粗獷主義由 1950 年代開始出現，可以理解為現代建築主義的分支，至 1980 年代漸被後現代主義及高科技主義取代。20 世紀初形成的現代主義有系統化的倡議：「形隨功能」（Form follow function）、「少即是多」（Less is more）、「房子是居住的機器」（A house is a machine for living in）、「去裝飾化」（Rejection of ornament）。雖然是由不同地域的建築師提倡，卻形成統一的設計語言，時至今日仍然是耳熟能詳的天條。相反，粗獷主義並沒有特定的論述框架，偏向各自表述，界線模糊。例如，1950 年瑞典建築師 Hans Asplund 以「新粗獷主義」（Nybrutalism）形容由建築師 Bengt Edman 及 Lennart Holm 以紅磚及外露的工字鋼設計的 Villa Göth，評價帶有諷刺戲謔成分。1952 年，在建造馬賽公寓（Unite d'Habitation）時，法國建築師 Le Corbusier 以法文「béton brut」形容在立面上剛脫離木模版，沒任何加工的混凝土。1953 年，英國建築師 Alison 和 Peter Smithson 在倫敦蘇豪區的建築提案中，以「as found」概念設計一棟四層高的住宅，如實地以不加修飾的紅磚、混凝土及木材貫穿內外，可稱為英國粗獷主義的起源，其後在當地盛行超過 30 年。Smithson 夫婦為粗獷主義提供了相對完整的倡議，二人曾經提過：「Any discussion of brutalism will miss the point if it does not take into account brutalism's attempt to be objective about reality.」，淺白地點出這建築理論的核心價值：讓建築呈現最客觀的現實。他們用具有人文性質的粗獷主義反抗去人性化的極端現代主義（High modernism），成功在 1959 年促成國際現代建築協會（CIAM）的解散，是建築史上的一大事件。

粗獷主義於 1960 至 1980 年代由最初比較純粹的建築理論，慢慢被演繹為形式化的美學風格，在世界各地傳播。有些國家，例如東歐、蘇聯等，更挪用成表達政治意識形態及權力的工具，漸漸脫離本意。這種可圈可點的狀態亦導致粗獷主義在過去這 70 多年以來備受爭議，有人認為這些建築與城市空間格格不入，另外也有人批評混凝土外觀冰冷無味，殘破不堪。粗獷（Brutalism）一詞更讓人錯誤解讀為一些建築菁英的自我膨脹思維。這些根深蒂固的誤解令粗獷建築處於一種尷尬的兩極化邊緣。

呈飛碟形狀，懸浮於山坡上的培敦中學。

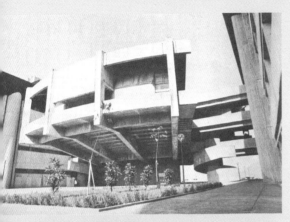

挑戰地心吸力的中大科學館演講廳

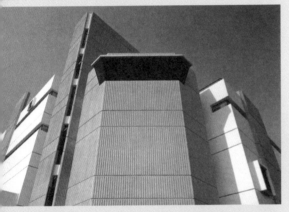

獲得 1977 年香港建築師學會年獎銀牌獎的啟德空運貨站大樓

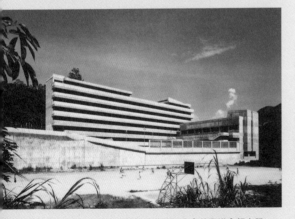

獲得 1976 年香港建築師學會年獎銀牌獎的聖公會莫壽增會督中學

本地粗獷建築的起跌

本地粗獷建築在 1960 年代初期開始零星出現，主要應用在不同類型的公共建築，物料多數是流行的清水混凝土。建築建造時間極短，平均只需一年，有些例子如邵氏片場製片部只花了五個月，樸實的風格回應了社會上各種急促變化。研究至今發現，最早期的案例為甘洺的陳樹渠紀念中學（1963 年），當時 *Hong Kong and Far East builder* 雜誌 10 月號形容設計「⋯the true reinforced concrete structures are exposed⋯interior finishes are very unpretentious」，與一些粗獷主義的條件吻合。1960 年代中期更有具設計感的作品，如司徒惠的循道衛理聯合教會北角堂（1965 年）及王澤生的春坎角道宅邸（1966 年）。到 1970 年代中期，可理解為本地粗獷主義實踐的高峰期。水平之高可以媲美外國，是一個「百花齊放」的時期，當中包括潘祖堯第一棟建成作品：邵氏片場守衛屋（1969 年）；被德國 SOS Brutalism 策展人 Oliver Elser 稱為世界獨有的案例，呈飛碟形狀，懸浮於山坡上的培敦中學（1975 年）；司徒惠以懸挑結構設計，挑戰地心吸力的香港中文大學科學館演講廳（1972 年）；林杉運用純熟的橫直線構成的聖公會青年退修營（1971 年）；王澤生鍾情的純粹幾何，圓筒形的港安醫院（1971 年）；潘衍壽用獨創的結構工程秘方「預應力預製件」（Prestressed precast unit）拼湊的東海工業大廈（1975 年），都是各自各精彩的粗獷建築經典。

1980 年代初，案例開始大減，只找到何弢的聖士提反堂科藝樓（1981 年）及白自覺的香港賽馬會沙田會所（1983 年），兩個項目均滲入當時更為流行的高科技主義元素。1980 年代中期已沒有相關的案例。粗獷建築的消失與香港經濟起飛不無關。經歷了 30 年的掙扎奮鬥，生活變得富裕，社會步入小康。因此，建築的口味隨著社會變遷而作出調整。世界大環境也對粗獷建築沒落有一定的影響。外國建築歷史學者曾說 1980 年代初石油危機導致混凝土成本上漲，令建築師不能大面積地使用，致使本地粗獷風潮只流行了短短 20 年。雖然粗獷建築的「素顏」並不容易讓人接受，但在歷屆香港建築師學會年獎中，都不難找到受專業認可的例子，包括：伍振民和劉榮廣的聖公會莫壽增會督中學（1976 年銀牌獎）、David Russell 的 Aircraft Catering Building（1977 年銀牌）、何弢的聖士提

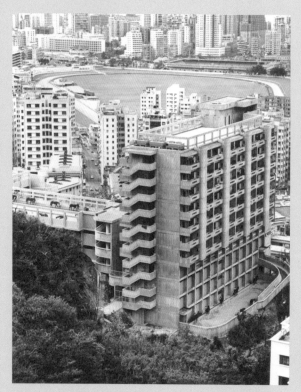

跑馬地山光道馬房混合馬伕高層宿舍，設有當時世界唯一的練馬屋頂。

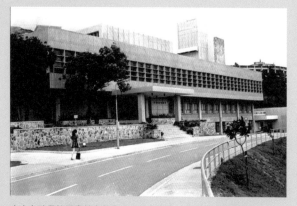

中大牟路思怡圖書館有整齊的混凝土格柵，引光之餘保護藏書。

反書院科藝樓和鄧肇堅堂（1982年優異獎）及白自覺的香港賽馬會沙田會所（1986年銀牌）。

港式的粗獷

經細心咀嚼後，可發現本地粗獷建築富有不少地域特色（Locality）的設計細節，非常「香港」。作為一座以密度見稱的國際級城市，本地大部分建築均以混合功能（Mixed use）模式興建。研究中已拆卸的跑馬地山光道馬房，設有當時世界唯一的練馬屋頂，馬匹可走上屋頂練習，旁邊則混合馬伕高層宿舍。另一個跑馬地案例怡苑，由於地皮限制，甘洺將住宅空間與車路上下結合，方可同時滿足居住與泊車功能。油麻地賽馬會分科診所混合多達八類專科門診，延長的平面布局令不同的入口分開，有效地分流病人。外國少見的高層工業建築混合了工人的娛樂休息空間、飯堂、辦公、貨倉及工場。這些混合式建築在今天看來，確實是司空見慣，但放諸於當時則可視之為香港建築師回應密度的早期建築實驗。

密度以外，氣候也會影響建築設計。香港屬於亞熱帶氣候，冬溫夏熱，夏天氣溫可以比熱帶地區更炎熱，而且潮濕多霧。地域氣候加上冷氣機未普及，不少粗獷建築都有應對天氣的策略。例如紳寶大廈的雙表層（Double skin）立面設計，可以遮擋過量的陽光，室內溫度能夠保持平均。港安醫院也應用了相同原則，在立面上配有垂直遮陽板肋（Brise soleil），有效避開早晚時段過於猛烈的陽光，令病房空間環境更為舒適。邵氏片場製片部立面上設有1,200條預製通風管。據當時邵氏製作人憶述，建築內部環境非常通爽，拍攝道具都不受潮濕天氣影響。中大牟路思怡圖書館有整齊的混凝土格柵，引光之餘保護藏書，彷彿是放大的「漏花格」。中大崇基學院眾志堂學生活動中心的三角尖頂有採光窗，有效聚合陽光，使室內長期保持充足的自然光線。建築底部懸浮半空，產生對流通風的效果，兩種手法均能減少燈光及空調的用電量，可說是早期環保設計。在聖士提反書院科藝樓和鄧肇堅堂項目中，何弢曾形容課室空間「…is designed with natural cross ventilation in mind. There is a large cantilever overhang roof to cut down direct sun heat penetration.」，從中可理解地域氣候如何塑造當時的建築形態與空間。相比英美粗獷建築的

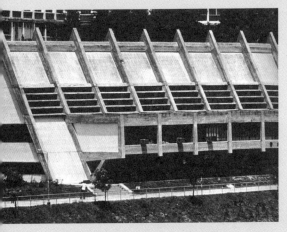

中大崇基學院眾志堂學生活動中心的三角尖頂有採光窗

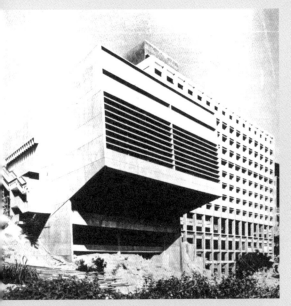

北角協同中學的懸浮體量與山勢形成建築與自然的對比

封閉性，本地案例更為通透、輕盈，外觀有較多的構件，令建築增添精緻的立體感。

從粗獷建築也可以觀察到香港山勢與不同建築師的取態。林杉在聖公會青年退修營項目中選擇了「依山而建」，禮拜堂按照山坡的斜度把中殿座（Nave）位分為高、中、低三個段落，空間緩緩地拾級而上，處於室內卻感受到原始的山勢。一組三個建築的屋脊線平坦統一，與九龍群山山脊連成一體，順應自然。司徒惠的中大張祝珊師生康樂大樓靠近山坡，活動房間的體量順勢呈台階形態，一層一層拾級而上，令建築外觀與山坡斜度無縫結合。黃澤生的宅邸及北角協同中學，利用懸浮體量與山勢形成建築與自然的對比，令人留下深刻印象。另一個案例就是潘祖堯的神託會培敦中學，為了避免大規模的挖掘工程及節省成本，八角形飛碟形狀的禮堂懸浮於山坡上，成為當時鑽石山斧山道上一個具有識別性的地標。

如前文所述，如實（as found）的物料運用是粗獷建築的一大倡議。Smithson 夫婦曾經說過「concerned with the seeing of materials for what they were. The woodiness of wood, the sandiness of sand」，他們的設計作品不僅限於運用混凝土，例如位於英國 Hunstanton 的 Smithdon High School 就運用工字鋼、灰磚及玻璃作為主材料。近期由私人發展商 Tishman Speyer 完成保育，位於英國倫敦的 Economist Plaza 則用上石材作為外立面的材料。最經典作品、同樣在倫敦的 Robin Hood Gardens 就是以全混凝土建造而成。各地建築師在應用粗獷風格時，一般都直接取其「形」，另外再加上地域及個人風格的演繹，令世界各地的粗獷建築都擁有混凝土的「外觀」，可說是粗獷主義走向國際化後的一些變異。香港的案例也不例外，外觀大都是混凝土，在形式上與「國際」粗獷主義相似。1970 年 代 初 期，*Far East Architect & Builder* 與 *Asian Building & Construction* 不時有討論本地混凝土設計與技術的文章，例如〈Off-the-form Concrete Finishes〉、〈The Concrete Threat － Fact or Fantasy〉，可見以混凝土作為建築完成面是當時一種頗為流行的設計手法，具有相當的普遍性。20 個本地案例涵蓋了各式各樣的混凝土處理，包括現澆脫模清水混凝土、預製石粒飾面混凝土牆板、石錘修琢肋

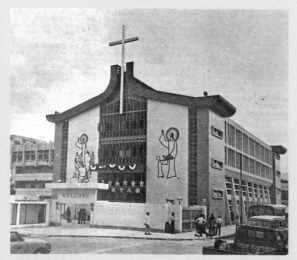

聖歐爾發堂獲外國單位的金錢支持興建

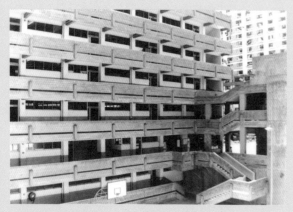

司徒惠籌建的旅港開平商會中學

狀混凝土、木紋板狀混凝土、瓦楞狀混凝土、條紋狀清水混凝土及類似混凝土的灰色上海批盪、水刷石。除混凝土之外，也有一些案例混合了紅磚，例如聖公會青年退修營、聖士提反書院科藝樓、聖公會莫壽增會督中學、陳瑞祺（喇沙）書院等，相信當年的建築師對粗獷風格擁有一定的認識，在設計過程中有意識地運用這些材料組合。

建築「大時代」

除密度、氣候、山勢這些「風土」特色外，建築也折射出當時的社會「人情」。為數不少的粗獷建築是籌錢建造，社會各界均有參與，可見當時仍然有「互助互信」的人文精神。神託會培敦中學的建造費是校監賣屋所得，因此校監最終只能住在校舍內，直至離世，可見其高尚的教育情操。循道衛理聯合教會北角堂當年全由內地來港之衛理公會信徒及其親友認捐，逐步分階段建成。聖士提反書院科藝樓和鄧肇堅堂建造費由四大華人富豪包兆龍、李嘉誠、何添及鄧肇堅捐助；港安醫院則由鱷魚恤創辦人陳俊慷慨捐輸。油麻地賽馬會分科診所、聖歐爾發堂、中大牟路思怡圖書館等均獲大型公營機構或外國單位的金錢支持。司徒惠除了是旅港開平商會中學及循道衛理聯合教會北角堂的設計者，也是建校建堂的主要「善長人翁」，出錢也出力。1960 至 1970 年代生活尚未富庶，但通過各界互助的精神，「由下而上」建設我城，社會慢慢得到安定，香港也一步步走向繁榮。

香港的粗獷建築初見於 1960 年代中期，1970 年代初之後出現更多相關案例，期間最大的社會事件可數到「六七暴亂」。暴亂後殖民政府開始推動更多的民生建設有關。當時這批建築的功能類型主要為學校、教堂、醫院、工廠及教堂等，與民生日常息息相關，明顯是政府「自上而下」地通過民生改善而產生鞏固治理社會的方法。「六七暴亂」後城市發展轉趨急速，令建築師們不得不配上其步伐。據檔案記錄，為數不少的粗獷建築只花一年半載便完工開幕。在時間緊絀下，建築師運用「不加修飾，如實呈現」的物料或許也是當時因利成便所致。

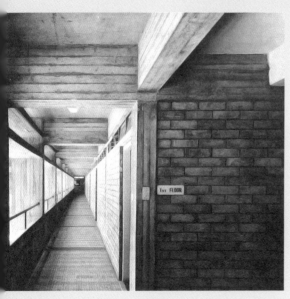

六七暴動後城市發展轉趨急速，王澤生包辦了喇沙會的學校設計。

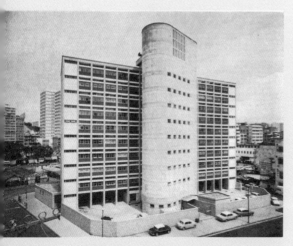

油麻地賽馬會分科診所可服務近半百萬人口，是當年政府為解決市區醫院數量不足的折衷之計。

在東海工業大廈的手繪透視效果圖中，清楚反映當時大廈附近等待開發的葵涌工業空地，以及連接新貨櫃碼頭的葵涌道高速公路橋。聖歐爾發堂為應付人口漸多的沙田而擴建，據潘演強形容當時教堂附近仍然較市區荒蕪。油麻地賽馬會分科診所可服務近半百萬人口，是當年政府為解決市區醫院數量不足的折衷之計。1960 至 1970 年代，王澤生包辦了喇沙會的學校設計，包括陳瑞祺（喇沙）書院、新界喇沙中學、喇沙小學、聖若瑟書院及張振興伉儷書院。司徒惠也留下不少教育建築，如基督教女青年會丘佐榮中學、五旬節中學及旅港開平商會學校等，都是因應學生數量大增而衍生出大量低成本的粗獷建築。另一個學校案例，潘祖堯的培敦中學，位於鑽石山斧山道山腰位置。從舊照片中能夠發現，周邊是仍未清拆的寮屋區。粗獷建築聳立在鐵皮屋的城市風景，可說是世界獨有。不少研究案例都集中於九龍新界，建築背後，原來也記錄了香港城市開始現代化的序章。

1967 年也是電視廣播有限公司成立的年份。邵逸夫為寧波人，在上海成長。計劃建造邵氏片場時，除聘用甘洺外，也邀請有相同背景的潘衍壽負責，設計多棟建築，包括宿舍、警衛屋、兩棟製片部及邵氏大宅，全部在 1968 至 1970 年間落成，令片場成為一個粗獷建築群，見證邵氏在公共娛樂事業的興盛發展，可惜現今大部分建築已被清拆。與邵氏片場一樣，司徒惠以統一的粗獷風格設計中大內不同的教學建築，成功營造出中大獨有的純樸校風。

從上述的研究與論述中，本地粗獷建築的現象似乎並非瑣碎單一的偶然事件，而是可以概括理解為是與城市發展息息相關的建築歷史，也是 1960 至 1970 年代主要的建築設計大流行。在二戰後與本地經濟騰飛之間的年代，粗獷建築背後隱含了香港處於新舊交替的轉捩點，印證「大時代」的誕生。

聖士提反書院科藝樓和鄧肇堅堂 ● 何弢

ST. STEPHEN'S COLLEGE SPECIAL ROOM BLOCK AND TANG SHIU KIN HALL

CASE →

1

場地面積	4,960 平方米	→
建築面積	3,275 平方米（課室）／ 1,025 平方米（體育館）	
建築高度（屋面）	11.5 米（課室）／ 11.8 米（體育館）	
層數	3 層	
主要功能	課室／實驗室／演講廳／體育館	
建造時間	不詳	
完成年份	1981	
造價	910 萬	

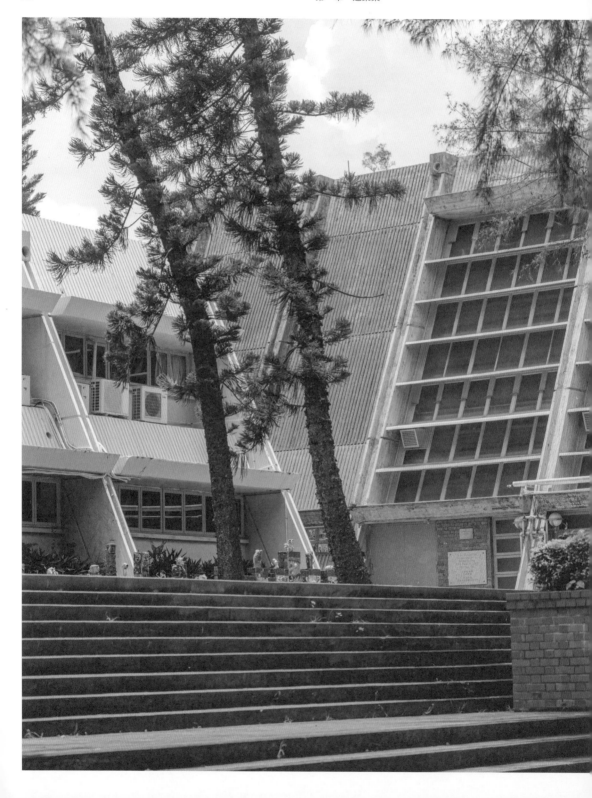

歷史與現代建築的對話

聖士提反書院是一所擁有悠久歷史的英式名校，於 1903
年創立，赤柱校舍則在 1930 年投入使用。現時校舍內有
不少二級及三級歷史建築，甚至有政府刊憲公告的法定古
蹟。2008 年校方將歷史建築群串連成文物徑，公眾可經
申請入內參觀，是現時香港唯一擁有校內文物徑的中學。

科藝樓建築群於 1981 年建成，屬研究案例中最後一
批的粗獷建築，亦是香港第一棟被國際知名網站 SOS
Brutalism 認證的代表建築。何弢接手項目時認為書院的
空間零散，欠缺規劃，向校方建議科藝樓選址要整合聖士
提反書院，營造校園中心點。經過一輪規劃研究，最終落
實在富有裝飾藝術（Art deco）風格的法定古蹟書院大樓
前地興建新大樓，東邊則正對馬田宿舍。面對歷史感重的
殖民地建築及微斜的小山丘，何弢以英式校園的庭院空間
作為規劃概念，在書院大樓對面平衡布置了三組兩層及三
層的課室，包括何添樓、李嘉誠樓及包兆龍樓，供藝術、
地理及各類科學實驗之用。樓與樓之間以三條小型拱頂樓
梯及連橋接通山丘上的書院大樓科藝樓的中央庭院及山丘
下的馬田宿舍，令建築群發揮引導人流的功能。鄧肇堅堂
為室內體育館，亦兼用作舉行早會和畢業禮的禮堂，與課
室樓形成 90 度角關係。四組建築體量呈「L」形的布局，
整合了原先缺乏空間序列的舊建築群，形成一個庭院式中
心廣場，中間有何弢親自設計的巨型混凝土雕塑，成為師
生日常的聚腳地。另外，鄧肇堅堂的坐向亦呼應了位於東
頭灣道的學校正門，具有地標式的歡迎感。

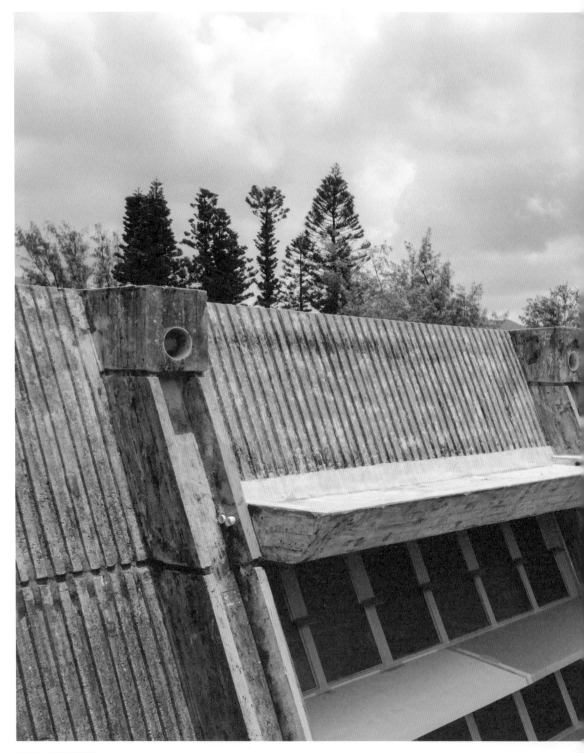

依傍山丘的建築形態

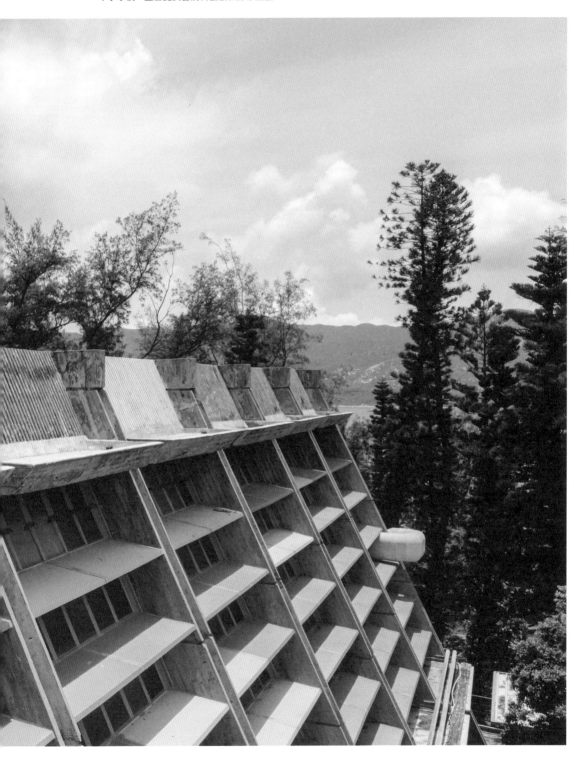

▲ 平面布局
▼ 建築外觀

詩意的環境

因應教學的實際要求,科藝樓的平面布局變化不大,反而體量設計卻充滿心思。層層後退的手法令建築與場地高差完美地結合,梯形建築有依傍山丘的抽象形態。何弢在 1983 年雜誌 *Vision* 中提及梯形元素是受到書院大樓斜屋頂啟發。科藝樓的窗邊設有綠植花池,地面層外更有荷花水池,在粗獷外表底下暗藏小橋流水的意境。結構方面,建築師依據梯形體量,將斜柱子外露,在柱面上設排水凹槽,連接屋頂突出的排水溝,令人聯想到瀑布流水的自然景象。凹槽減輕了柱子的笨重感,令建築更為輕盈。鄧肇堅堂兩邊的斜窗設有鐵製遮陽板,按日照的斜度調節角度,避免體育館受陽光曝曬,減少冷氣機用電量;其餘的課室則運用懸挑的混凝土板作遮陽,室內有通風的對流窗,節約環保。這些元素均突顯出何弢利用環境條件琢磨建築形態的敏感度,既有技術,也有詩意。他直言科藝樓設計靈感源於自然:「The natural beauty of the environment itself provided an inspiration to create something in harmony」。

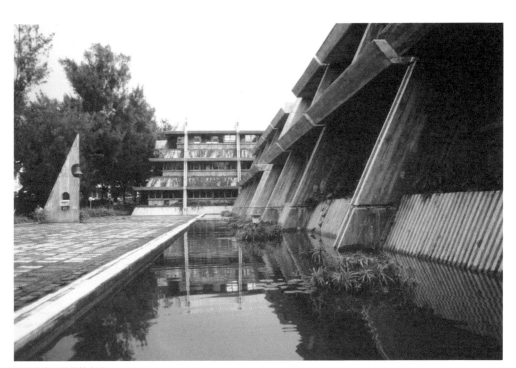

粗獷外表下的荷花水池

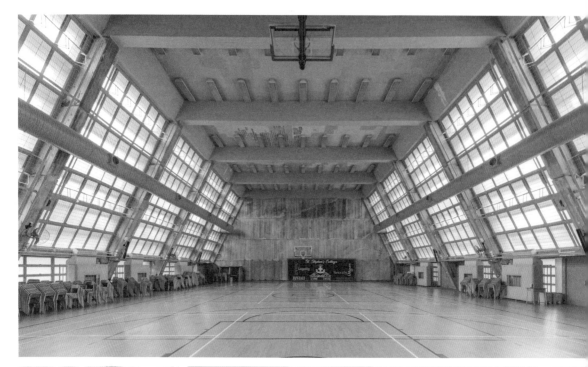

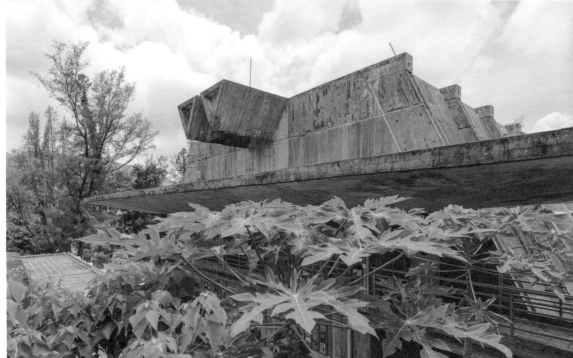

▲ 鄧肇堅堂內部
▼ 鄧肇堅堂外觀

物料與色彩的交織

科藝樓立面外觀由三種不同質感的混凝土交織而成：現澆脫模清水混凝土（Cast-in-situ off-form fair-faced concrete）、木紋板狀混凝土（Wood textured board formed concrete）及瓦楞狀混凝土（Corrugated concrete），分別應用在結構柱、遮陽板、正反立面梯形剪力牆及斜側牆上。在木紋板狀混凝土的部分，何弢特意設計了混凝土模板的紋理方向，梯形牆身斜邊刻有斜紋，到中間則變回直紋。在鄧肇堅堂屋頂的兩組大型懸挑三角排水溝上，也刻有樹葉般的圖案。整座建築物彷彿以雕塑手法處理，體現出工匠的精湛技藝和純粹的幾何美學。鄧肇堅堂室內的牆身也是木紋板狀混凝土，內外質感連貫一致。

建築群中更可找到紅磚元素，主要集中在鄧肇堅堂外牆底位及靠近走廊的課室外牆。紅磚牆不加油漆粉刷，除了帶來幾分書卷氣外，亦是外國建築師展示「as found」（即如實呈現建築物料原貌）美學的一種常見方式。混凝土及紅磚以外，亦見到何弢獨有的顏色搭配，如鮮黃色窗框，以及艷紅色門板，帶有強烈的視覺衝擊。大膽的顏色運用相信是師承包浩斯（Bauhaus）大師 Walter Gropius。除了粗獷主義外，科藝樓建築群也夾雜了 1980 年代開始流行的高科技建築風格。此風格著意展示外露結構與功能設備，如冷氣設備、循環水系統和電子系統等。何弢把鄧肇堅堂的冷氣機風管外露，塗上鮮黃色並懸吊在當眼處，手法與同期設計的香港藝術中心相同，應是受到高科技建築經典巴黎龐比度中心（Centre Pompidou）啟發。科藝樓的成功，讓何弢將鄧肇堅堂的設計複製到西貢賽馬會大會堂項目中使用。

▲ 校園的中心點
▼ 前往庭院式中心廣場

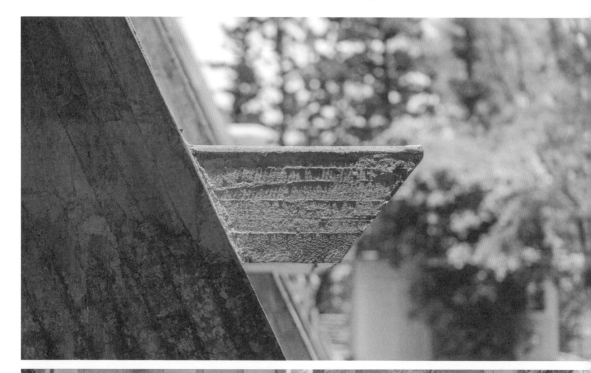

▲ 木紋板狀混凝土的紋理方向配合建築的幾何
▼ 混凝土、紅磚土是典型的「as found」美學

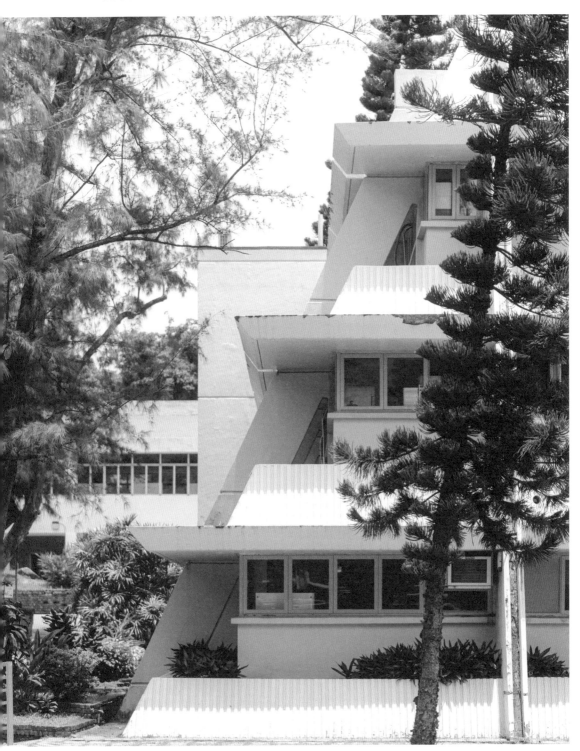

何弢利用環境條件琢磨出獨特的建築形態

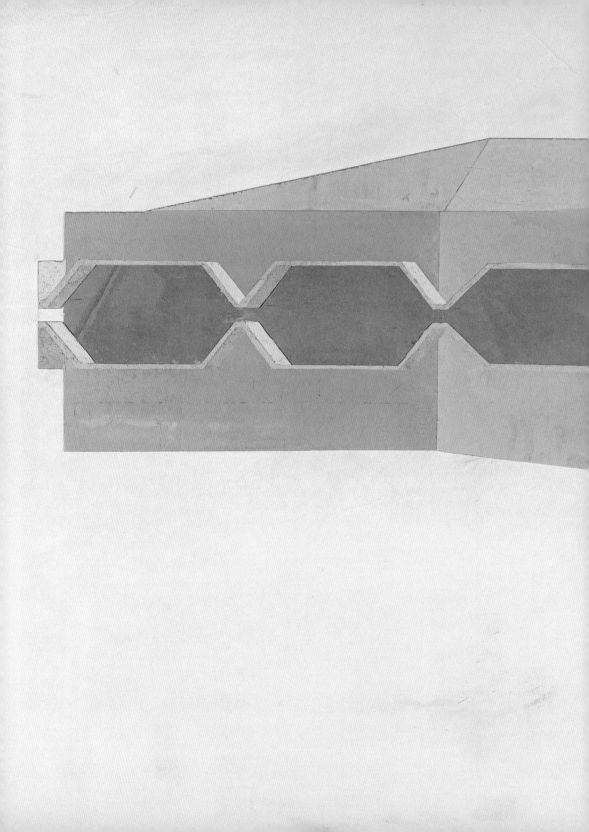

神託會培敦中學

● 潘祖堯

STEWARDS POOI TUN
SECONDARY SCHOOL

CASE →

2

→

場地面積	4,460 平方米 →
建築面積	7,174 平方米
建築高度（屋面）	32.2 米
層數	9 層
主要功能	課室／特別室／行政辦公室／ 禮堂／員工宿舍／校監住所
建造時間	不詳
完成年份	1975
造價	420 萬

「市區學校」的實踐

建築師潘祖堯在潘衍壽顧問工程師事務所完成西貢的邵氏
片場及邵逸夫大屋後，便於 1969 至 1972 年期間著手設計
兩間位於九龍區的政府津貼中學：葵涌天主教母佑會蕭明
中學及鑽石山神託會培敦中學。1970 年代政府逐步把普
及教育推廣至初中，於 1978 年實行九年免費教育，令各
區中學數量大幅增加。兩間學校位於城市中心，是一個早
期高密度城市發展的印記。翻查舊照片，神託會培敦中學
落成初期，斧山道四周仍然是大片的寮屋區；而天主教母
佑會蕭明中學則是第一代葵盛邨發展規劃的一部分。

1970 年代初政府只為小學校舍設計訂立標準，即第一代
的「火柴盒」形式。直到 1979 年才推出相關的中學校舍
設計標準。因此不同建築師在那個時期設計的中學校舍項
目均各有特色，代表的例子有王伍歐陽建築師事務所的北
角協同中學、司徒惠建築師事務所的何文田旅港開平商會
中學及劉榮廣伍振民建築師事務所的大埔聖公會莫壽增
會督中學（1976 年香港建築師學會銀牌獎）等。潘祖堯
曾經形容，神託會培敦中學的建築設計是他對市區學校
（Urban school）的大膽構思，也是潘氏大學畢業論文「空
中庭院」（Sky courtyard）的一個實踐。

禮堂的八角形混凝土薄殼屋頂

▲ 平面布局

▼ 建築剖面

八角形的建築地標

學校空間功能被歸納成四大單元,包括禮堂、課室、特別室及不同位置的核心筒。建築形態依據四種功能形成獨立的單元體量,互相連接。這種功能分離的手法,再次體現潘祖堯從現代建築大師 Louis Kahn 的建築理論中,活用區隔服務者(Servant)和被服務者的(Served)空間的邏輯思維。沿斧山道的地勢較為平坦,課室與特別室單元體量沿街邊布置,兩組單元之間由中部的核心筒連接,筒內布置了主入口、電梯、樓梯及行政用房,成為校舍的「功能中心區」,亦是潘祖堯精心設計的「視覺核心」(Visual focal point)。校舍範圍的東北側有 45 度的斜山坡,建造環境嚴苛複雜。為避免大規模的挖掘工程及節省成本,於是禮堂以依附山坡的形式建造,對街一邊則懸浮半空。禮堂是一個有 27.4 米跨度的無柱大空間,屋頂結構採用了英國結構設計事務所奧雅納(Arup)1967 年研發的混凝土薄殼屋頂加懸臂邊柱(Thin shell roof supported on cantilevered edge columns)系統,有如日式摺紙的幾何美學,非常前衛新穎。禮堂底部是半戶外的活動空間及員工宿舍,由外露的懸臂式支柱支撐落地。如此具挑戰性的場地,令禮堂有別於傳統設計。八角形飛碟的建築外觀,成為當時一個具有識別性的地標。

神託會培敦中學提供 24 間課室及 10 間特別室。除此之外,在特別室的屋頂設有校監宿舍,供變賣所有資產建校的創校校監杜惠霖先生(William Decker)居住。平面設計上,建築師善用八角幾何的優勢,以適應各類功能的要求。八角形樓梯及特別室平面,減省了四邊多餘的角落,善用建築面積。八角形禮堂不但可以改進擴散及反射的聲音效果,更讓舞台靈活置於一側或中央,空間可隨時間作出變化。除平面外,窗戶的立面輪廓亦應用相同的幾何元素,令建築設計有「一氣呵成」的氣勢。培敦中學是潘祖堯第一個使用八角幾何的項目,往後亦成為他的「簽名式」美學,在西半山堅道豐樂閣及古洞可愛忠實之家等項目均找到八角幾何的變奏。

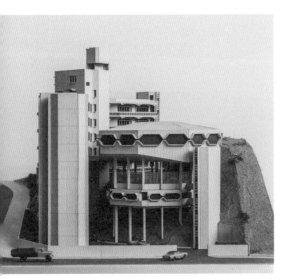

校方保存的 1975 年比例模型

八角幾何是潘祖堯的「簽名式」美學

趕上粗獷主義的潮流

建築立面由脫模清水混凝土（In-situ off-form fair-faced concrete）完成，不加額外的修飾，只在預製窗台外牆塗上色彩作點綴。除了成本考慮外，這亦明顯延續了潘祖堯在邵氏片場警衛屋中對粗獷主義的探索。在研究過程中發現，1960 年代末至 1970 年代中期有大量學校運用脫模清水混凝土作為立面設計，如北角協同中學、何文田旅港開平商會中學、大埔聖公會莫壽增會督中學、葵涌天主教母佑會蕭明中學、灣仔聖若瑟小學、黃大仙德愛中學、九龍塘英基學校協會畢架山小學等，都可歸納為粗獷風格。在 *Far East Builder* 1970 年 6 月號的「School is Fair-faced Inside and Out」文章中，曾經提到簡樸、抽象而且廉價的混凝土材料在過去幾年受到學校及建築師歡迎，可算是當時的一種設計潮流。

神託會培敦中學於 2000 年初在禮堂前加建新翼大樓，並翻身外牆，建築已不復當年的原始面貌。可幸的是，校方保存大量關於建造學校的歷史檔案及當年製作的比例模型，永久在校史館（由校監宿舍改建而成）中展出。另外，由於當年斧山道是電影片場的集中地（如嘉禾、國泰片場等），培敦中學亦經常外借作拍攝。因此，在某些電影（如《靚妹仔》及張國榮主演的《鼓手》）中，都可以重溫當年校舍的原貌。

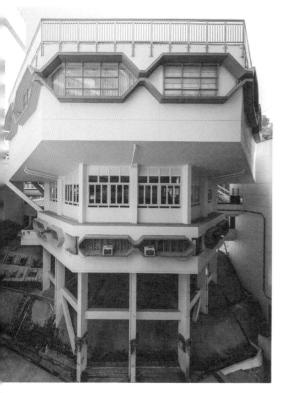

禮堂以依附山坡的形式建造

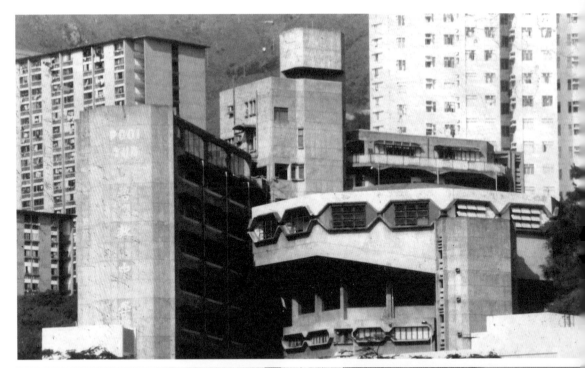

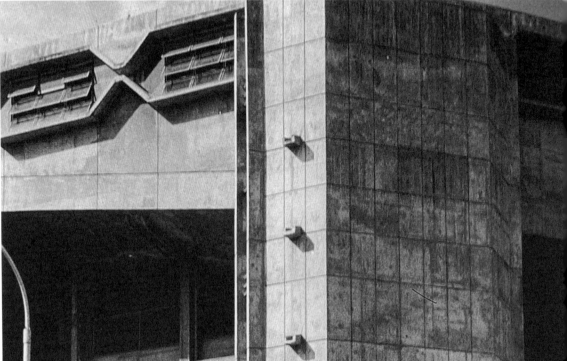

▲ 每個建築體量均為一種獨立功能，高低有序。
▼ 建築立面由脫模清水混凝土完成

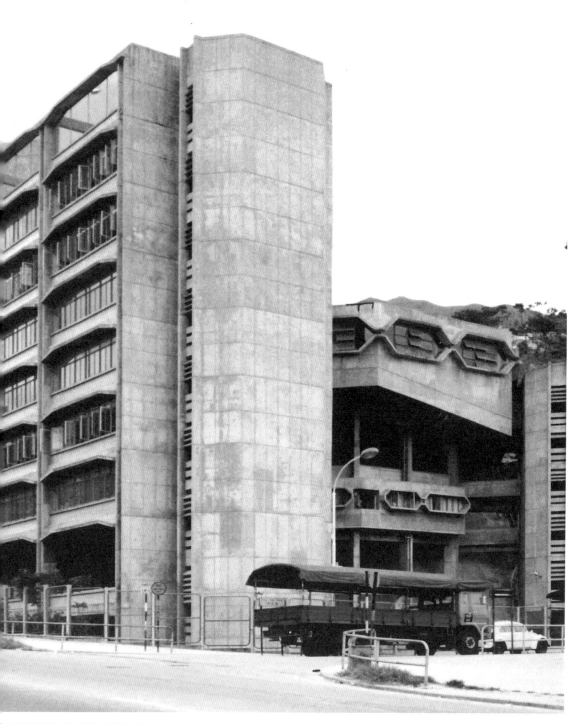

八角形飛碟的外觀成為斧山道的地標

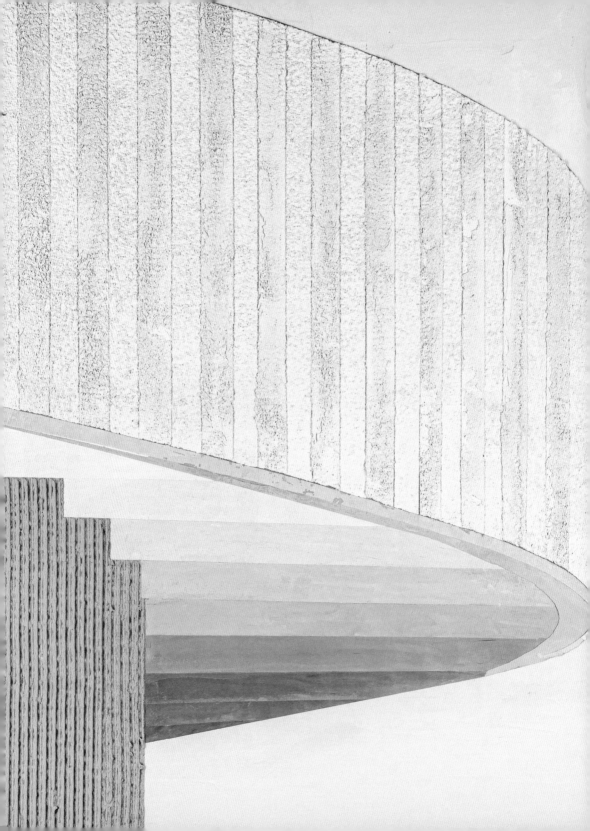

中大科學館 ● 司徒惠

SCIENCE CENTRE, CUHK

CASE →

3

場地面積	不詳	→
建築面積	12,640 平方米（教學樓） 550 平方米（演講廳）	
建築高度（屋面）	18.4 米	
層數	5 層（教學樓）、3 層（演講廳）	
主要功能	實驗室／課室／行政辦公室／ 演講廳	
建造時間	不詳	
完成年份	1972	
造價	110 萬（演講廳）	

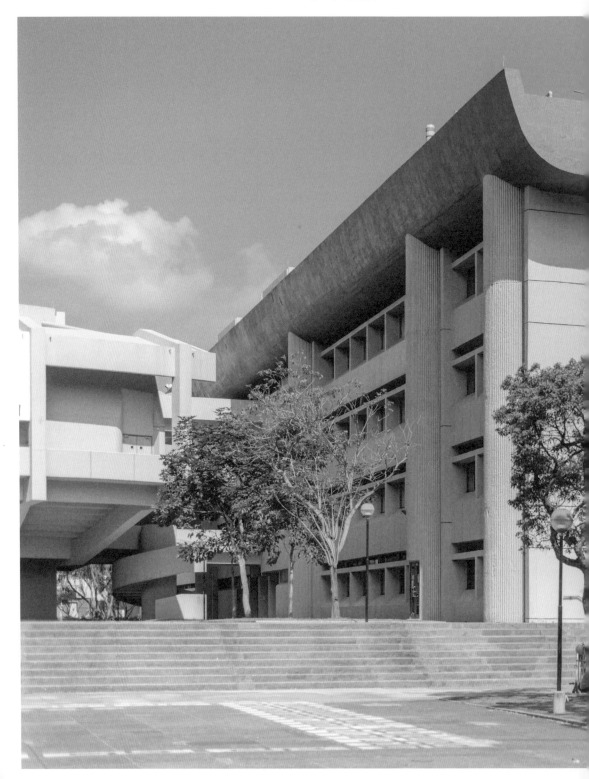

本部的地標營造

香港中文大學本部位於校園中央，方便各書院學生到訪。規劃概念是以一條東西向的主軸線貫通各類建築。人稱「百萬大道」的軸線兩旁，有教學用途的兆龍樓、藝術收藏用途的中國文化研究所及大學辦公的行政樓。東西兩個盡頭各布置了科學館及大學圖書館，全部皆是司徒惠作品。1987 年，退休的司徒惠重返中大，捐出 150 萬資助美化校園，親自在連接本部及聯合書院的電梯塔原址設計「惠園」，歷時 20 年才完成中大本部的最後一塊拼圖。東邊的科學館可算是規劃中體量最龐大的建築，長度約100 米，佔去百萬大道三分之一的段落。科學館至今仍然是理學院院址，包括北座高錕樓、南座馬臨樓及兩者之間的大型演講廳，前後分成三期建造：第一期是物理及化學系教學樓，第二期是以雙層天橋連接教學樓的演講廳，最後一期是生物學及電子工程學課室。

南北座教學樓的設計完全相同，兩者成平行狀態，是講求比例配搭的現代建築中少見的古典對稱手法。南北座營造了穩重的氛圍，為本部建築群確立端莊嚴肅的形象。教學樓樓高五層，是一種長板樓（Slab block）形態。教學樓空間功能主要為實驗室、課室及各類科學研究設施的房間，以簡單直接的走廊連通。兩棟教學樓屋頂均為「U」形，物料用了黑色的木紋板狀混凝土（Wood textured board formed concrete）。如此抽象的造型，相信是受 Le Corbusier 1962年的經典作品、位於印度昌迪加爾（Chandigarh）政治中心建築群議會大廈（Palace of Assembly）所影響。支撐屋頂的除了實際的方柱外，還包括外觀突出誇張的半圓筒支柱。半圓筒支柱空心的內部暗藏各種機電管線空間，處理實驗室的排風、空調及廁所排氣抽風等。半圓筒支柱以石錘修琢肋狀混凝土（Bush-hammered rib concrete）作為完成面，手法與胡忠圖書館及湯若望宿舍的核心筒相同。其他外牆則用簡單平滑的現澆脫模清水混凝土（In-situ off-form fair-faced concrete），令視覺效果更為平衡。教學樓的巨型屋頂結合誇張的半圓體支柱，比例超越人性尺度，令人聯想到古羅馬建築的神聖感。

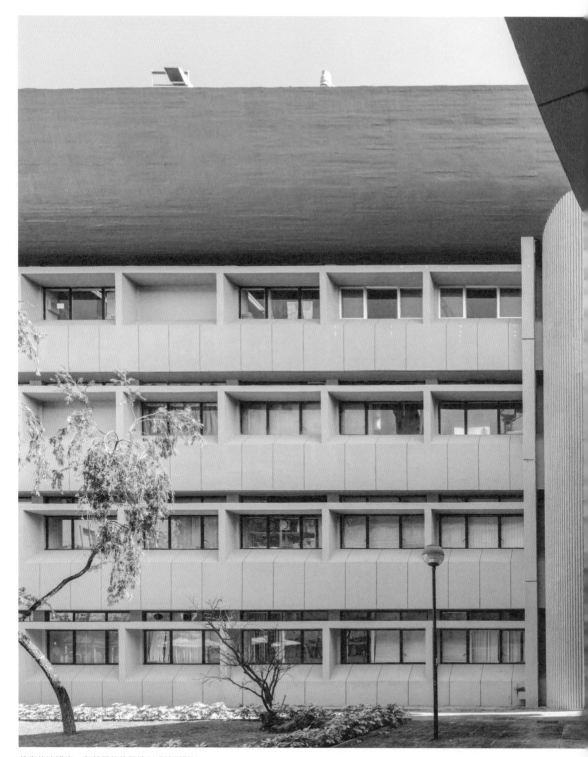

前衛的演講廳，與莊嚴的教學樓形成強烈對比。

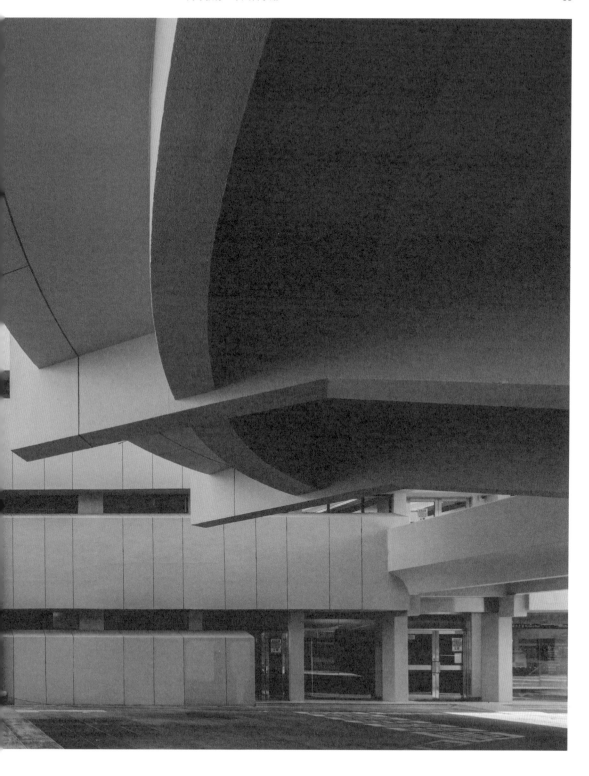

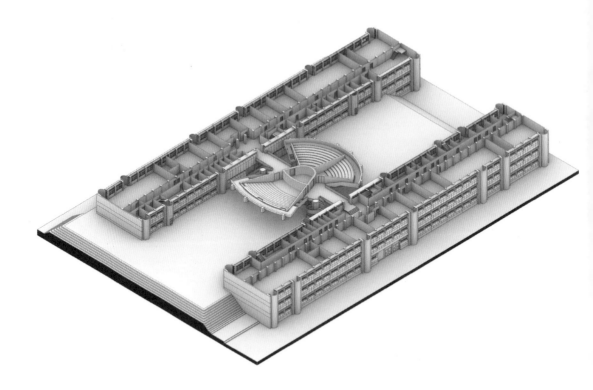

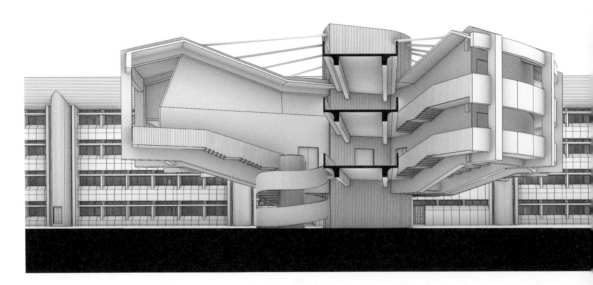

▲ 平面布局

▼ 建築剖面

「蘑菇」？還是「飯煲」？

雖然中大學生均俗稱演講廳為「飯煲」，但當年司徒惠在其個人作品集中卻形容建築貌似「蘑菇」。為了盡量令兩棟大樓間約 35 米寬的行人通道暢通無阻，司徒惠以預應力混凝土結構（Prestressed concrete structure）方式建造懸吊半空的演講廳，只有中央核心筒落地。預應力的深化技術設計由林同棪事務所（T.Y. Lin International）負責。林同棪是知名的美籍華裔結構工程師，有「預應力之父」的稱謂，項目遍布全球。何弢的聖士提反書院科藝樓的結構設計，也是出自林氏的手筆。

演講廳面向百萬大道的體量為能容納 200 人的主講堂；背面則為上下兩層重疊的四個副講堂。五個講堂以外露的曲柄懸臂樑結構（Cranked cantilevered beams）被懸吊至遠離核心筒 16.2 米的位置。講堂屋頂有 10 條防蝕鋼護套吊索往核心筒方向拉緊，核心筒結構更嵌入離地面 40 米深的永久岩石層。如此複雜的混合結構與建造天橋無異，亦突顯了司徒惠的工程師背景。演講廳造型與四平八穩的南北座剛巧相反。除了挑戰地心吸力的極限懸挑，還有帶力量的曲柄懸臂結構、演講廳的扇性幾何及流動的旋轉樓梯，均是非常前衛開放兼具有動感的建築，與莊嚴感重的教學樓形成強烈對比。旋轉樓梯、走廊及連接教學樓的天橋欄杆上可找到木紋板狀混凝土，凹凸紋理有引導視覺方向的功能。核心筒用上石錘修琢肋狀混凝土，其他位置則是現澆脫模清水混凝土，與教學樓手法一致。科學館的建築，還有靠近南座馬臨樓、供生物學系使用的小型溫室、動物飼養室及危險品設備房。建築功能雖是一些配套設施，但造型獨特，同樣出自司徒惠的手筆。

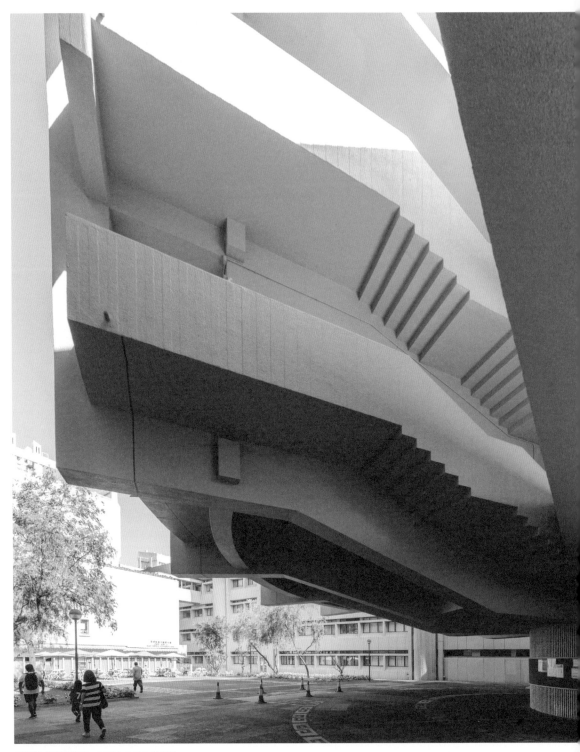

懸吊半空的演講廳，只有中央核心筒落地。

前無古人的粗獷建築群

據文獻記載，在準備規劃大綱的過程中，司徒惠研究了英、美新建的大學校園建築，如 Paul Rudolph 1963 年在美國設計的耶魯大學藝術與建築大樓、Richard Sheppard, Robson and Partners 1960 年在英國劍橋大學設計的邱吉爾學院（Churchill College）及 Denys Lasdun 1964 年在英國倫敦設計的皇家內科醫師學會大樓（Royal College of Physicians Building）等，相信建築師亦曾在這些案例中得到啟發。

司徒惠總共為中大設計了 20 多棟建築，各有不同造型，並以相似的物料及顏色組合作統一。項目場地面積多達 100 萬平方米（約 180 個標準足球場），規模之大，令人聯想到由法國建築大師 Le Corbusier 設計的印度現代建築之城——昌迪加爾（Chandigarh）。

司徒惠形容演講廳建築貌似「蘑菇」

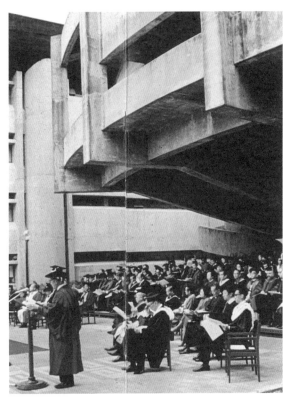

懸挑的演講廳下成為舉行畢業禮的空間

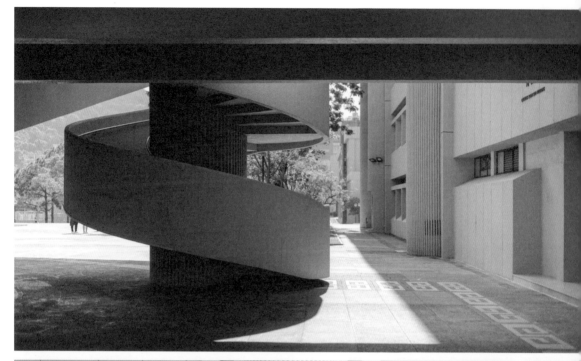

▲ 旋轉樓梯、走廊及連接教學樓的天橋欄杆上可找到木紋板狀混凝土
▼ 半圓筒支柱空心的內部暗藏各種機電管線空間

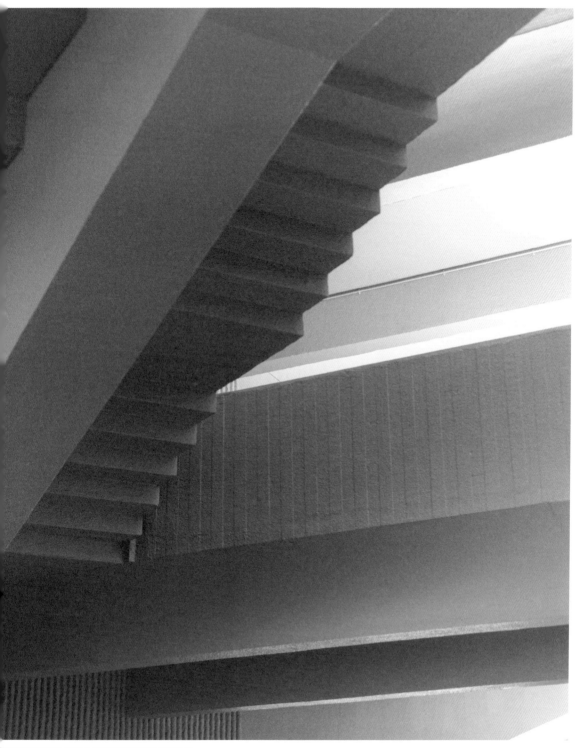

木紋板狀混凝土的凹凸紋理有引導視覺方向功能

中大胡忠圖書館 ● 司徒惠

WU CHUNG LIBRARY, CUHK

CASE →

4

場地面積	不詳	→
建築面積	2,935 平方米	
建築高度（屋面）	16.5 米	
層數	4 層	
主要功能	圖書管理／閱讀室／ 行政辦公室／研討室	
建造時間	10 個月	
完成年份	1972	
造價	980 萬 （第 1 期聯合書院的 5 棟建築）	

→

懸浮的「飛船」

胡忠圖書館位於香港中文大學聯合書院的正中心，東邊連接宿舍及康樂大樓；西邊毗鄰各教學樓。司徒惠的精心規劃除了方便書院各處的學生和教職員到訪圖書館外，也表達了高等教育以發掘知識為重心的象徵意義。相同的規劃布局亦運用於新亞書院之中。圖書館一共四層，底部兩層為大堂、行政辦公及夜讀室；頂部兩層為主要的藏書及閱讀空間。建築體量亦根據分層功能拆成兩組，呈橫向發展的動態，底部體量偏東，頂部體量則靠西。兩個體量在平面維度上對角重疊，精妙地創造出與大草坪「胡草」連接的柱廊空間（Pilotis space），作為圖書館西邊大堂入口的緩衝區。一樓東邊則形成了室外的大平台，能供人休憩閱讀之餘，亦成為欣賞「淑女塔」、遠眺「湯石」及山頂風光的觀景平台。柱廊空間亦能在東邊地下一層中找到，令整棟建築如「飛船」般懸浮在空中，脫離了地坪，是現代建築表達「自由」的常見手法。除橫向伸展的特色外，圖書館中間呈斧頭狀的塔式體量，有垂直向上的動態。橫展和直伸的元素構成視覺平衡，令建築看起來和諧有致。

與大草坪「胡草」連接的柱廊空間，柱子形狀有細緻的琢磨，四方輪廓上能找到倒曲的修角。

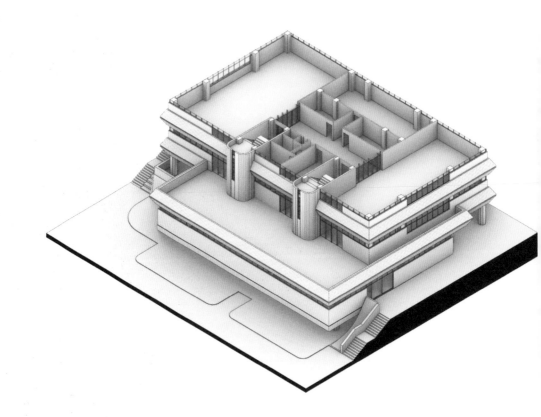

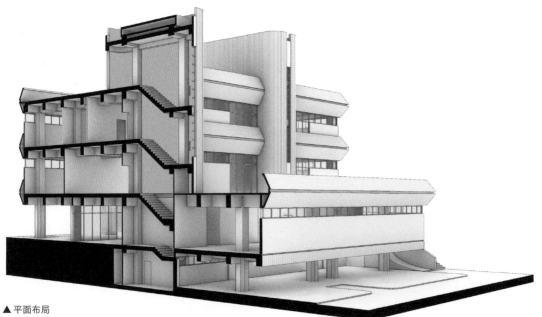

▲ 平面布局
▼ 建築剖面

聯合書院的書院美學

考慮到保護藏書因素，圖書館立面開窗範圍不多，主要是不落地的高窗，兼顧採光之餘，也避免過量陽光照射而影響書籍。大面積的實牆令建築更為純粹，富有抽象的雕塑感。結構表達方面，圖書館沒有完全展示外露的結構，只在兩邊柱廊空間的位置見到承托體量的柱子。柱子形狀有細緻的琢磨，四方輪廓上能找到倒曲的修角，典雅優美。另外，東面突出的圓弧形狀核心筒也可算是粗獷主義強調結構的另類表達，兩個「煙囪」展示出建築內部處理人流垂直穿梭的空間，「煙囪」與湯若望宿舍的一對核心筒可視作互相呼應的設計技巧，成為了胡忠圖書館，以至聯合書院的建築標記。

至於物料方面，司徒惠在層間尖突的立面上以木紋板狀混凝土（Wood textured board formed concrete）作為有凹凸紋理的完成面，在陽光照射下有光暗跳動的效果，令建築更為生動；其餘的牆身則用白色批盪，與灰色的混凝土成強烈的對比，與鄰近張祝珊師生康樂大樓處理立面設計的手法完全一致。另外，圓弧形狀核心筒則應用手工精緻、以人手敲鑿的石錘修琢肋狀混凝土（Bush-hammered rib concrete）完成。石錘修琢混凝土處理手法由美國建築師 Paul Rudolph 所研發。當他在 1963 年設計耶魯大學藝術與建築大樓時，就為大樓設計了一種特別的樣式：將長方形木條置於模板，藉此創造出具有溝槽深度的表面，脫模之後再由工人敲除突出的部分，做出自然凹凸的外觀。1967 年建成的循道衛理聯合教會安素堂，相信是司徒惠首次在港應用石錘修琢混凝土的案例，亦常見於其之後的項目。往後數年，由中大自行設計的一些校園建築，也傳承了司徒惠訂立的書院美學，與范文照為崇基書院訂立的毛石牆及漏花格風格互相輝映至今。

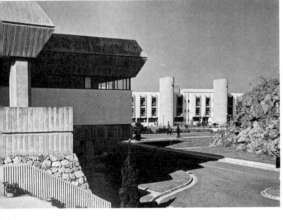

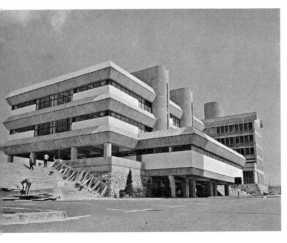

▲ 層間尖突的立面上以木紋板狀混凝土作為有凹凸紋理的完成面
▼ 白色批盪，與灰色的混凝土形成強烈的對比。

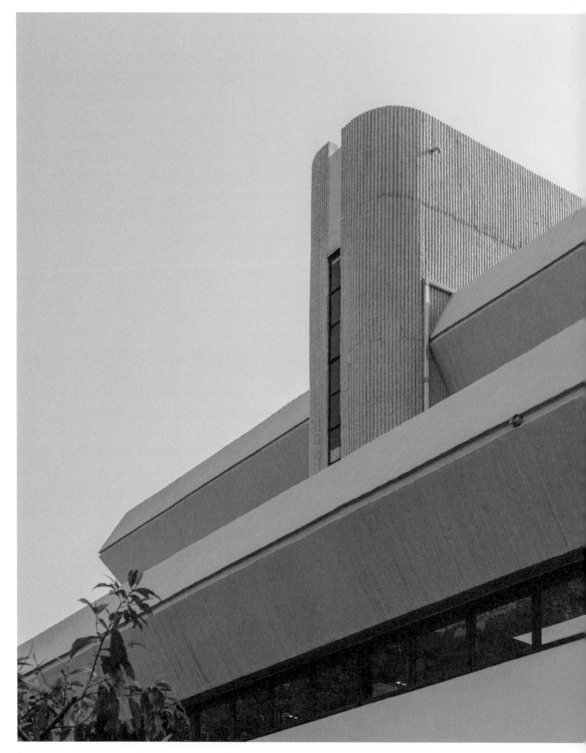

圓弧形狀核心筒上以人手敲鑿的石錘修琢肋狀混凝土完成

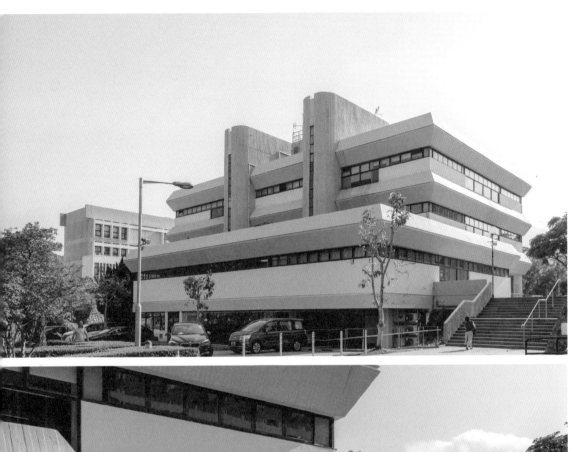

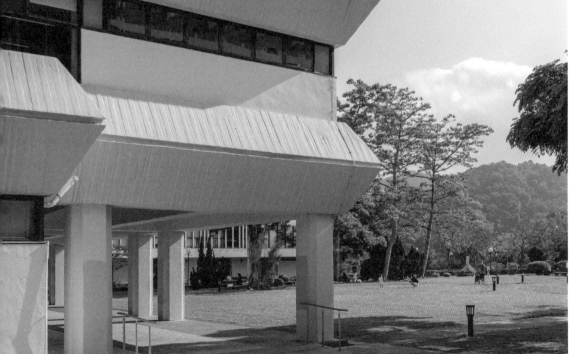

▲ 圖書館中間呈斧頭狀的塔式體量，有垂直向上的動態。
▼ 圖書館立面開窗範圍不多，避免過量陽光照射而影響書籍。

中大張祝珊師生康樂大樓 ● 司徒惠

CHEUNG CHUK SHAN AMENITIES BUILDING, CUHK

CASE →

5

→

場地面積	不詳 →
建築面積	3,905 平方米
建築高度（屋面）	14 米
層數	4 層
主要功能	體育館／飯堂／行政辦公室／ 學生及教職員活動房間
建造時間	不詳
完成年份	1972
造價	980 萬 （第 1 期聯合書院的 5 棟建築）

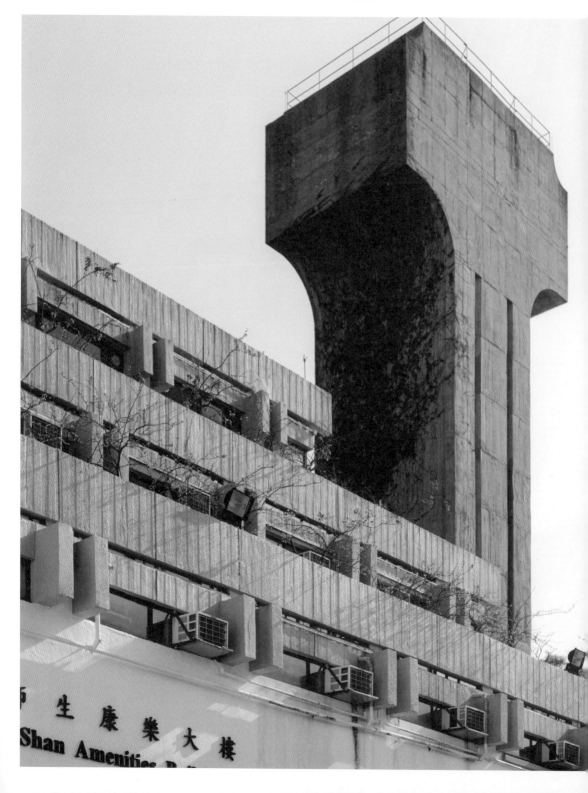

粗獷建築群

1963 年香港政府開始規劃本地第二間大學，通過合併新亞書院、崇基學院和聯合書院，成立以書院制運作的香港中文大學。校園選址於沙田馬料水山崗，佔地多達 100 萬平方米，與山下范文照設計的崇基學院結合成一個整體。整個項目不僅要設計新亞書院、聯合書院及本部多達 20 棟建築，還牽涉多種工程規劃，包括土木工程、道路工程、供水污水系統設計、場地平整等基礎建設。前無古人、後無來者的開發基本上由工程經驗豐富的司徒惠建築師事務所承包。司徒惠擔當中大建築師一職長達 15 年之久，其作品的設計語言統一，均可定義為粗獷主義風格。中大是本地乃至全球唯一一個大型粗獷建築群，實屬難能可貴，甚具研究價值。

1964 年總體規劃中，司徒惠建議將山崗平整成三個台階：低處為范克廉樓，中間為本部，即百萬大道及兩旁的建築，而位於山崗最高點則規劃了兩個書院院址。相比新亞書院，司徒惠在聯合書院的參與程度較多，呈現效果及完成度亦相對地高。事務所為書院總共設計了五棟建築，包括西邊以教學為主的胡忠圖書館、曾肇添樓、鄭棟材樓／思源館及東邊以學生配套服務為主的湯若望宿舍及本文章研究的張祝珊師生康樂大樓，東西之間為地標「淑女塔」。五棟建築圍合出兩個庭園式的大草坪，現稱為「胡草」及「湯石」，自由開放的規劃布局與高等教育的氣質極為匹配。由 1969 年第一棟湯若望宿舍入伙至今，書院的整體格局及建築外觀並無改變，可見司徒惠當年的設計美觀實用兼備之餘，更能經歷時間洗禮。

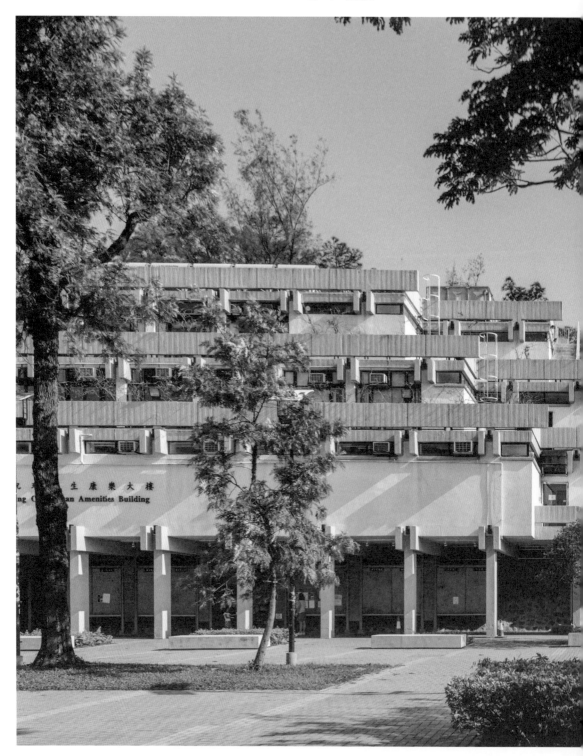

由於靠近山坡，活動房間的體量順勢呈台階的形態。

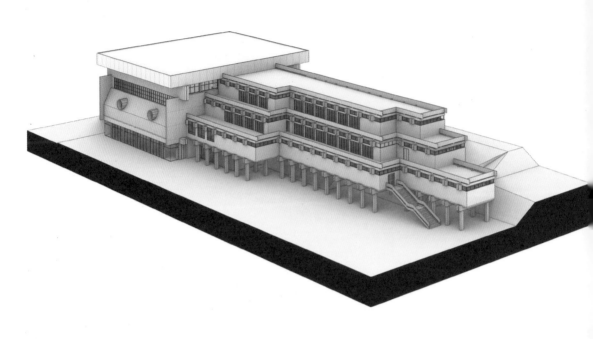

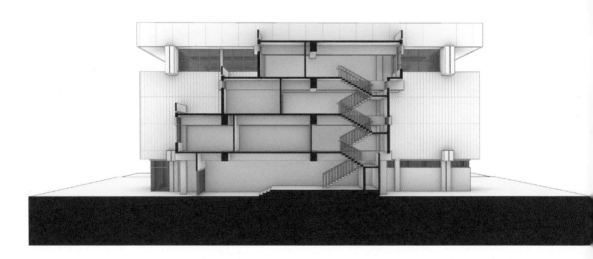

▲ 建築外觀
▼ 建築剖面

赤裸的結構表達

聯合書院張祝珊師生康樂大樓於 1972 年建成，功能與崇基學院眾志堂及新亞書院樂群館梁雄姬樓師生活動中心相似，同屬學生服務綜合大樓。康樂大樓以兩個平排並置、尺度反差很大的體量組合而成。形隨功能，巨形長方體量內部功能為無柱大空間的體育館及飯堂，高約 15 米，長闊分別多達 33 米及 27 米。體育館部分靠近聯合道，具有很高的辨識度，為書院入口製造了具識別性的地標。體育館旁邊布置各類學生及教職員的活動房間，如柔道室、社團會議室、遊戲室等，總共四層。由於靠近山坡，活動房間的體量順勢呈台階的形態，一層一層拾級而上，每層各退三米，令外觀富有層次感。曲折的平面輪廓令體量尺度更為細緻及人性化，每層之間有寬闊的室外活動平台供學生使用。康樂大樓的結構表達方式較其他書院建築更為誇張，其手法與中大科學館演講廳及紳寶大廈類似。司徒惠將所有的橫樑一分為二，中間夾結構柱、承托樓板及平台扶手板；樑端向外伸延懸挑，形態像中國的科拱木結構。建築因而減少笨重的感覺，令體量更有懸浮於山坡的意境。體育館的屋頂為鋼結構桁架，下方由巨型外露的橫樑及結構牆承托，橫樑之間設有長條型的採光玻璃天窗，令厚重的屋頂有飄逸的感覺。體育館正面有兩個巨大的圓筒形排氣管，在粗獷風格以外加添了高科技建築的味道。新亞書院錢穆圖書館亦運用相同的手法，成為入口的象徵。

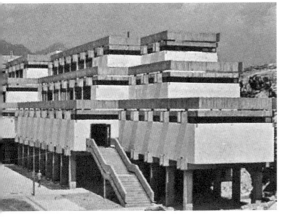

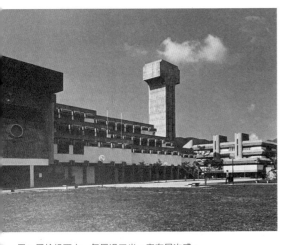

一層一層拾級而上，每層退三米，富有層次感。
1972 年建成的康樂大樓及「湯石」

灰白物料對比

物料方面，康樂大樓外牆主要是簡約的白色批盪，感覺
高冷，表面平滑；外露的柱、樑、扶手板及體育館外
牆則用上木紋板狀混凝土（Wood textured board forme
concrete）來表達粗獷質感。飾面上的凹凸紋理，勾勒出
橫直的幾何線條，可說是粗獷中顯出細緻。另外，體育館
屋頂用上黑色的油漆，與科學館教學樓相同，令整棟建築
增添一份抽象的神秘感。在深入研究中大的粗獷建築後，
明顯見到司徒惠有系統地按照建築功能而應用不同的物料
及顏色。康樂大樓只運用了兩種物料和三種顏色，就構成
了強烈的對比，輕易地為建築畫龍點睛。

所有的橫樑一分為二，中間夾結構柱。

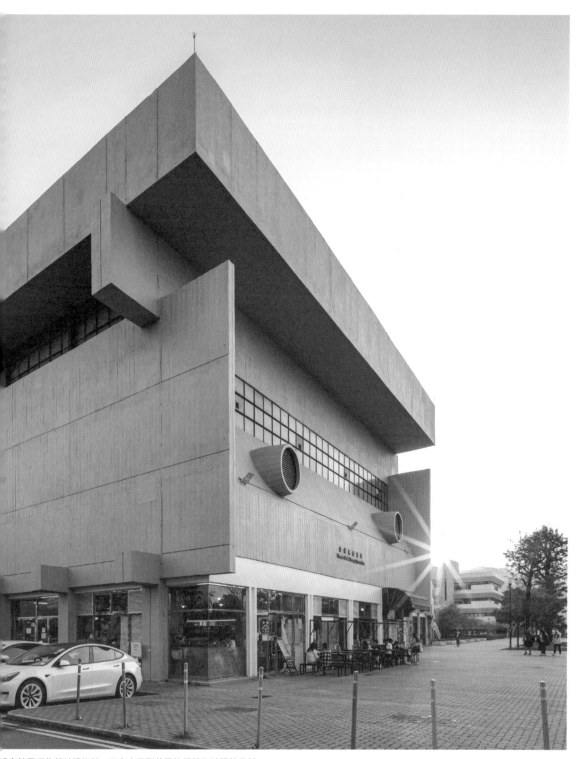

體育館屋頂為鋼結構桁架，下方由巨型外露的橫樑及結構牆承托。

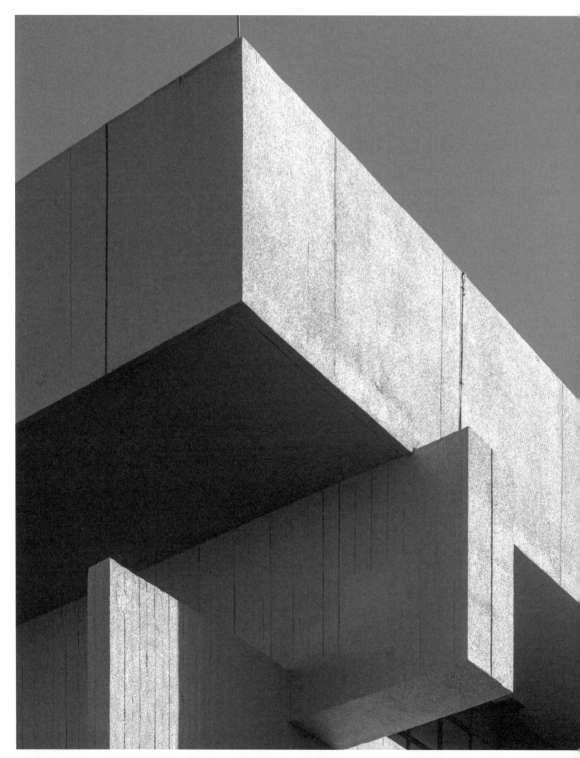

樑端向外伸延懸挑，形態像中國的枓拱木結構。

扶手板用上木紋板狀混凝土

中大眾志堂學生活動中心 ● 劉榮廣

CHUNG CHI HALL
STUDENT CENTRE, CUHK

CASE →

6

場地面積	3,250 平方米	→
建築面積	2,660 平方米	
建築高度（屋面）	15.8 米	
層數	2 層	
主要功能	飯堂／表演舞台／行政辦公室／學生會／活動室／音樂室／會議廳	
建造時間	1 年 3 個月	
完成年份	1972	
造價	220 萬	

→

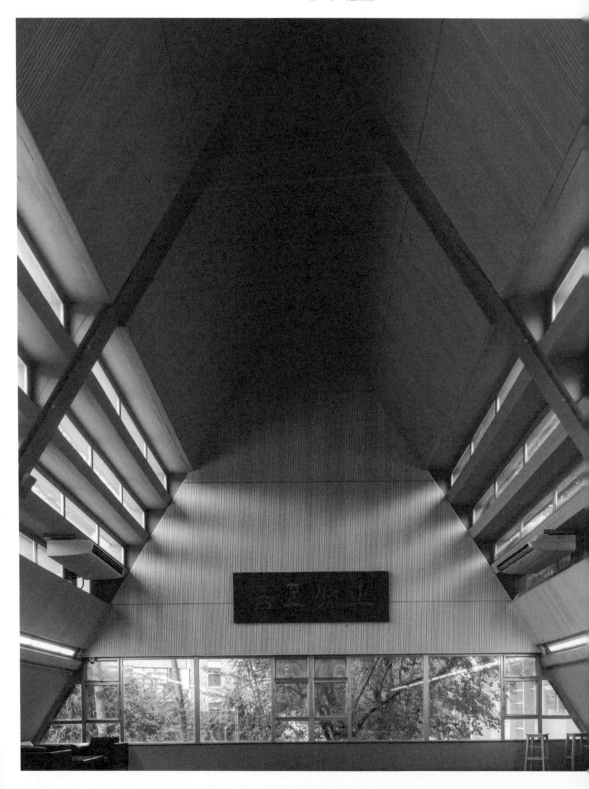

初出茅廬的實踐

香港中文大學眾志堂學生活動中心位於學院未圓湖北面，
建於 1972 年。與牟路思怡圖書館屬同期建造的校園設施，
代表了崇基學院由私立制步入書院聯邦制大學的時代轉捩
點。根據 *Asian Architect and Builder* 的記錄，項目由王伍
歐陽建築師事務所及伍振民建築師事務所共同設計，伍振
民為主理合伙人（Partner in charge）；項目建築師是當時
年僅 31 歲，剛畢業兩年的劉榮廣。據劉氏憶述，由於事
務所規模有限，整個眾志堂的設計、施工圖、地盤監督皆
由他一人負責。劉榮廣直言當年經驗尚淺，基本上是「邊
學邊做」，無時無刻都為項目而擔憂。

眾志堂是一棟結合不同功能的學生服務綜合大樓，南面朝
向未圓湖，北面則以樓梯、天橋連接在小山坡上的學生宿
舍：華連堂、明華堂及應林堂（三棟均由范文照及周耀年、
周啟謙父子設計）。周邊環境及設施配套令眾志堂成為學
生交流聚腳的地方。活動中心內部功能鮮明，分為兩層，
地面層為容納 500 至 900 人的飯堂及表演舞台的無柱大
空間，可隨意改為其他用途，如放映電影、舉辦舞會等，
靈活多變。上層一樓有不同的房間，沿中庭兩邊布置，包
括學生會會址、行政辦公中心、活動室、音樂室及會議廳。
房間外的走廊正對中庭，視線可貫通兩層，盡頭有具空間
感的公共休息區。一樓景觀優美，當年可遠眺崇基運動場
及火車站，現今則能近看未圓湖的落羽松美景。

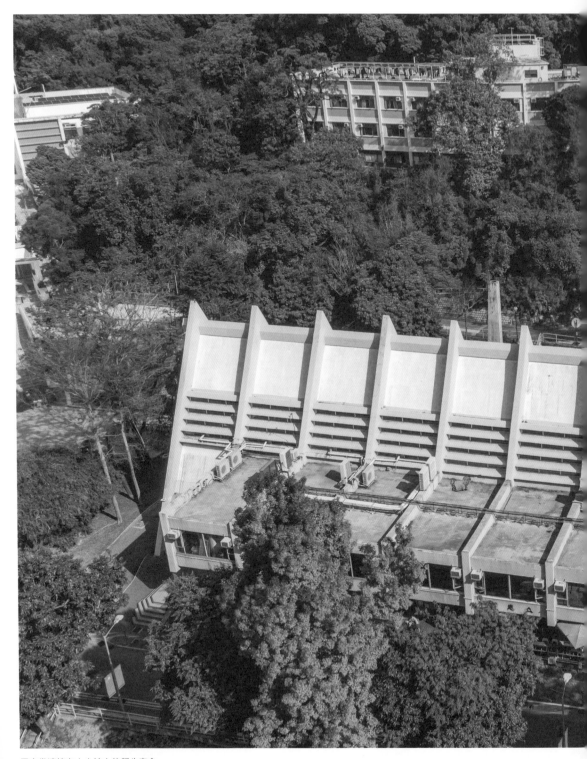

眾志堂連接在小山坡上的學生宿舍

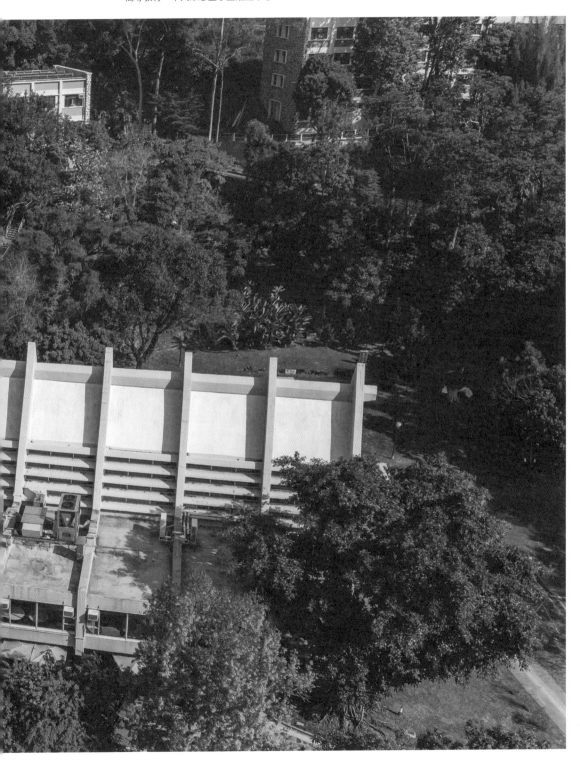

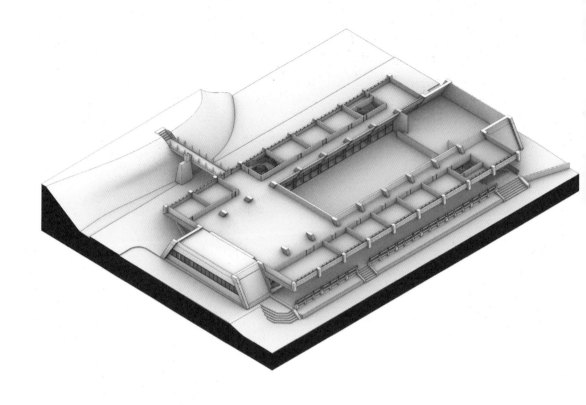

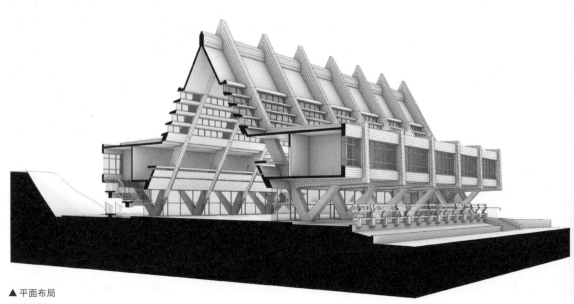

▲ 平面布局
▼ 建築剖面

Le Corbusier 的身影

建築外觀造型獨特，由純粹立體幾何：三角及長方形重疊而成，完全脫離了范文照於 1950 年代訂立的「崇基建築風格」，反而與司徒惠在本部、聯合及新亞書院建構的粗獷風格更吻合。三角體量是一個巨大的等邊三角形，高約 16 米，闊 18 米。長方體懸浮半空，離地三米，長邊立面有一列窗，底下有半室外的柱廊空間（Pilotis space），劉榮廣直言是運用了他當時喜愛的大師 Le Corbusier 所提出的現代建築原則作為設計依據。薩伏依別墅（Villa Savoye）、馬賽公寓（Unité d'Habitation）及拉圖雷特修道院（Sainte Marie de La Tourette）均是其經典的作品例子。

獨特的三角幾何原來隱含了建築師不同的設計理念。第一，眾志堂作為崇基學院的新焦點，校方要求建築物外形要有地標特色，引人注目；第二，非比尋常的三角結構能在保持無柱大空間的前提下，減少大跨度屋頂結構的面積，降低成本及加快建造的速度，比起傳統的樑柱或鋼造桁架結構更具經濟效益；第三，三角尖頂能有效聚合陽光，使室內長期保持充足的自然光線；第四，由三角結構承托的長方體懸浮半空，亦令室內空間產生對流通風的效果，減少用電量，可說是早期的環保設計。多年後劉榮廣解釋運用等邊三角形是權衡室內空間的實用性與窄長的場地限制而設計，斜向的結構柱更是直到地盤打樁才論證到其可建性。

三角尖頂能有效聚合陽光，使室內長期保持充足的自然光線。

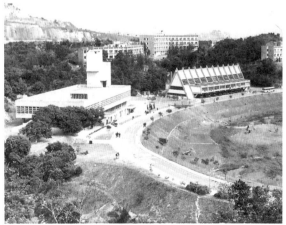

眾志堂脫離了范文照的「崇基建築風格」

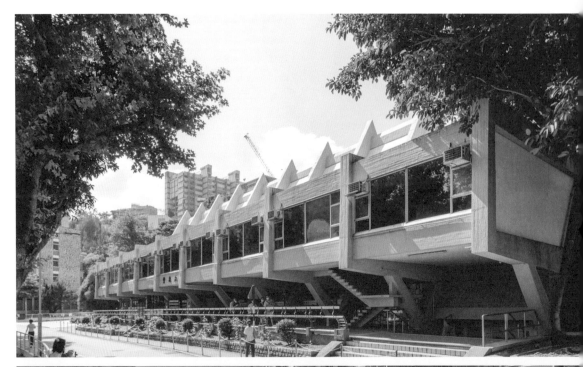

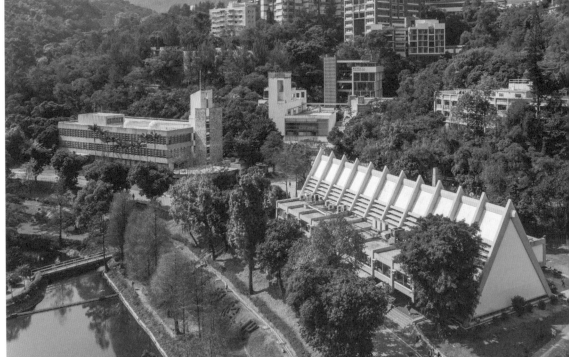

▲ 外露的結構形態，令空間充滿由結構產生的張力。
▼ 眾志堂與未圓湖的落羽松美景

粗獷的線條美學

三角的結構沿東西向一字排開，每隔 4.8 米設一組結構框架，一共 12 組。無論在長 53 米的主立面或室內空間，均能清楚見到外露的結構形態，令空間充滿由結構產生的張力。材料運用方面，所有結構均為木紋板狀混凝土（Wood textured board formed concrete），令外露結構呈現精緻幼細的線條美學，而木紋的工藝更是由劉榮廣透過現場與承建商共同測試的成果。結構之間的牆身則是帶直紋的白色水泥批盪，與粗獷的灰色木紋互相襯托。這種顏色配搭亦與聯合及新亞書院建築相同。眾志堂的材料處理內外一致，完成度極高。近年除外牆翻新以外，整棟建築的空間及用途均沒有明顯改動。據了解，學院在翻新眾志堂的不同位置時，均會尊重建築師的原意，早期更會向劉榮廣查詢意見，盡量減少「大動作」改動。因此，眾志堂仍保留原裝木扶手欄杆及鑄鐵金屬門等甚具年代味道的心思細節，實屬難得。

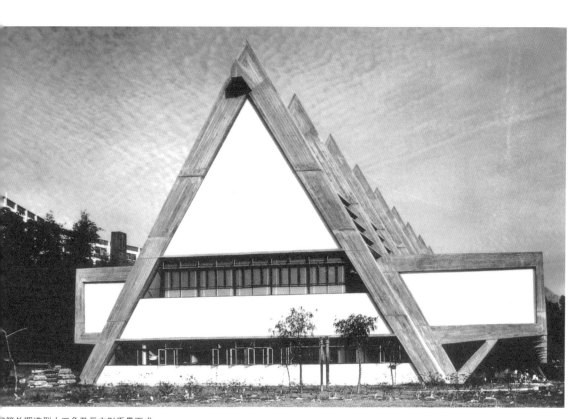

建築外觀造型由三角及長方形重疊而成

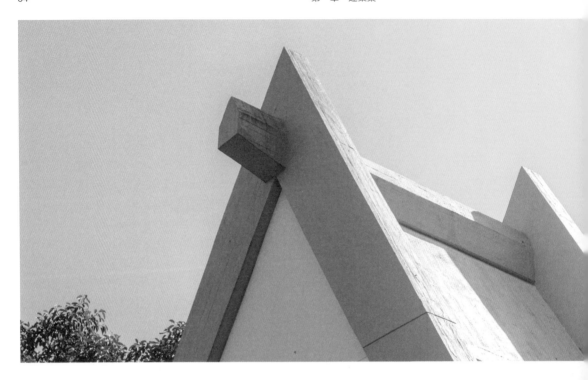

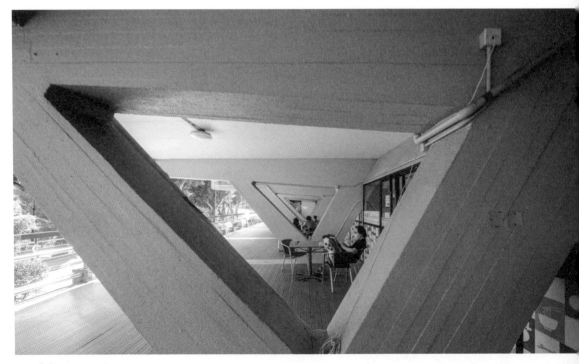

▲ 三角體量是一個巨大的等邊三角形
▼ 半室外的柱廊空間

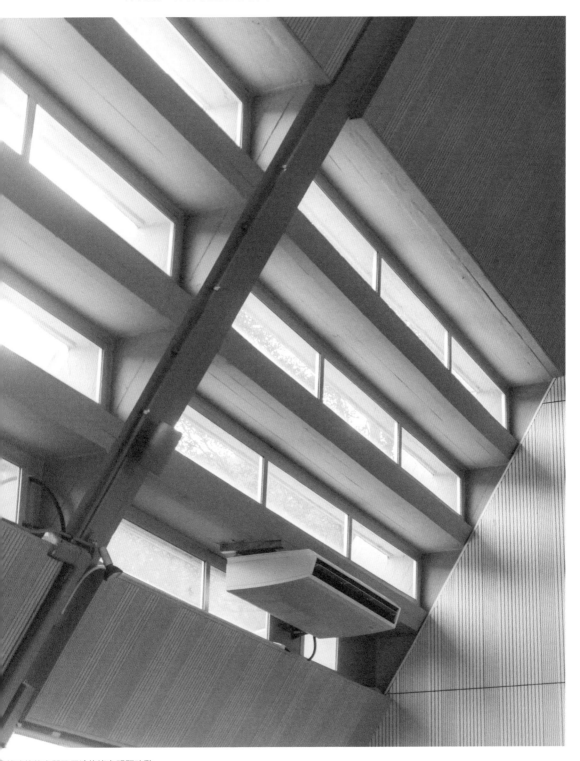

整棟建築的空間及用途均沒有明顯改動

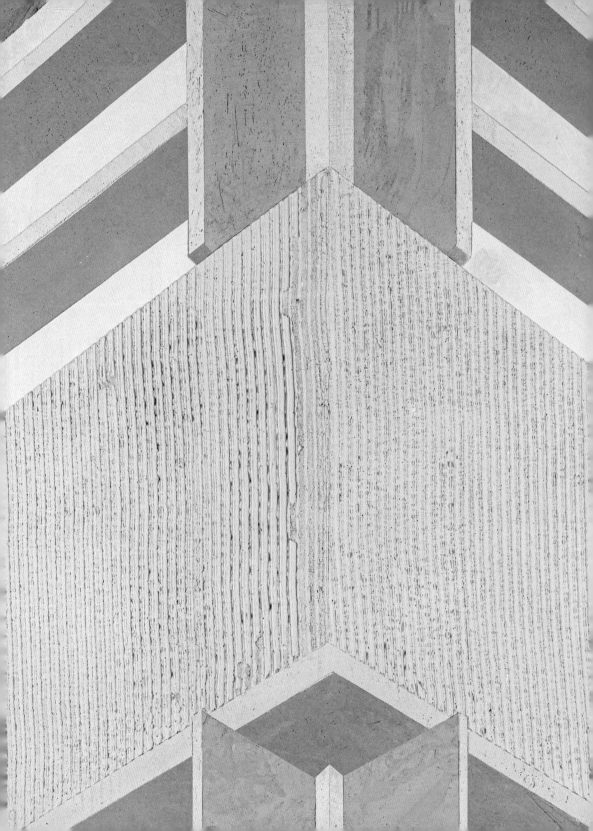

中大牟路思怡圖書館 ● 周啟謙

ELISABETH LUCE
MOORE LIBRARY, CUHK

CASE　→

7

場地面積	8,300 平方米	→
建築面積	4,300 平方米	
建築高度（屋面）	14.3 米	
層數	4 層	
主要功能	圖書管理／閱讀室／行政辦公室／會議演講廳／視聽室	
建造時間	2 年	
完成年份	1972	
造價	200 萬	

→

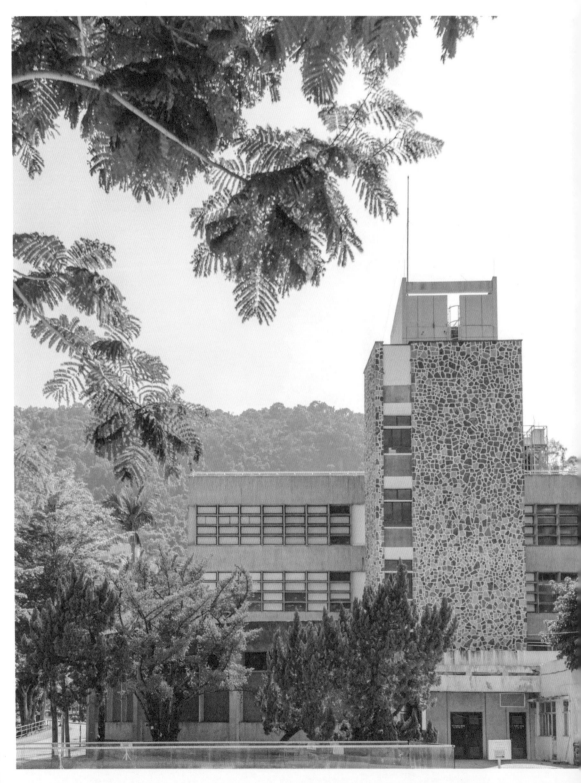

三代建築師的見證

從牟路思怡圖書館項目，可以大概了解香港中文大學崇基學院早期建築設計的脈絡。作為書院主建築師，65 歲的范文照於 1956 年完成了第一期校園建設，包括現存的華連堂及應林堂；而第二期則交由年輕的周李（周耀年、李禮之）建築工程師事務所繼承主建築師。1950 年代末期，周李接手的工作主要是協助完成范文照幾個建築項目的加建和改造工程。直到 1960 年代初才有自己主理的設計，如現存的教職員宿舍 E 及 F 座和嶺南體育館。雖然周耀年及李禮之曾設計過不少學校建築，經驗豐富，但二人在設計學院二期時卻嚴格遵守范文照所訂立的風格，例如外牆立面的毛石牆（亦稱牛頭石或虎皮石）和漏花格。這些傳承均令崇基學院校園擁有統一的風格，成為一個和諧的整體。

踏入 1960 年代中期，學院學生人數增加，范文照設計的學院設施開始不敷應用，於是由周耀年兒子周啟謙於 1965 年開始著手設計新圖書館大樓牟路思怡圖書館。1972 年開幕的圖書館由美國亨利路思基金會（Henry Luce Foundation）和香港政府共同出資興建。當年新圖書館大樓預留了擴充的條件，於 1991 年由周氏以周啟謙建築工程師事務所的名義親自監督加建。除眾志堂及神學樓外，1980 年前的崇基書院設施，均由范文照、李禮之、周耀年及周啟謙經手。而一棟圖書館建築背後，能夠尋找到三代建築師（包括移民南下、本地及海歸）的足跡，實屬罕見。

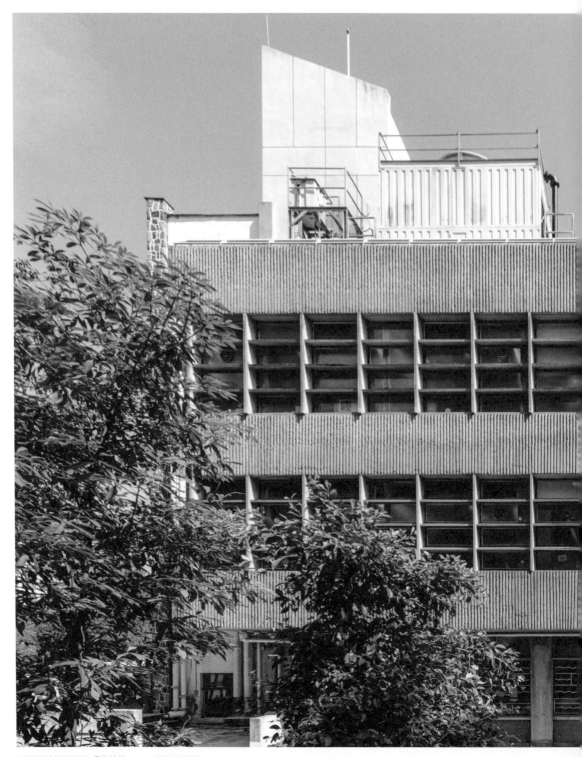

周啟謙重新演繹的「漏花格」——混凝土格柵

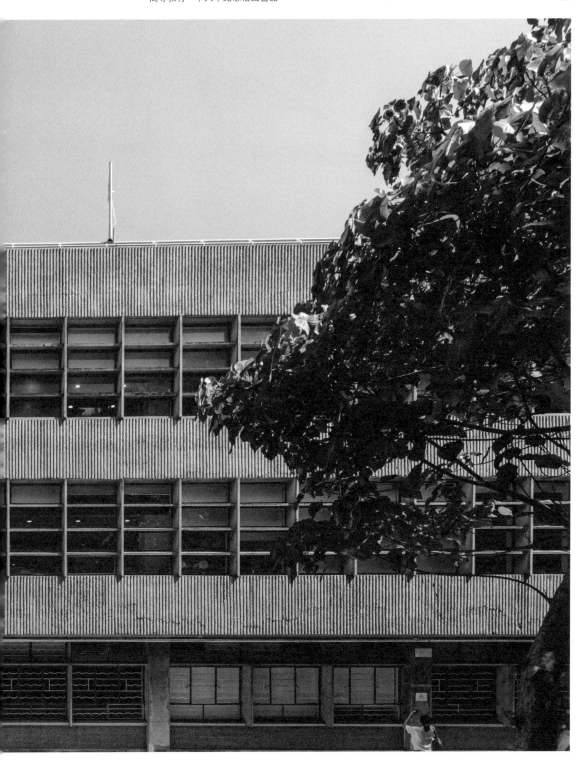

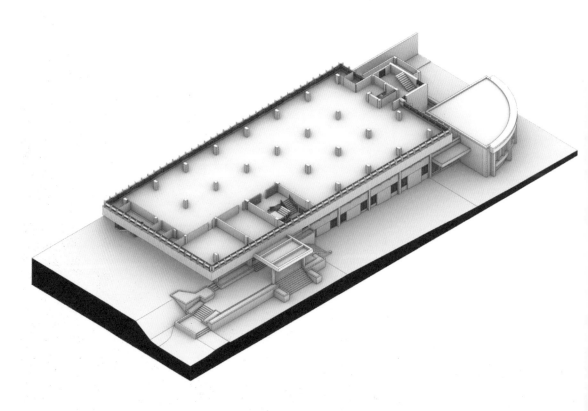

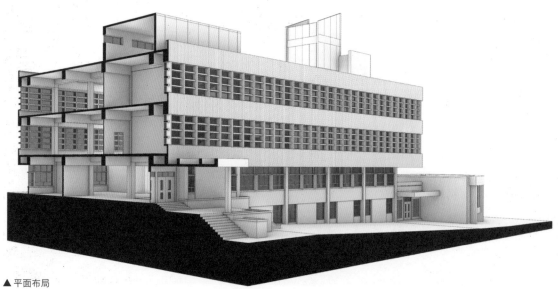

▲ 平面布局
▼ 建築剖面

范文照以外的崇基風格

整棟建築最初樓高三層，後追加一層，坐落於未圓湖北端一段微斜的池旁路，現狀保存良好。圖書館的功能及外觀具有一致性，易於辨認。斜坡底的地下低層有附屬設施，包括 100 人會議演講廳、夜讀室及藏書室；沿路上斜的地面層為主入口、館長辦公室、目錄及參考書籍區；一樓則為書庫及視聽室。一樓及加建的二樓平面的四邊均有兩米的結構懸挑，令兩層的長方體量懸浮空中，體量上有整齊的混凝土格柵，引光之餘也保護藏書，彷彿是周啟謙重新演繹的「漏花格」；體量底部由外露的結構柱支撐，感覺輕盈；演講廳為獨立的扇型幾何，面向湖邊，與未圓湖的曲線相映成趣。橫向的長方與扇形體量由兩座豎向的高塔隔開，分別是較高的電梯塔及其次的樓梯塔。講究橫直比例，懸挑及幾何構造，均與周啟謙 1962 年第一個香港作品崇基書院禮拜堂具有高度的一致性（尤其是兩棟建築的東立面比例），在保留范文照風格之餘，亦從中演化出自己的設計語言。

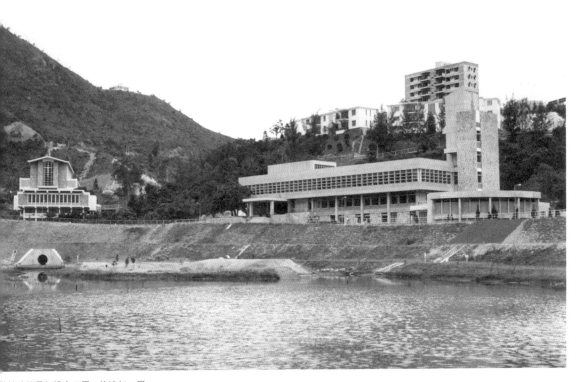

整棟建築最初樓高三層，後追加一層。

▲ 一樓及二樓的懸浮體量以石錘修琢肋狀混凝土作為外牆完成面
▼ 演講廳為獨立的扇形幾何，面向湖邊，與未圓湖的曲線相映成趣。

時代的轉捩點

圖書館運用了不同材料，形成立體的質感和豐富的色彩表達。首兩層作為建築基座，承襲了范文照一貫採用的毛石牆，一樓及二樓的懸浮體量則以石錘修琢肋狀混凝土（Bush-hammered rib concrete）作為外牆完成面。一、二樓層間的遮陽格柵、外露的結構柱及演講廳均用上相對簡約的現澆脫模清水混凝土（In-situ off-form fair-faced concrete）。具有地標感的樓梯塔也沿用了毛石牆，展現出天然圖案與色彩美感，拼合抽象的白色批盪，與粗獷的混凝土形成強烈對比。翻查歷史，牟路思怡圖書館是中大1963 年成立後首間學院圖書館。估計周啟謙在承繼范文照以外，或許也權衡了同期司徒惠在「大學發展計劃」中建議的粗獷風格，最終以材料拼貼對比的折衷手法呈現崇基由私立書院步入聯邦制大學的時代轉捩點。無獨有偶，圖書館亦見證了周李建築工程師事務所、周耀年周啟謙建築工程師事務所及周啟謙建築工程師事務所的人事變遷。

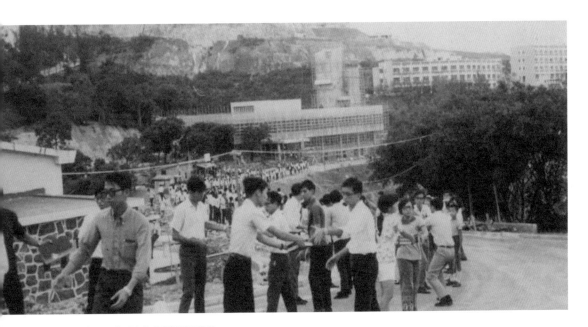

牟路思怡圖書館是中大 1963 年成立後首間學院圖書館

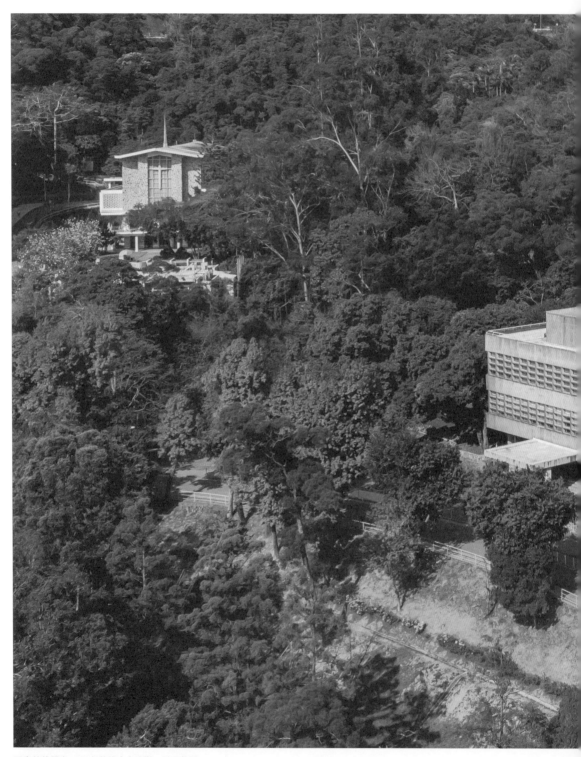

圖書館外觀自 1972 年後沒太大改變，風采依然。

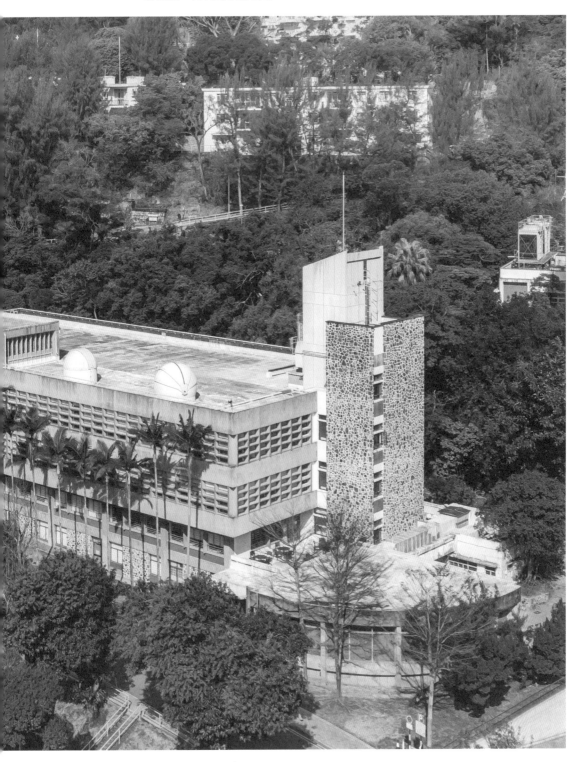

STAFF STUDENT CENTRE,
LEUNG HUNG KEE BUILDING, CUHK

中大樂群館梁雄姬樓師生活動中心

● 興業建築師事務所（鄭觀萱）

CASE →

8

場地面積	2,490 平方米 →
建築面積	4,268 平方米
建築高度（屋面）	17.9 米
層數	3 層
主要功能	體育館／學生會／文娛活動室／行政辦公室 / 學生及職員餐廳
建造時間	1 年
完成年份	1973
造價	300 萬

→

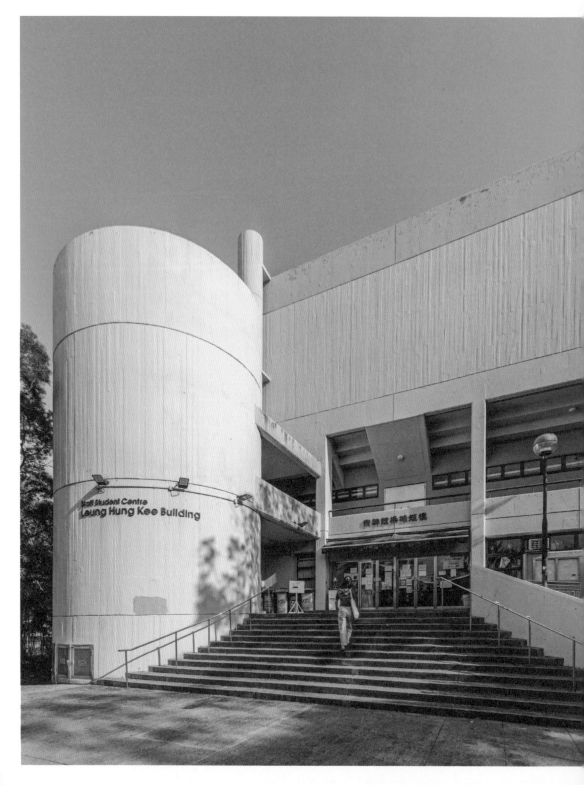

略有不同的「中大風格」

香港中文大學新亞書院的總體規劃由司徒惠於 1964 年訂立，書院的建築分布及空間邏輯與聯合書院如出一轍：西邊為教學樓群，東邊為學生及教職員的住宿文娛設施。兩個區域均有開放空間，可是新亞書院位處長而窄的山脊，書院用地相對較為局限，公共空間未有如聯合書院般設置大草坪，也沒有強烈的圍合感。雖然沒有大草坪，但人文館與誠明樓之間的戶外走廊，卻有「小百萬」之稱。另外，新亞書院比聯合書院多設一個圓形廣場，與「君子塔」相鄰，是師生的聚腳點，也成為畢業拍照的景點，對舊生而言充滿集體回憶。司徒惠於 1972 年包辦了教學樓群內所有建築設計，包括誠明館、人文館及錢穆圖書館。風格與聯合書院一致，外觀物料全以木紋板狀混凝土（Wood textured board formed concrete）及白色批盪為主。書院東邊的建築則由不同的事務所負責，每棟的設計語言均與司徒惠的「中大風格」略有不同，當中包括同期建造的樂群館梁雄姬樓師生活動中心。

設計將室內體育館體量疊在活動中心之上

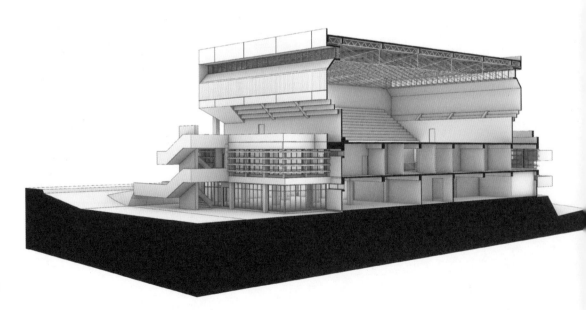

▲ 平面布局

▼ 建築剖面

美學與功能兼備的多用途建築

師生活動中心通過設計比賽的方式，從四個事務所中挑選了第一代留洋學習的華人建築師徐敬直創辦的興業建築師事務所，據 Asian Architect and Builder 1973 年 10 月號所述，負責項目的建築師為鄭觀萱，當年簽署圖則的認可人士亦為其本人。鄭觀萱的設計將室內體育館體量疊在活動中心之上，與司徒惠張祝珊師生康樂大樓的平行並置手法不同，造價相對實惠。建築共有三層，地下一樓為容納約 1,200 人的學生及職員餐廳及廚房後勤；地面層為學生會、職員辦公及文娛活動室；一樓為無柱大空間的室內體育館及更衣室。平面輪廓以 30 乘 30 米的正方體育館為基礎，向四個方向伸延出不同尺寸的長方空間。除令建築體量出現不同的凹凸形態，亦為各類活動室提供景觀較佳的 90 度轉角窗，美學與功能兼備。

室內體育館的體量相對獨立，與首兩層分開。體育館底部有向內 45 度斜的造型，體量呈漏斗形，有懸浮半空的效果。朝北的正面露出梯級狀的觀眾席底部及連接外露方柱的斜樑，形式與英國粗獷建築 Alexandra and Ainsworth Estate 類似；東西兩側的斜面為懸挑結構，斜樑之間有混凝土百葉，配合屋頂的排氣窗，令室內空間產生極佳的對流通風效果，減少冷氣用電，又是一棟以建築構造回應本地氣候環境的上佳例子。

活動中心有四組樓梯，除一組安排在室內之外，其餘均置於室外，以具雕塑感的手法設計：正面朝北的為高約 12 米的圓筒形體量，內藏等邊三角形樓梯，連接一樓體育館的正門入口，圓形三角幾何對比是平面上的一個小巧思，富有獨特的空間感。東西兩側的樓梯為開放式，連接體育館側門，設計上有空間流動的味道，化解了巨形體育館體量，令活動中心貼近人性化的尺度。

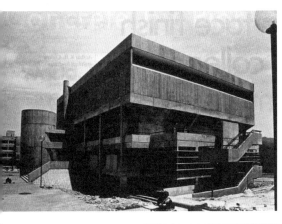

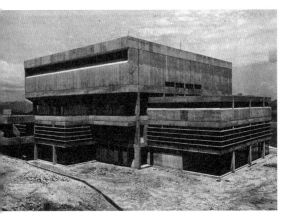

▲ 體育館底部有向內 45 度斜的造型，有懸浮半空的效果。
▼ 地面層為混凝土百葉玻璃窗，一樓為實牆，虛實關係由下而上遞進。

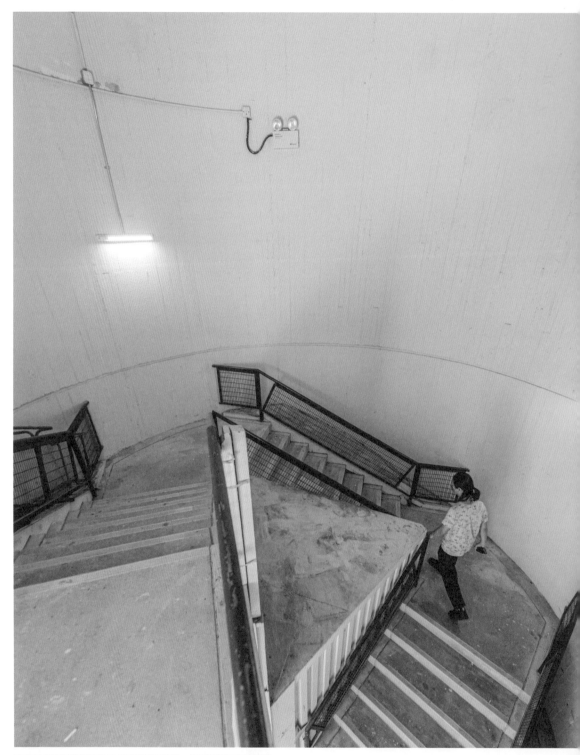

正面朝北的樓梯為高約 12 米的圓筒形體量，內藏等邊三角形樓梯。

熟練細琢的粗獷

鄭觀萱處理立面虛實對比時花了不少心思。地下一樓立面主要為落地玻璃，地面層為外裝混凝土百葉（Brise soleil）的玻璃窗，一樓則為實牆。虛實關係由下而上層層遞進，完美配合每層功能對於採光的不同要求，足見建築師功力深厚。物料以單一的現澆脫模清水混凝土（In-situ off-form fair-faced concrete）完成，只有在圓筒形及體育館體量上特意留下木紋模板質感，其他部分則留為平滑。體育館內部也是清水混凝土牆身，搭配柚木地板，簡約平實。物料的質感帶出了粗獷主義的味道，相信建築師特意傳承司徒惠所訂立的書院美學。現今的樂群館梁雄姬樓師生活動中心已經歷翻新，外牆粉刷上白色油漆，卻絲毫無損精雕細琢的現代建築美感。

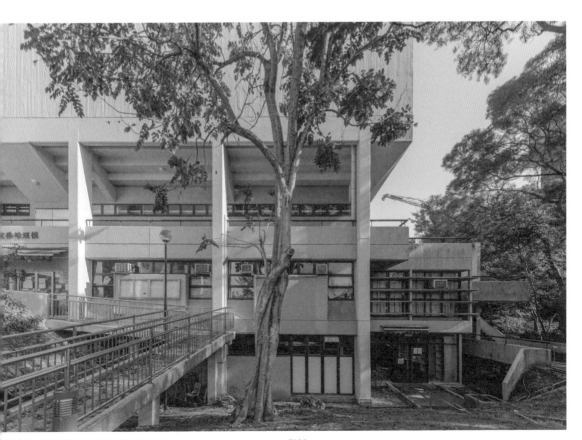

連接外露方柱的斜樑形式與英國粗獷建築 Alexandra and Ainsworth Estate 類似

RESIDENCE OF JACKSON WONG

王澤生宅邸

● 王澤生

CASE →

9

場地面積	1,250 平方米	→
建築面積	550 平方米	
建築高度（屋面）	10.2 米	
層數	3 層	
主要功能	客飯廳／睡房／廚房／書房／工人房／雜物房	
建造時間	1 年	
完成年份	1966	
造價	25 萬	

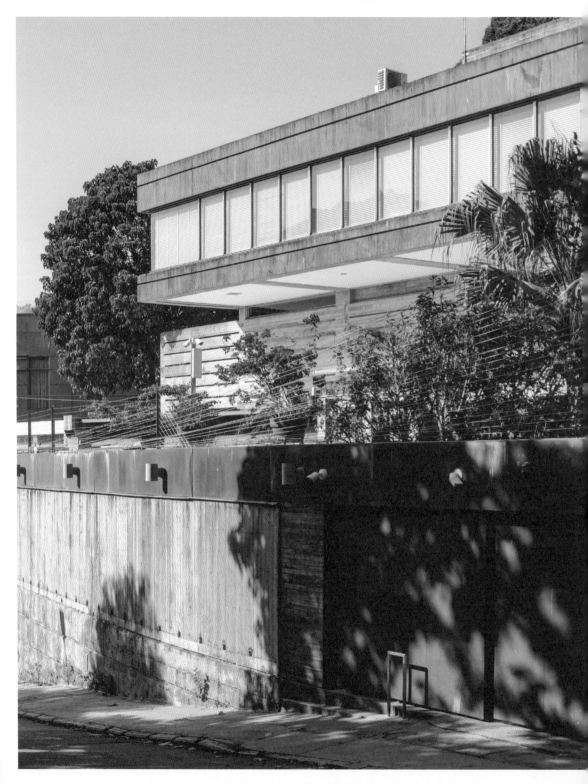

上寬下窄的住宅

王澤生宅邸於 1966 年落成，位於香港春坎角道 80 號，是港島南區著名的住宅區。1957 年，王澤生及伍振民創辦的王伍建築師事務所（Wong and Ng Associates）在同區赫蘭路，曾設計一項依山而建的現代住宅項目。宅邸由王澤生本人親自監督，西南邊享有一望無際的春坎灣海景，能遠眺南丫島及大嶼山。北邊則是一些興建在山坡上的多層住宅。

整棟建築分為三層，形態呈上寬下窄的趨勢，分層空間功能與場地山坡關係緊密。底層靠近山坡低點為地庫，設有工人房、廚房、雜物房等；地面層為生活空間，設有客飯廳，中心位置連接山坡腰位，成為了宅邸主入口，玄關旁邊則是小型酒吧，供宴客之用；一樓為私隱度較高的起居空間，在山坡的高點，景觀開揚遼闊。樓層南邊有一個狹長空間，作為黃氏工作及閱讀用途，立面全部為 1.8 米高的落地大玻璃窗，內外通透。橫向窗戶設計明顯是受到 Le Corbusier 五個現代建築原則所影響，經典例子有 1931 年法國巴黎普瓦西鎮的薩伏伊別墅（Villa Savoye）。北邊是五間睡房，立面處理上並沒有如南邊般通透，主要為睡房露台、浴室窄窗及清水混凝土實牆。走出露台即可見到地面正圓形的游泳池及園林景觀。一樓平面中間是長走廊，用以分隔休息及工作區。清水混凝土樓梯設在走廊中間，垂直連通三層。整體來說，宅邸空間布局簡潔而且節奏明快，當中並沒有任何「多餘」元素。

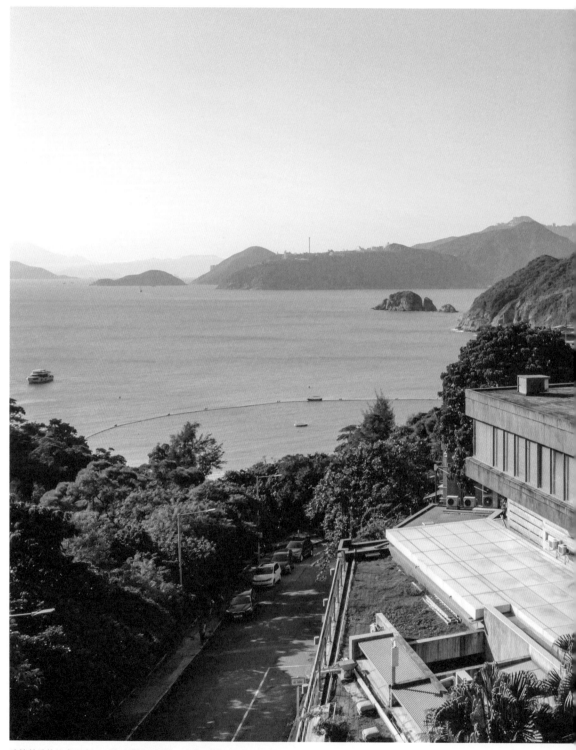

建築落地的比率不高，一樓四邊皆有懸挑，令盒子的漂浮感更為強烈。

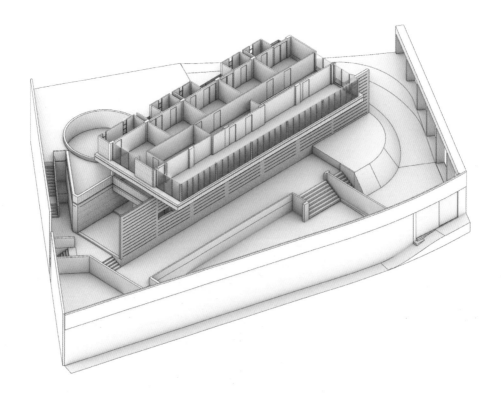

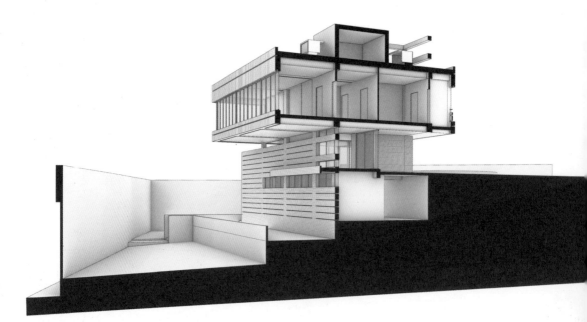

▲ 平面布局
▼ 建築剖面

非典型的結構

宅邸總建築面積約 550 平方米，一樓的盒子體量佔 250 平方米，其餘面積由地面層和地庫攤分，可見建築落地的比率不高，一樓四邊皆有懸挑。另外，由於建築建於陡峭斜坡上，令盒子的漂浮感更為強烈。建築極具動感，彷彿正在向海邊延伸，至今仍屹立於周邊傳統的住宅群。

結構設計方面，一般認為地面層長達 24.5 米的清水混凝土牆是主要承重結構。但經翻查圖則及現場勘察後，建築物結構應為鋼筋混凝土柱樑系統（Reinforced column and beam system），柱子其實暗藏在混凝土牆內。混凝土牆身由南到北伸延，為宅邸提供一個屏障，保護生活空間的私隱，形式與 1929 年 Ludwig Mies van der Rohe 的巴塞隆納德國館（Barcelona Pavilion）類同。牆身與一樓之間有精緻的採光玻璃窗，令牆與盒子看似脫離，加強了懸浮的感覺。建築通過五組 6.3 米乘 4.8 米的結構柱網構成，簡單直接。盒子坐北向南，南邊懸挑 3.6 米，效果非常誇張；北邊懸挑較少，也有 1.6 米。為了減輕結構的負荷，一樓的樓板及屋頂均採用了非典型的空心砌體（Hollow block）樓板（比傳統鋼筋混凝土樓板輕 30%，而且成本較低）。這類樓板比較厚，約為 500 毫米，而此厚度亦自然成為宅邸立面的一個特色元素。

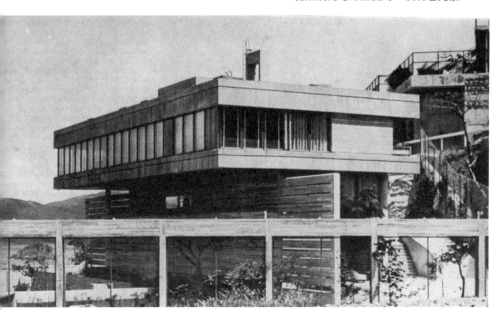

一樓的樓板及屋頂均採用了非典型的空心砌體厚樓板

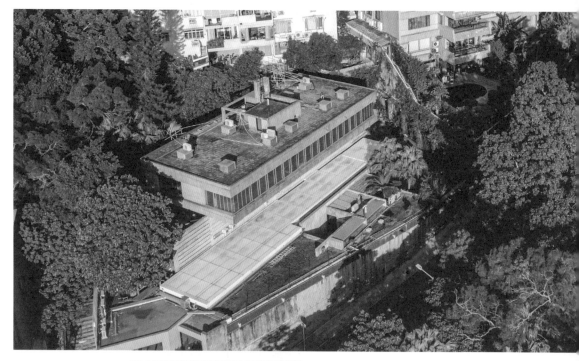

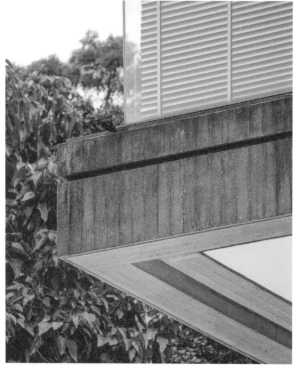

▲ 橫向窗戶設計明顯是受到 Le Corbusier 五個現代建築原則所影響
▼ 立面全部為 1.8 米高的落地大玻璃窗，內外通透。

極致的純粹追求

建築內外貫徹使用現澆脫模清水混凝土（In-situ off-form fair-faced concrete）。除帶有強烈的粗獷主義色彩外，也突顯出建築師對純粹的極致追求。王澤生宅邸的清水混凝土是現存案例中，保存得最完整無缺的一棟。當時王澤生對施工提出了嚴格的要求：每套混凝土木模板只能用兩次，一底一面。因此，所有用於倒模的模板都是全新乾淨的，建造品質極高，脫模後呈現出精緻的橫直紋理，相信只有小型項目才可以如此操作。另外，地面層和一樓層高只有 2.4 米，比一般住宅樓底較低，估計也是為了配合模板尺寸，令室內清水混凝土牆身不會出現斷裂的模板拼接縫。可見，整個設計的概念由始至終圍繞混凝土作為出發點。在 1966 年 *Hong Kong and Far East Builder* 9 月號提及，大量運用現澆脫模清水混凝土作完成面的做法，在當時的香港並不常見，但王澤生宅邸的完成效果非常專業及賞心悅目。

除對模板的嚴格控制外，在處理清水混凝土細節上也是一絲不苟。建築師在模板中插入小型構件，令牆身形成不同的凹槽線（Groove lines）。凹槽線既是一種立面圖案，也可分隔每次澆注混凝土的工序，有效減少施工誤差，令橫直線的紋路更完美挺直。除建築立面外，室內空間，例如客飯廳牆壁和一樓走廊均以現澆脫模清水混凝土作為完成面。在 1960 年代來說，算是非常前衛的設計，是一棟經得起時間考驗的建築。

宅邸的雛形

王澤生於 1961 年設計的飛鵝山獨立別墅「The Box」，可說是王澤生宅邸的雛形。The Box 與王澤生宅邸環境相似，都是依山而建。陡峭山坡令盒子體量形成懸浮半空的狀態，結構柱及橫樑均外露。The Box 明顯是受到現代建築大師、德國建築師 Ludwig Mies van der Rohe 1951 年的 Farnsworth House 影響。五年後，王澤生通過宅邸的設計建立出自己的風格，成為了一棟經典的本地戰後建築，相關檔案資料亦被 M+ 博物館所收藏。

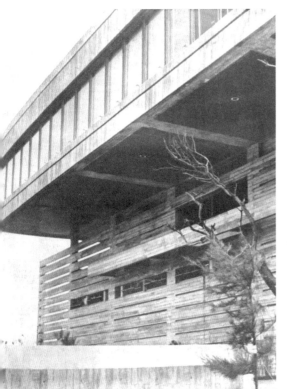

王澤生對施工提出了嚴格的要求：每套混凝土木模板只能用兩次，一〔底〕一面，建造品質極高。

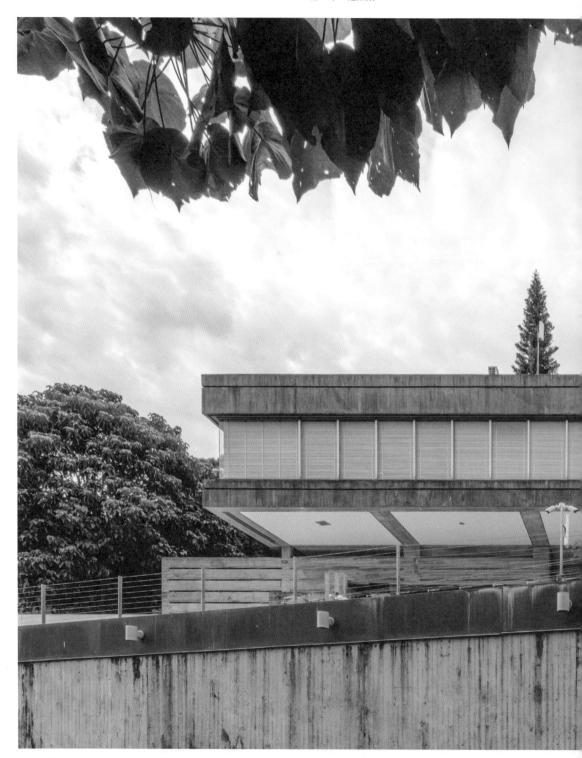

王澤生通過宅邸的設計建立出自己的風格，成為了一棟經典的本地戰後建築。

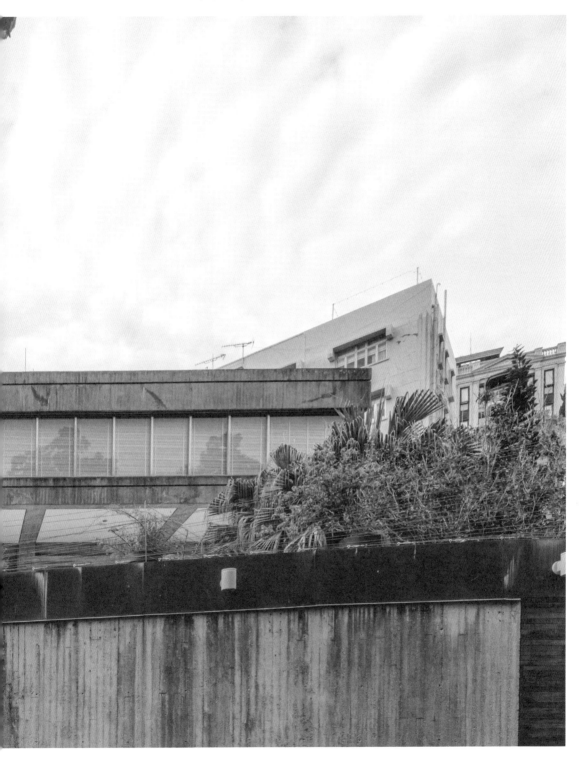

怡苑
● 甘洺

SMILEY COURT

CASE →

10

→

場地面積	1,013 平方米	→
建築面積	2,126 平方米	
建築高度（屋面）	30 米	
層數	9 層	
主要功能	住宅	
建造時間	不詳	
完成年份	1978	
造價	不詳	

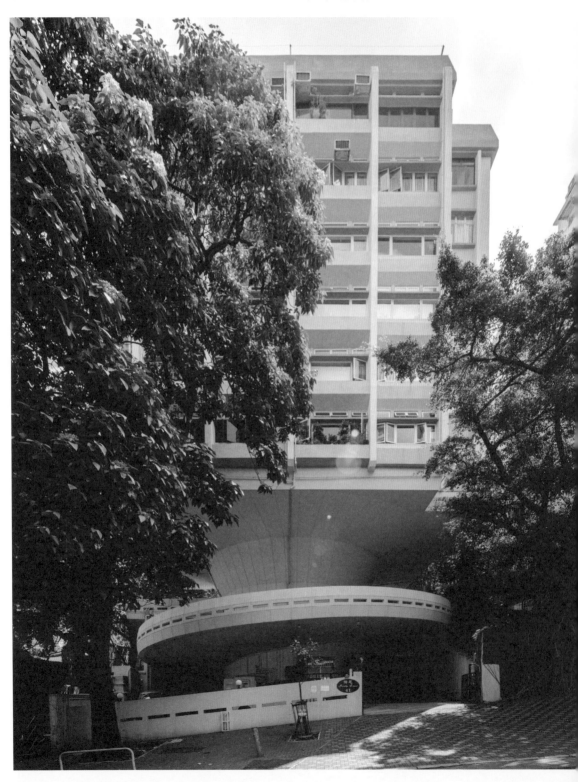

非一般的合作社房屋

怡苑位於跑馬地東半山藍塘道,建於 1978 年,是香港 238 個公務員建屋合作社(Civil Servants' Co-operative Building Societies)房屋之一,主要為應付當時日漸增加的本地華人公務員。「合作社」的概念源自 19 世紀英法兩國,目的是為了解決當時工作階層的房屋短缺問題。1950 年代,本地政府推出長俸公務員房屋福利計劃,以特惠價格批地予合作社自行興建住宅,讓公務員可以擁有樓宇業權。政策最後於 1980 年代末期終止。近年政府以先導計劃,協助重建殘舊的「公務員建屋合作社」。因此陸續有拆卸重建的案例,例如首個重建的西環高級公務員宿舍(即現今的寶翠園)及近年九龍城盛德街/馬頭涌道公務員建屋合作社重建項目。2001 年,怡苑得到 75% 的社員同意解散合作社,業主補地價後即可如私人物業般在市場上自由轉讓單位。

由於是使用者合資的方式建造,公務員建屋合作社的設計一般都簡約實際,唯獨甘洺設計的怡苑有著非一般的建築形式,是一棟不可多得的案例。怡苑的場地細小,有微斜山坡及 7.2 米高差的擋土牆。建築師要在場地內設計 24 個兩房一廳的住宅單位,和向每戶提供一個泊車位,開發條件既局限又嚴苛。甘洺以非常「港式」的手段,將行車坡道置於六層住宅的正下方,以立體混合的概念換取設計的空間。現今很多本地的綜合發展項目均會用這種手段拆解「土地」問題。

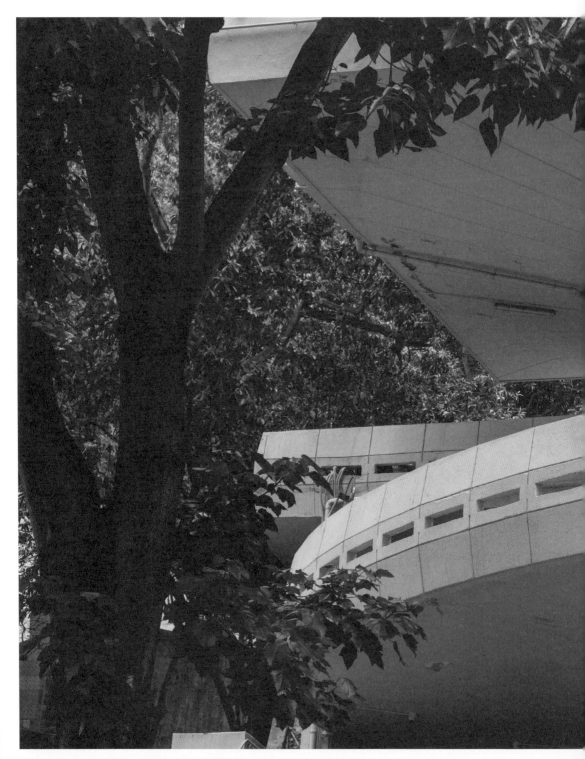

圓筒體量剖面設計呈橋薹狀，外觀似一個倒立的保齡球樽，突破了住宅建築的呆板印象。

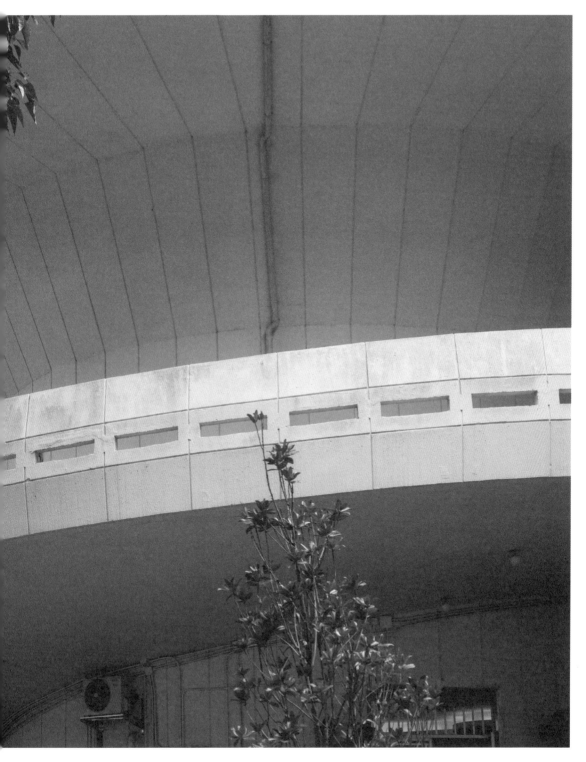

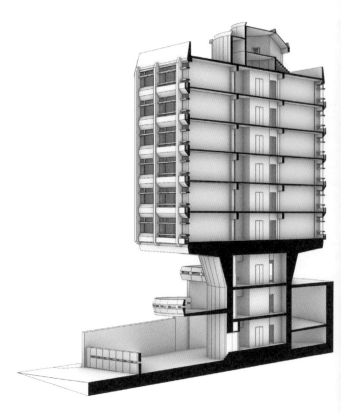

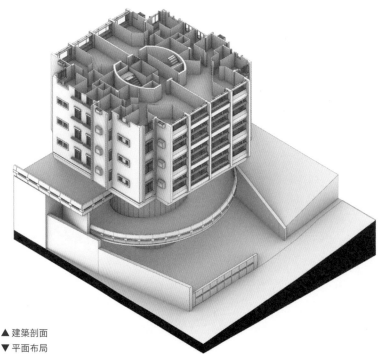

▲ 建築剖面
▼ 平面布局

超現實的未來感

怡苑樓高九層（包括六層住宅、高低座入口及儲物夾層），
住宅體量可算是一個正方立體，平面為 20 乘 20 米，高
18 米。為減輕笨重感，正方立體的四個角落均有倒 90 度
的凹切角。正方立體下由一個上寬下窄，直徑達 8.2 米的
圓筒體量支撐承重。圓筒體量亦突出屋頂約四米，令住宅
方體猶如懸浮在半空中。圓筒結構牆厚近一米，方圓之間
有厚近一米的轉換結構樓板，將住宅的剪力牆結構轉成圓
筒牆支撐落地，其剖面設計呈橋躉狀，外觀似一個倒立的
保齡球樽，突破了住宅建築的呆板印象。

圓筒體量除了是結構系統外，內裡暗藏了各種功能，例如
高低座入口大堂、夾層的儲物室及標準樓層的電梯，還有
住戶儲物室和走火樓梯，布局非常密集緊湊，地盡其用。
圓筒體量外設計了一條形態優美的環型行車坡道，由藍塘
通一直旋轉伸延至擋土牆上的停車平台，讓建築翩翩起舞。
行車坡道寬 5.5 米，可雙程行車，結構依附在圓筒體量上，
並向外懸挑，予人一種超現實的未來感。物料使用方面，
立面和坡道均用上現澆脫模清水混凝土作為完成面，不加
修飾，體現出粗獷原始的質感。圓筒的立面額外具有規律
的線條紋理，為建築增添了幾分動感。住宅立面則設有綠
植花池，以人性化的細節平衡了粗獷風格與生活感。

據說甘洺一生主理過的項目當中有 73 棟住宅，1950 年代
期間更曾受徙置事務處及市政總署轄下的相關部門（前房
屋署）委任設計公共屋邨，包括已拆卸的北角邨和蘇屋
邨。怡苑可說是芸芸住宅作品中，造型最為獨特的設計。
現今的怡苑外牆已翻新換上白色油漆，其餘則沒被改動，
仍保存了當年的原貌。

當年的立面和坡道均用上現澆脫模清水混凝土作為完成面，不加修飾。

住宅體量可算是一個正方立體，為減輕笨重感，四個角落均有倒 90 度的凹切角。

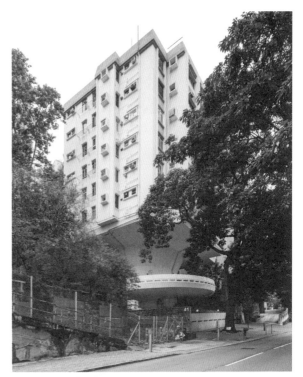

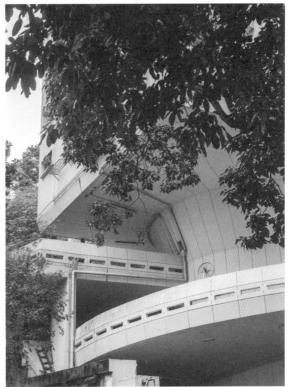

甘洺以非常「港式」的手段，以立體混合的概念換取設計的空間。
行車坡道依附在圓筒體量上，並向外懸挑。

邵氏片場宿舍區 ● 潘衍壽及潘祖堯

SHAW STUDIOS RESIDENTIAL BLOCKS

CASE →

11

場地面積	3,925 平方米	→
建築面積	3,220 平方米（四號宿舍）／ 2,465 平方米（三號宿舍）／ 30 平方米（警衛室）	
建築高度（屋面）	17.6 米（四號宿舍）／ 13 米（三號宿舍）／ 7.2 米（警衛室）	
層數	6 層（四號宿舍）／ 4 層（三號宿舍）／ 2 層（警衛室）	
主要功能	宿舍／小賣店／理髮店	
建造時間	1 年	
完成年份	1969	
造價	200 萬	

→

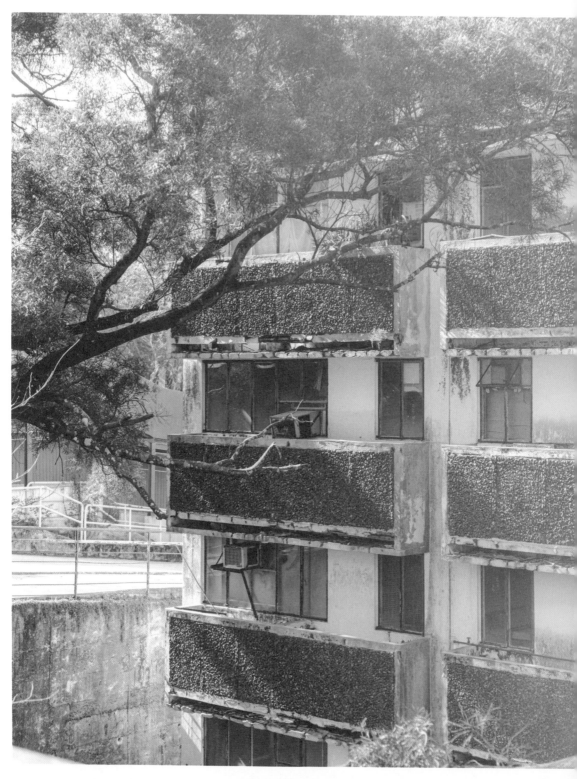

絕無僅有的歷史建築評級

西貢清水灣邵氏片場早在 1960 年代初已經開始分段興建。最初片場內有攝影棚、行政大樓、員工宿舍、商店等設施。及後規模陸續擴大，興建額外的製片人住所、製片部門、膠片處理實驗室等。整個片場建築群合共有逾 20 棟建築物，大致可按功能劃分為三組不同的建築群聚落。第一組是辦公區，包括辦公室大樓，行政大樓（由甘洛於 1960 年設計，之後由潘衍壽及潘祖堯 1969 年接手加建，現為一級歷史建築）等，主要集中在清水灣道路。第二組為製作區，是生產製片重地，佔地最大，位於片場核心區域。最後是居住區，分別是北邊的員工宿舍及東邊朝向銀線灣海邊的邵氏大屋。

潘衍壽與邵逸夫均從上海移居香港，有類似的文化背景。因此潘氏當年受邵逸夫委託，為邵氏片場先後設計過七棟建築，主要集中在 1960 年代末至 1970 年代初落成，包括行政大樓的加建、二級歷史建築三及四號宿舍、兩棟製片部（已經清拆，但仍有保留局部立面元件）、邵逸夫的邵氏大屋及三級歷史建築警衛屋。

四號宿舍樓高六層，供一般員工使用，以三維立體曲線的天橋連通停車場。

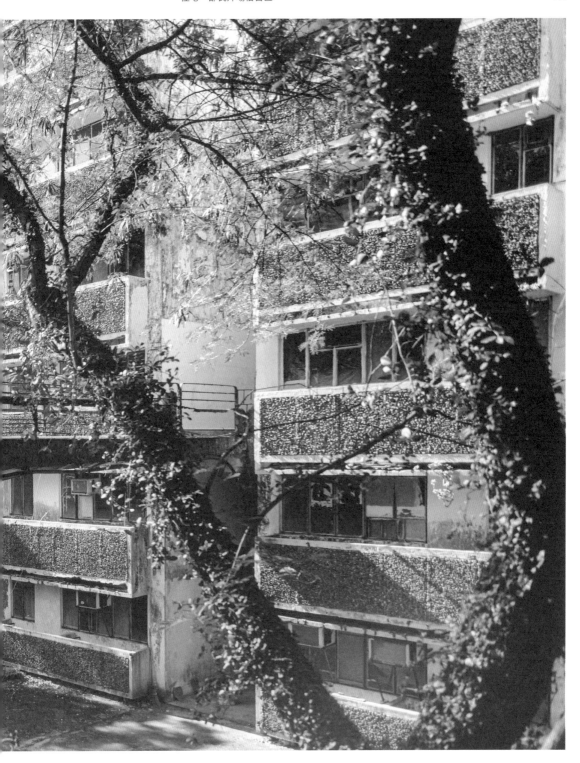

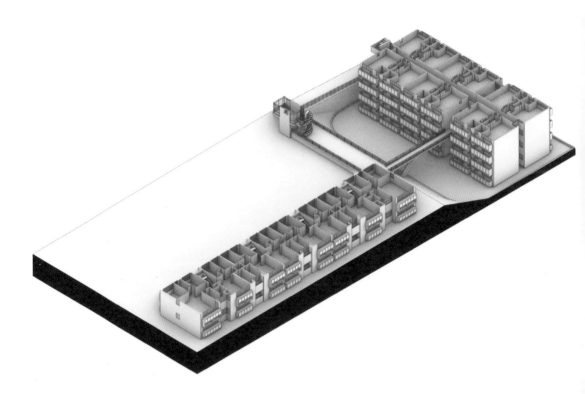

▲ 平面布局

▼ 建築剖面

三種灰色的宿舍

居住區與製作區域有私家道路隔開。區內兩棟宿舍均由潘衍壽顧問工程師事務所負責設計。建築呈 L 型的布局，緊貼北面的山坡，南邊是平整的公共空間及露天停車場，並朝向片場及警衛屋。整體規劃形成一個自給自足、具有生活氛圍的建築群。八年後由另一位建築師延續潘氏的規劃原則，在四號宿舍的西邊，加建了行政人員宿舍。三號及四號宿舍均被古物諮詢委員會評為「二級歷史建築」，至今仍有零星的居民，相信是邵氏片場當年的老員工。三號宿舍稱為「敦厚樓」，供當時一些有名氣的影星和導演居住。宿舍樓高四層，一梯兩伙，由四個分棟拼合而成，共設有 32 個兩房或三房的大單位，建築立面長達 50 米，頗有氣勢。而四號宿舍樓高六層，一梯 12 伙，共有 72 個細單位，單位內只有睡房和廚廁，供一般員工使用。

兩棟宿舍功能單一，建築形態也採取實用的設計原則。宿舍立面以三種灰色貫穿：淺灰白色用於主牆身；外牆突出的部分，即窗戶下方的冷氣機及晾衣架位置，以預製天然卵石粒飾面混凝土外牆板（Precast cladding panel of exposed concrete and natural aggregate）呈現中灰色的粗獷質感；居住單位的鐵窗框則採用了深灰色。預製的天然卵石粒飾面混凝土外牆板，雖然只屬於外牆裝飾，但與片場內製片部的立面設計相近，具有高度的一致性。

▲ 三號宿舍稱為「敦厚樓」，供當時一些有名氣的影星和導演居住。
▼ 項目由時任港督戴麟趾於 1968 年奠基，盛讚邵氏片場「movie town」概念富有想像力。

▲ 預製天然卵石粒飾面的混凝土外牆板
▼ 三號及四號宿舍均被古物諮詢委員會評為「二級歷史建築」，至今仍有零星的居民。

優雅的粗獷天橋

北邊居住區是一組精心規劃的建築群，區內除了三號宿舍、四號宿舍，還興建了警衛屋及天橋。項目由時任港督戴麟趾於 1968 年奠基，盛讚邵氏片場「movie town」概念是富有想像力和帶有前瞻性的思維（Imaginative and forward thinking）。

據潘祖堯個人作品集《現實中的夢想》記載，天橋是潘祖堯的早期作品。位於三、四號宿舍之間的天橋有效地處理居住區的地勢高差，連通停車場與四號宿舍。天橋建造於山坡上，結構支撐形態是三維立體曲線（3D curves），屬非常複雜的建築幾何。支撐以 45 度斜度倒向從山坡底部往上生長，承托天橋橋板。整體感覺優雅，甚有抽象雕塑的味道，走在橋上，予人有懸浮半空的感覺。潘祖堯提及當時只有靠實體的比例模型，才能在現場施工時製作出準確無誤的三維立體曲線模板。天橋的物料相對簡單，用了與警衛屋相同的脫模清水混凝土（In-situ off-form fair-faced concrete）。

粗獷建築的歷史遺產

警衛屋位於居住區出入口，是一棟兩層高、體量「T」型的小建築。整棟建築高度約七米，最大平面尺寸只有約六米乘三米。雖然一直被稱為警衛屋，卻唯獨沒有供警衛使用的空間。地面層是小賣店；一樓面積較大，前後均有結構懸挑，立面設有落地玻璃窗，是景觀開揚的理髮店。官方圖則記錄是由潘衍壽顧問工程師事務所負責設計，而根據《現實中的夢想》所描述，建於 1969 年的警衛屋是

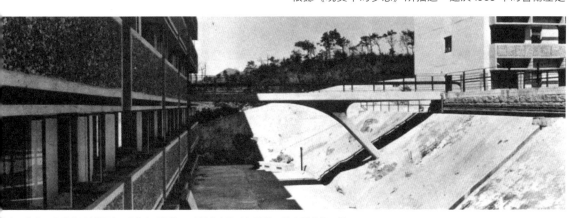

當時只有參照實體的比例模型，才能在現場施工時製作出準確無誤的三維立體曲線天橋。

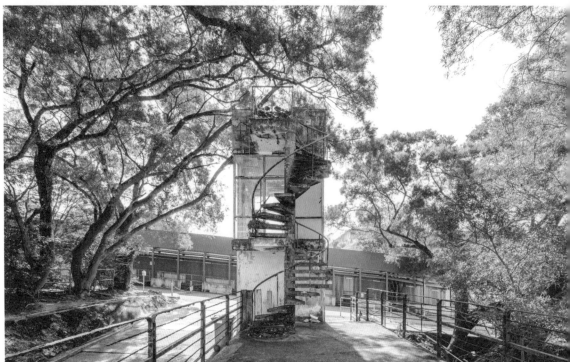

▲ 外露的旋轉樓梯則以現場裝嵌的預製鋼筋混凝土的獨立踏步板構件建造，感覺輕盈飄逸。
▼ 警衛屋的建築功能空間與樓梯完全分開，體現了現代建築大師 Louis Kahn 的建築理論。

潘祖堯從倫敦畢業回港後，在潘衍壽顧問工程師事務所任職的第一個設計及建成作品。在潘氏接手之前，警衛屋的原設計比較實際，是一棟以白色批盪外牆、形狀四平八穩的建築，與現狀亦並不一樣。研究發現，在建造過程中客戶突然改變了設計要求，剛好潘祖堯在客戶提出修改時加入事務所而接手鑽研新設計。因緣際會，造就了至今仍保留完整、唯一一棟被古物諮詢委員會評為「三級歷史建築」的本地粗獷主義歷史建築。

潘祖堯在《現實中的夢想》裡對警衛屋有著非常詳盡的記載，他是唯一一個在當年文獻中有提及粗獷主義的建築師。潘祖堯描述：「（警衛屋）設計極受『獸性主義』的設計構思所影響。」警衛屋的建築功能空間與樓梯完全分開，體現了現代建築大師 Louis Kahn 建築理論中，強調區隔服務者（Servant）和被服務者（Served）空間的邏輯思維。立面設計方面，窗牆的分割比例及方圓幾何的混合構圖，亦可聯想到現代建築大師 Le Corbusier 於 1940 年代提倡的「模矩」（Modulor）系統。立面只用了脫模清水混凝土，沒有額外的修飾；外露的旋轉樓梯則以現場裝嵌的預製鋼筋混凝土的獨立踏步板構件（Precast reinforced concrete tread unit）建造，感覺輕盈飄逸，當年不少明星曾在樓梯上留下倩影。警衛屋的成功，奠定了潘祖堯日後的建築風格。在潘氏的同期作品，如 1975 年神託會培敦中學及後期 1985 年豐樂閣項目中，均能找到類似的空間布局及建築形態。

雖然司徒惠、王澤生等人在 1960 年代初已經以清水混凝土作為建築的完成飾面，但在 1970 年代初仍屬罕見。潘祖堯指出邵逸夫勇於接受新事物，支持嘗試外國新興的建築風格及具實驗性的新材料。在新加坡，已清拆重建的邵氏大廈（Shaw Towers），一棟集戲院、商場、辦公、停車場於一身的混合功能建築，亦同屬粗獷風格。證明當時邵氏對實驗性建築持有非常開放的態度。

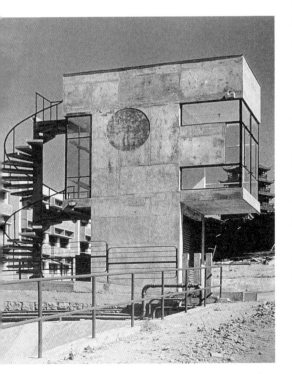

雖然被稱為警衛屋，地面層卻是小賣店；一樓是景觀開揚的理髮店。

CHINESE METHODIST CHURCH NORTH POINT

循道衛理聯合教會北角堂 ● 司徒惠

CASE →

12

→

場地面積	3,300 平方米 →
建築面積	853 平方米（聖堂）／ 1,564 平方米（學校）
建築高度（屋面）	13 米（聖堂）／21 米（學校）
層數	2 層（聖堂）／6 層（學校）
主要功能	會議室／禮拜堂／行政辦公室／ 課室／員工宿舍
建造時間	2 年
完成年份	1965
造價	230 萬

→

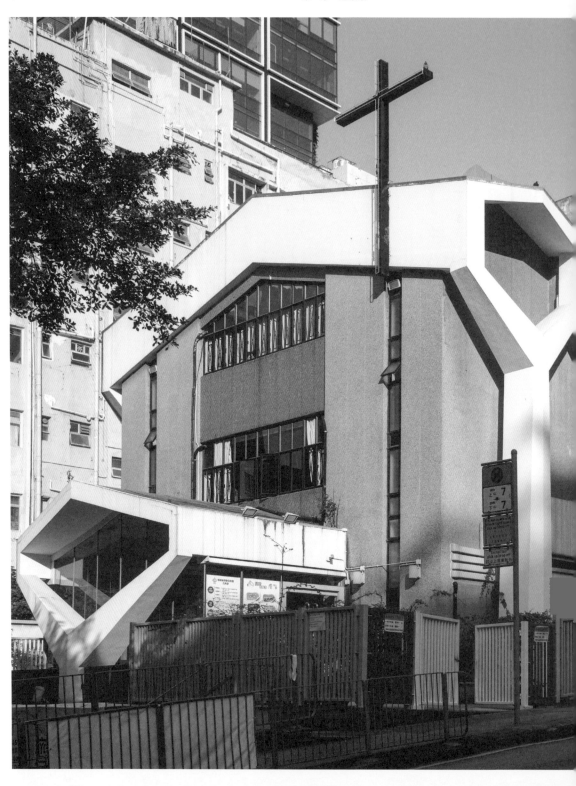

司徒惠與教會的淵緣

循道衛理聯合教會北角堂於 1965 年落成，毗鄰東邊為北角循道學校，早一年入伙。建造經費由本地教友及司徒惠本人捐贈。承接 1951 年循道衛理聯合教會九龍堂的成功，司徒惠建築師事務所受教會直接委託，設計北角堂及安素堂項目。北角堂部分由 1963 年加入事務所的前工務司署建築師費雅倫（Alan Fitch）共同參與，其風格與北角循道學校有明顯的分別。兩人於北角堂落成同年，亦攜手完成重建中環王后像廣場的項目。北角堂與學校佔地 3,300 平方米，位處連接寶馬山的百福道中間路段，沿路為長斜坡，需要依山而建。建築師將原本陡峭的斜坡平整為兩個高低的場地，低座為兩層的聖堂，樓高 13 米；高座為六層學校，樓高 21 米。建築體量沿路拾級而上，與山坡和諧結合，規劃的整體性強，充滿香港城市高密度發展的智慧。

聖堂平面呈長方形，其長邊與百福道平衡並置，平日可作為學校的禮堂。功能空間序列依據宗教建築的邏輯由西至東布置，分別為正門及大堂、會議廳、辦事處、容納 650 個座位的禮拜堂及聖器室，入口上方設有閣樓及座位。整個聖堂的設計分中對稱，呈現出莊嚴的氣氛。承重結構均置於聖堂之外，堂內並無粗大的結構柱，只有拔高而且瘦薄的非承重牆體（Non load-bearing wall），這種獨特的雙排柱子排列方法令採光窗比一般的聖堂寬闊，室內空間較為光猛通透，平面布局亦更為自由流暢，完全不受結構系統干擾。

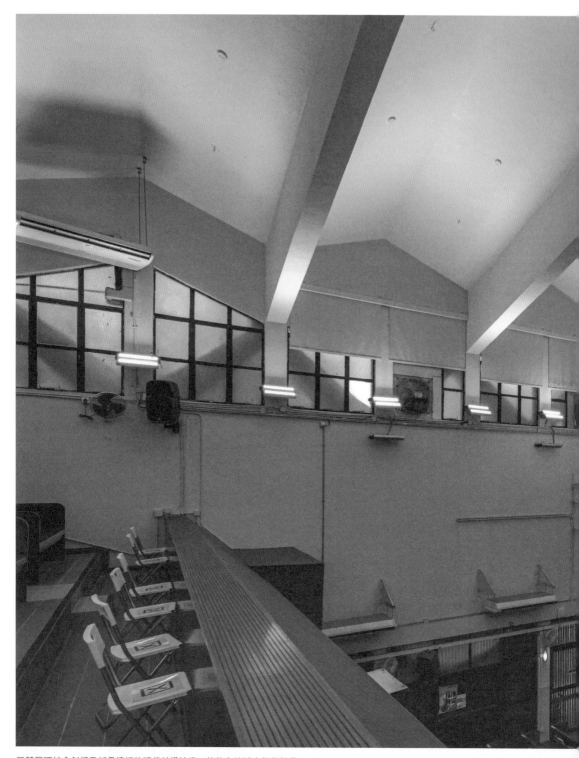

風琴屋頂結合斜樑及折疊樓板的現代結構技術，能夠有效減少柱樑數量。

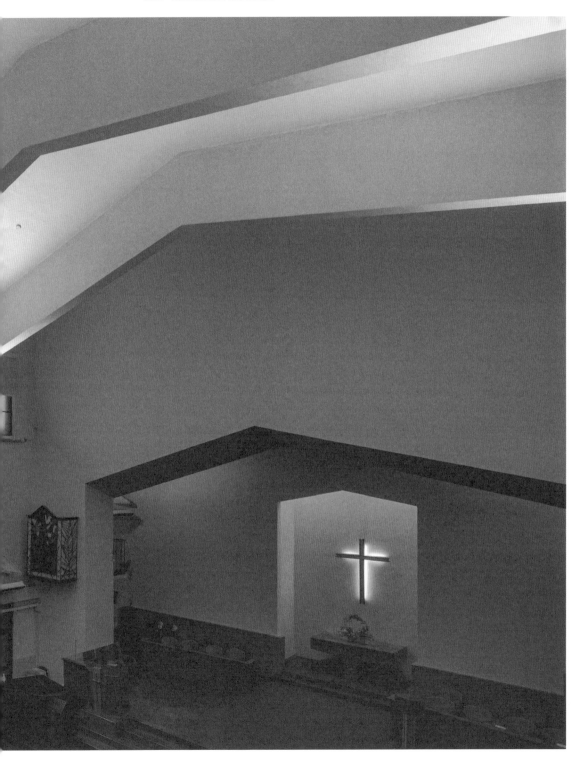

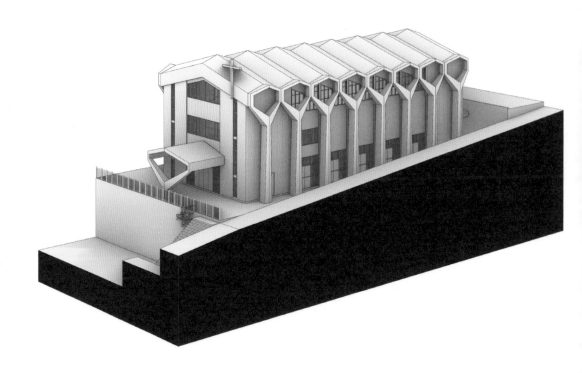

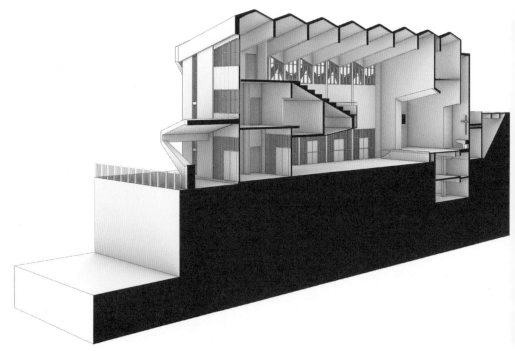

▲ 建築外観
▼ 建築剖面

難以忘懷的幾何結構

聖堂屋頂的造型獨特，呈風琴的形狀。依據司徒惠作品集內的形容，風琴屋頂是一種自 1930 年代開始流行，結合斜樑及折疊樓板（Pitched roof beams and folded slab）的現代結構技術，能夠有效減少柱樑數量，降低成本，常用於大跨度無柱空間，例如美林體育館也屬同類的結構技術。順應折疊屋頂造型，外露的結構柱呈誇張的「丫」形（Y-shaped column）。建築師精心地結合屋頂幾何與支撐結構，形成具雕塑感的六角框架，一字排開，宏偉粗獷而且壯觀，成功創造出令人難以忘懷的建築特色。六角幾何框架及結構柱與聖堂主體空間完全脫離，兩者之間有狹窄的「柱廊空間」。除了令建築在光影互動下更具立體感之外，亦有讓結構保護建築空間之意，突顯出聖堂是神聖不可侵犯的地方。這種表達結構力量的手法，亦能在費雅倫曾經參與設計，1969 年的政府辦公大樓美利大廈（Murray Building）中找到，估計背後的意圖與北角堂相近。值得一提的是，入口的雨篷亦貫徹相同的六角框架形式，設計一絲不苟。

建築師以簡單物料配合，形成顏色和質感上的對比。南北向的外露承重結構框架運用平滑的白色上海灰泥批盪（White Shanghai plaster），令六角幾何更具藝術雕塑感，亦易於維修保養；聖堂四邊立面則用上帶凹槽的灰色上海批盪（Flutes Shanghai plaster），表面露出粗糙的水刷石顆粒，造工精美。雖然上海批盪是水泥牆上的一種修飾面料，但它類似混凝土的表面及顏色，以及與模板闊度相近的凹槽紋理，均能體現出粗獷的質感。雖經歷多次加建改造，但幸得資深教友建築師陳升惕悉心照顧，令現今北角堂仍然保持完整。

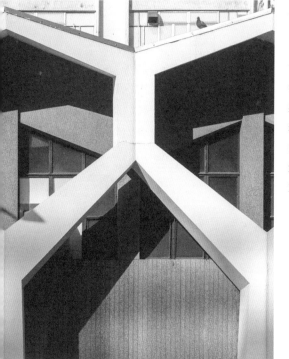

堂四邊立面則用上帶凹槽的灰色上海批盪

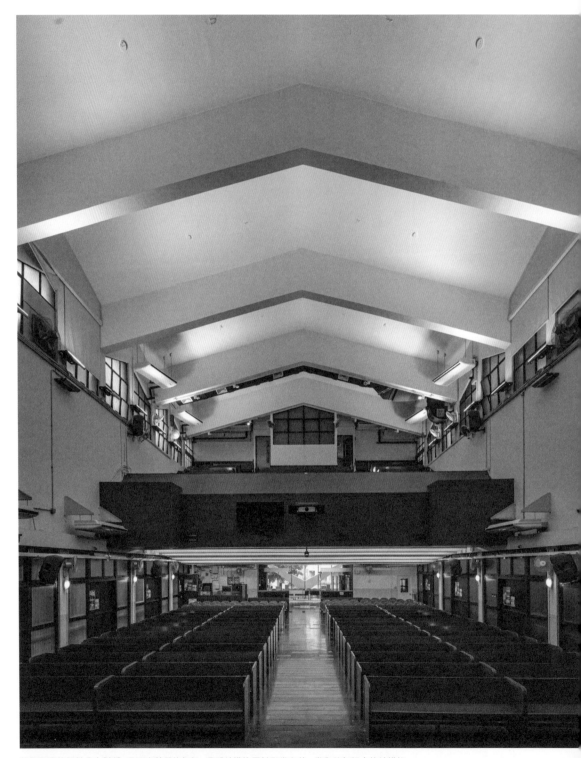

整個聖堂的設計分中對稱，呈現出莊嚴的氣氛。承重結構均置於聖堂之外，堂內並無粗大的結構柱。

司徒惠 20 年的建築探戈

循道衛理聯合教會北角堂之後，司徒惠在 1967 年油麻地循道衛理聯合教會安素堂中開始局部運用石錘修琢肋狀混凝土（Bush-hammered rib concrete）作為立面的完成面。從九龍堂到安素堂，可以窺探司徒惠有意識地從功能（Functionalist）主導的現代主義走向偏表現（Expressionist）風格的粗獷主義的變奏過程，而北角堂可視為此轉變的起點。1970 至 1980 年間，司徒惠以清水混凝土作為立面完成面（如現澆脫模清水混凝土、石錘修琢肋狀混凝土及凹凸紋板狀混凝土等）的技法更爐火純青，款式繁多，結合不同的結構形式，反覆運用在大小項目中，當中最為人所共知的有香港中文大學的本部、聯合書院及新亞書院建築群等；另外還有一系列中學設計，例如旅港開平商會中學、五旬節中學及基督教女青年會丘佐榮中學等等，都可歸納為粗獷主義的建築案例。司徒惠是當年擁有最多粗獷建築作品的人物。

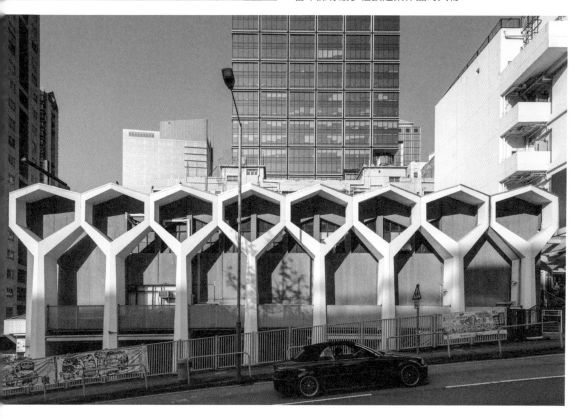

外露的結構柱呈誇張的「丫」形，成為入口雨篷的特色。

建築師精心地結合屋頂幾何與支撐結構，形成具雕塑感的六角框架，一字排開，宏偉粗獷而且壯觀。

從九龍堂到安素堂，可以窺探司徒惠有意識地從功能（Functionalist）主導的現代主義走向偏表現（Expressionist）風格的粗獷主義的變奏過程

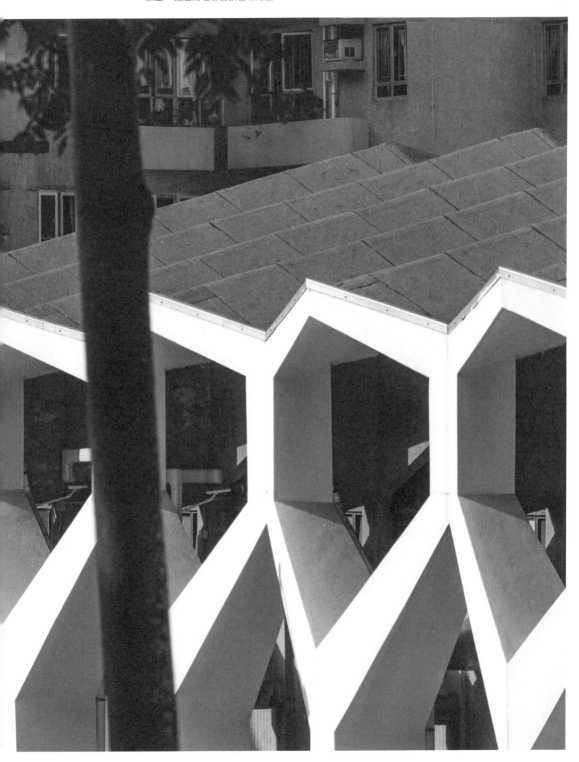

聖公會青年退修營 ● 林杉

DIOCESAN YOUTH RETREAT HOSTEL AND CHAPEL

CASE →

13

場地面積	1,690 平方米 →
建築面積	506 平方米
建築高度（屋面）	5.2 米（宿舍）／ 3.5 米（飯堂／ 4.9 米（禮拜堂）
層數	2 層
主要功能	宿舍／飯堂／廚房／ 守衛室／禮拜堂
建造時間	1 年
完成年份	1971
造價	30 萬

→

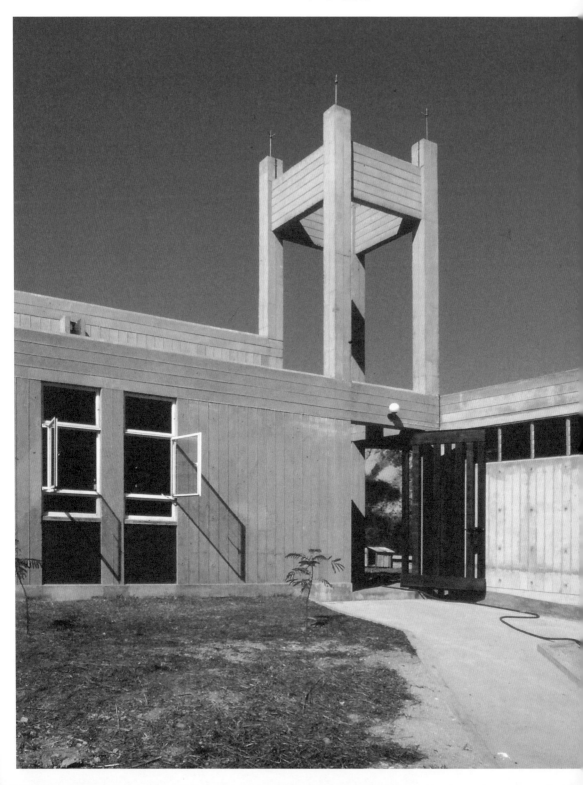

配合山勢，形隨功能的宗教營地

位於沙田坳道獅子亭旁，衛奕信徑第四及五段的交接點上，慈雲山聖公會青年退修營可算是隱藏在獅子山旁，海拔最高的本地粗獷建築。雖然高處不勝寒，卻可南望維多利亞海港，北眺沙田吐露港。退修營原址為一棟傳教士避暑石砌別墅小屋，經歷 10 年的前期規劃及一年的重新建造，由馬田法政牧師於 1969 年奠基，分兩期建造。在工程第二階段才開始有電力供應，1971 年方告正式落成。佔地約 1,690 平方米，項目設有容納 80 人的住宿，120 人的禮拜堂顯真堂（Chapel of the Transfiguration）及餐廳飯堂，為教會提供一個避開城市煩囂，參與避靜靈修的宗教營地。

退修營以建築群的方式規劃，禮拜堂、A 座宿舍及 B 座飯堂各為獨立建築。三個體量沿東西向的中軸線作前後錯動的對角布置，順勢圍合出 A 和 B 座之間的戶外活動場地，A、B 座、禮拜堂之間的中央廣場及 B 座與禮拜堂之間的入口門廊，最後由一條宛延的混凝土步道連接山坡下的沙田坳道，有一氣呵成的感覺。禮拜堂按照山坡的斜度把中殿座（Nave）位分為高、中、低三個段落，空間緩緩地拾級而上，處於室內卻感受到原始的山勢。最高位為禮拜堂入口；最低的室內空間為聖壇（Chancel），正上空有朝東的採光玻璃天窗，為禮拜堂增添富有宗教色彩的天然光影。禮拜堂及飯堂均為一層高的長方形體量，兩者之間的入口設一座高 7.6 米的地標塔，甚有宗教引領的象徵。兩層高的宿舍呈長條形，每層各設 10 間睡房，由半室外的走廊及樓梯連通。由於宿舍位於略低的場地標高，令屋頂高度與飯堂保持一致。整個建築群拼合出長約 67 米的線性立面，屋脊線平坦統一，與九龍群山山脊連成一體。

退修營外觀配合山勢，形態切合功能，完全沒有多餘的功夫，反映出建築師在嚴苛的建造環境中保持了舉重若輕的心態。1971 年的 *Far East Builder* 4 月號期刊中就認為林杉利落的設計彰顯了由美國建築師 Louis Sullivan 提出「形式追隨功能」（Form follows function）的現代建築玉律。

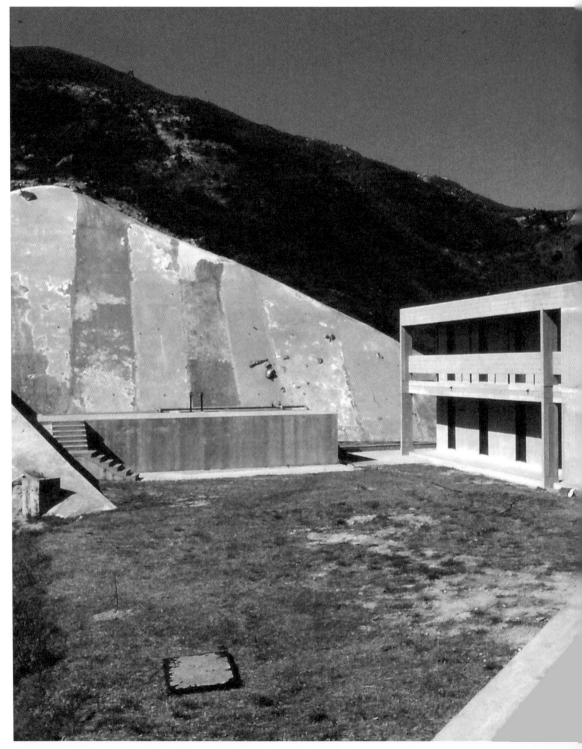

退修營外觀配合山勢，形態切合功能，完全沒有多餘的功夫。

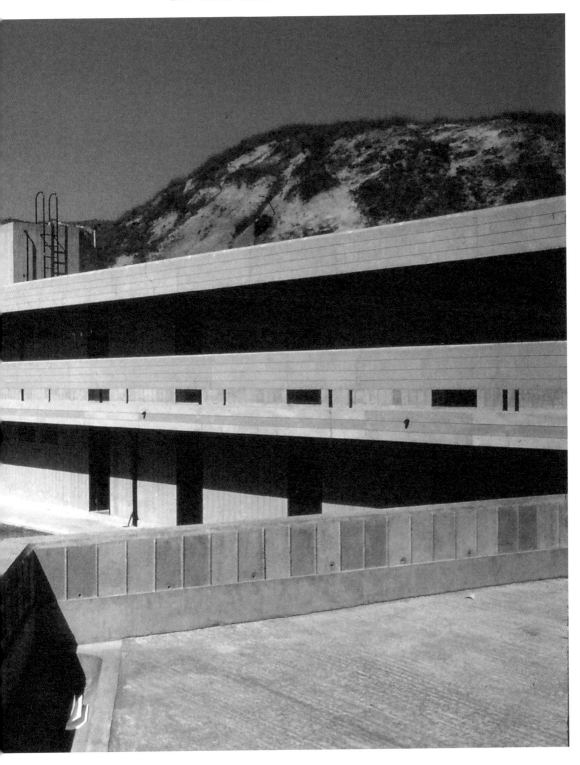

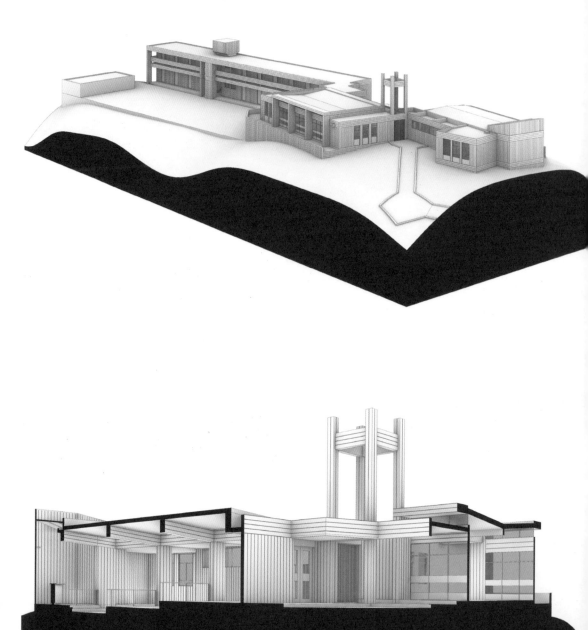

▲ 建築外觀
▼ 建築剖面

清水混凝土的自然質感

在 1975 年一篇〈Oceanarium: A Dream Realised〉雜誌訪問中,作為利安建築師事務所時任合伙人的林杉曾提出清水混凝土可視為融合地景的自然材料。因此,退修營的項目在經費權衡取捨下,建築師將原設計的花崗岩改為實際的清水混凝土,保持與環境調和的概念。最後,為增加建築的個性,他設計了獨特的混凝土模板,使混凝土完成面上,在模板之間鑄有一條條幼細的直條和橫條,稱為條紋狀清水混凝土 (Fair-faced concrete with stripes pattern)。條紋圖案不僅應用在外立面,更成為室內設計的元素,為平實沉穩的建築群帶來輕盈的律動感。模板的闊度更成為釐定建築構件(如柱樑尺寸、門窗大小及樓板欄杆厚度等)的基本單位,尺寸對準的程度是不可挑剔的完美。橫直線條交織的幾何美學常見於林杉的作品裡,整齊中見雅致。退修營的清水混凝土處理手法更被形容為毫不妥協(Uncompromising in its oneness of material and treatment),以宿舍走廊上懸浮半空的混凝土欄杆細節尤為精彩動人。

除了清水混凝土,林杉在建築內亦以不同的物料貫徹粗獷風格。牆壁間隔採用不加修飾的釉面紅磚牆,配以鋼材窗框及木門,和混凝土做出強烈的原始質感對比。禮拜堂內的主教枱也是以紅磚砌造,成為灰色室內空間中的點綴。另外,宿舍房間及禮拜堂的天花板上藍或白色油漆,以混凝土配合鮮艷的色彩,甚有 Le Corbusier 設計的粗獷主義經典馬賽公寓(Unité d'Habitation)的影子。

時至今日,退修營建築群已暫時停用,唯無經歷改建。因此相比其他案例,退修營現存遺下的建築可算是大致完整。據說至今仍有當年教友開時回到退修營門前靈修讀經,可見當年由建築盛載的集體回憶仍有依稀。

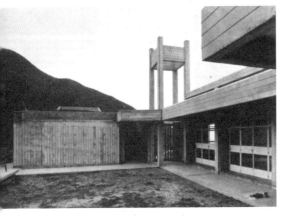

▲ 條紋狀清水混凝土增加建築的個性
▼ 條紋圖案成為室內設計的元素,為平實的建築群帶來律動感。

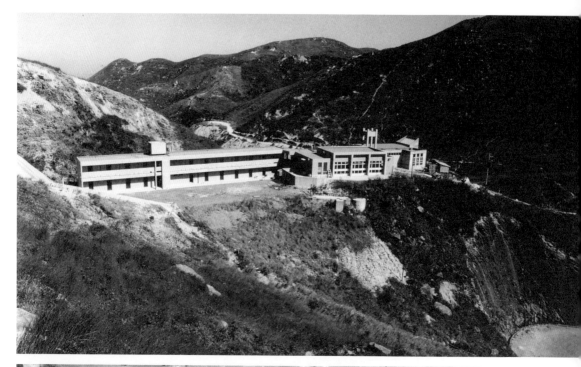

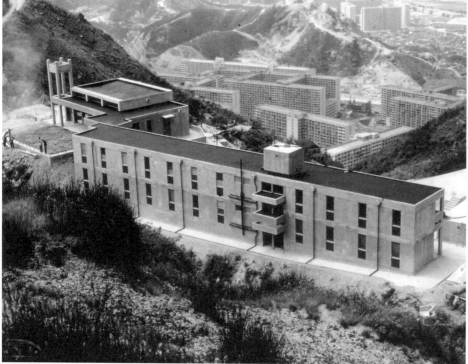

▲ 整個建築群的屋脊線平坦統一，與九龍群山山脊連成一體。
▼ 當年的退修營可遠眺維港

三個體量沿東西向的中軸線作前後錯動的對角布置，順勢圍合出戶外活動場地。

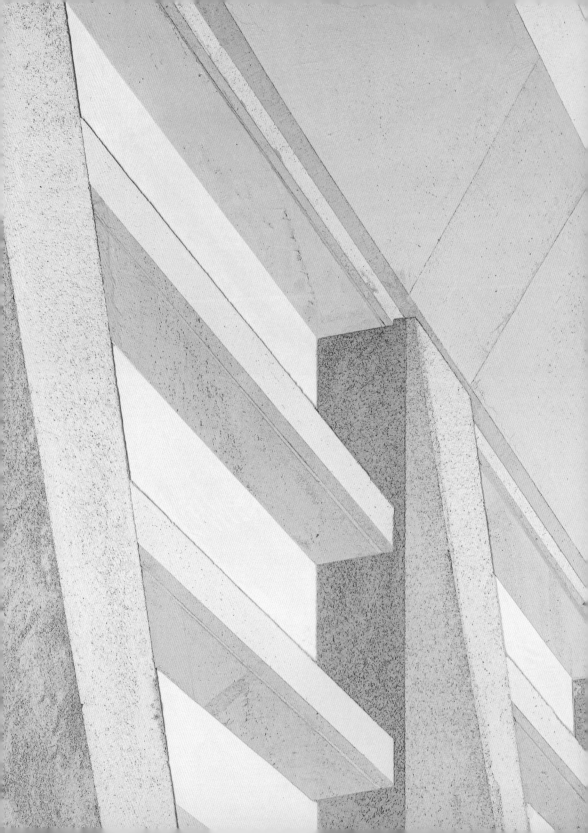

聖歐爾發堂 ● 潘演強

ST. ALFRED'S CHURCH

CASE	→

14

場地面積	2,920 平方米	→
建築面積	1,890 平方米（聖堂）／ 1,630 平方米（社區服務中心）	
建築高度（屋面）	16.5 米	
層數	2 層（聖堂）／ 4 層（社區服務中心）	
主要功能	會議室／禮拜堂／行政辦公室／ 唱詩室／多用途禮堂／員工宿舍／ 自修室、兒童活動室	
建造時間	2 年	
完成年份	1977	
造價	390 萬（聖堂及社區服務中心）	

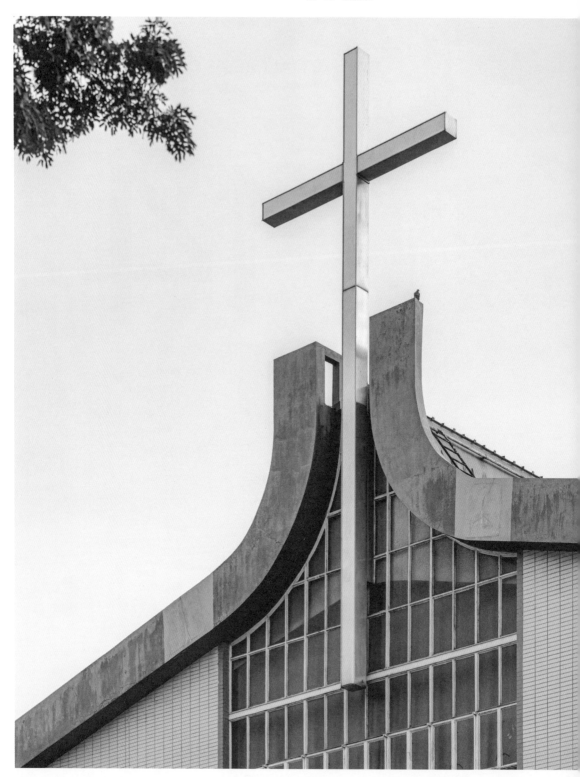

中式粗獷風

聖歐爾發堂位於沙田與大圍之間，靠近城門河邊，環境清幽。在聖堂附近，可以找到司徒惠設計的聖母痛苦方濟傳教女修會、木下一（James Kinoshita）設計的沙田電話機房及馬海（Spence Robinson）設計的明愛沙田服務中心，均為 1960 至 1970 年代的建築。聖歐爾發堂前身為 1956 年建立的耶穌聖心堂，隨著政府於 1972 年將沙田發展為第一代新市鎮，居住人口激增，受洗加入教會的市民因此亦顯著增加。時至 1974 年，原聖心堂的聖堂不敷應用，於是教會決定拆卸舊有的聖心堂，在原址興建一座能夠服務過千教友的現代化聖堂。聖歐爾發堂於 1977 年完成重建，由德國埃森教區捐助興建。除聖堂外，項目中亦包括了一棟社區服務中心（現為明愛沙田幼兒學校），均由潘演強設計。

聖歐爾發堂最具特色的地方為它中西合璧的設計，聖堂分為兩種處理體量的手法：一、朝向東西面的首尾立面為簡化抽象的中式飛簷，用色鮮艷；二、飛簷中間的聖堂主體則以灰色厚重的建築體量表達現代建築的風格。翻查舊照片，舊聖心堂建築為傳統中式斜屋頂，潘演強當時為了延續聖堂的歷史形象而選取了中西合璧的概念，成為唯一糅合了粗獷和中式建築風格的案例。

頂部禮拜堂以內嵌的窄直長窗為主，底部多用途禮堂則為採光橫窗。

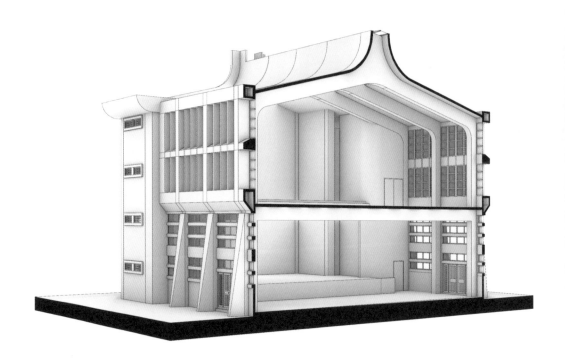

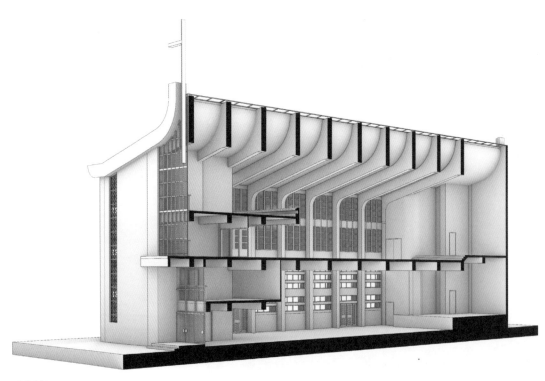

▲ ▼ 建築剖面

分中對稱的空間與結構

聖堂的空間布局與結構系統均與潘演強1949年畢業論文〈新型中學的設計及規劃〉（The Planning and Design of the New Middle School Compound）裡提到的新型中學的設計極為相似。兩者相隔20年卻有如出一轍的感覺。聖堂樓高四層，平面為四平八穩的正長方形，短邊朝東為正門及大堂，概念來自於耶穌是照世真光，面向太陽的聖堂；長邊則為次立面，北面與文禮路平衡。平面的四個角落均為上落樓梯，旁邊為後勤功能空間，例如辦公室、會議室、儲物室、唱詩空間及聖器室；四個角落之間是多用途禮堂及禮拜堂。禮拜堂的室內布局與別不同，潘演強摒棄哥德式教堂祭台設於一邊的設計，轉為將祭台置於中心，跪凳沿長邊縱向排列，令更多信眾可以面向祭台敬禮，增加空間的親切感。整體布局均分中對稱，此特色亦清晰反映在建築立面的處理中，令聖堂的整體造型中正平和，典雅恢宏。

結構系統方面，潘演強活用畢業論文中研究的鋼筋混凝土剛性框架結構（Reinforced concrete rigid frame）處理聖堂的雙層大空間：地面層樓高8.5米的多用途禮堂及三樓樓高六米的禮拜堂。鋼筋混凝土剛性框架結構結合柱樑的構件，形成一個受力平均鞏固的整體框架，實現了跨度多達18米寬的無柱大空間及承托聖堂的曲面斜屋頂。微彎的框架在禮拜堂室內沒有任何修飾，一目了然，呈現出獨特的結構美學。框架結構的最高點承托著長型玻璃天窗，透光之餘，信徒可以透過禮拜堂的天窗仰望穹蒼，為聖堂添加神聖感。此「一線天」的細節反映了潘演強以現代建築元素體現西方教堂傳統的心思，結合光影，充滿詩意。

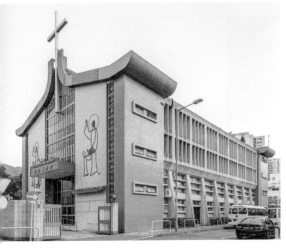

▲ 聖歐爾發堂最具特色的為中西合璧設計
▼ 祭台置於中心，跪凳沿長邊排列，令更多信眾可以面向祭台。

立面的對立與張力

體現粗獷風格的部分主要集中在朝向南北的立面，即禮拜堂及禮堂的位置。建築師按功能將立面分成上下兩個體量：頂部禮拜堂以內嵌的窄直長窗為主，外觀厚重「實淨」。底部多用途禮堂則以採光橫窗為主，以造型誇張的三角形切面柱（Triangle faceted column）分隔，立面相對比較通透。底部外露的柱體支撐著禮拜堂，展現出由結構與體量產生的粗獷張力。材料方面，聖堂兩側立面以富宗教味道的彩色玻璃及馬賽克瓷磚為主，有裝飾藝術的感覺。脊頂的十字聖架呈現出鮮明的教堂形象。中央立面採用灰色陶瓷混凝土（Ceramicrete）磚，簡潔富現代感，外觀上與清水混凝土的質感無異。估計此物料多數用來製作地磚，鋪設城市道路，不但透水性高，而且相對比較耐磨。這或許是聖歐爾發堂仍然保存良好狀態的主要原因。

▲ 信徒可以透過禮拜堂的天窗仰望穹蒼
▼ 內嵌的窄直長窗聚合了自然光，令教堂室內光線更為充足。

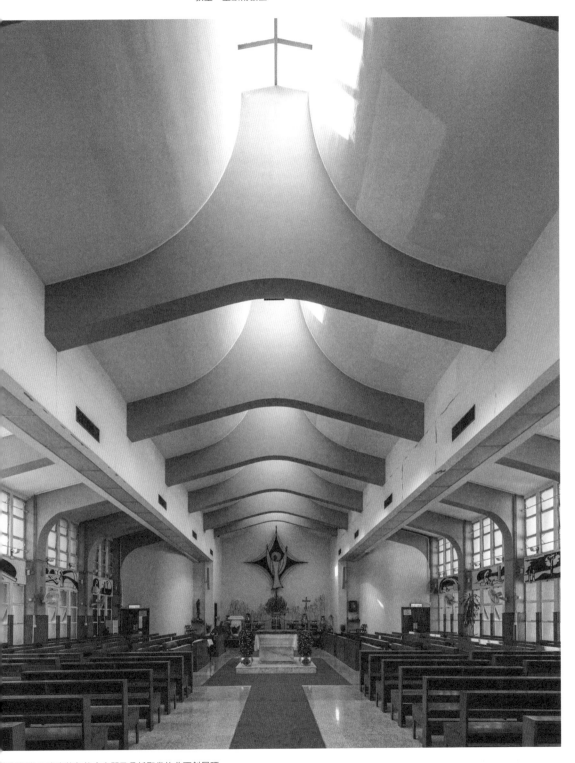

跨度多達 18 米寬的無柱大空間及承托聖堂的曲面斜屋頂

紳寶大廈 ● 司徒惠

SAAB BUILDING

CASE →

15

場地面積	3,560 平方米	→
建築面積	30,250 平方米	
建築高度（屋面）	37.4 米	
層數	10 層	
主要功能	貨倉／工廠	
建造時間	不詳	
完成年份	1972	
造價	不詳	

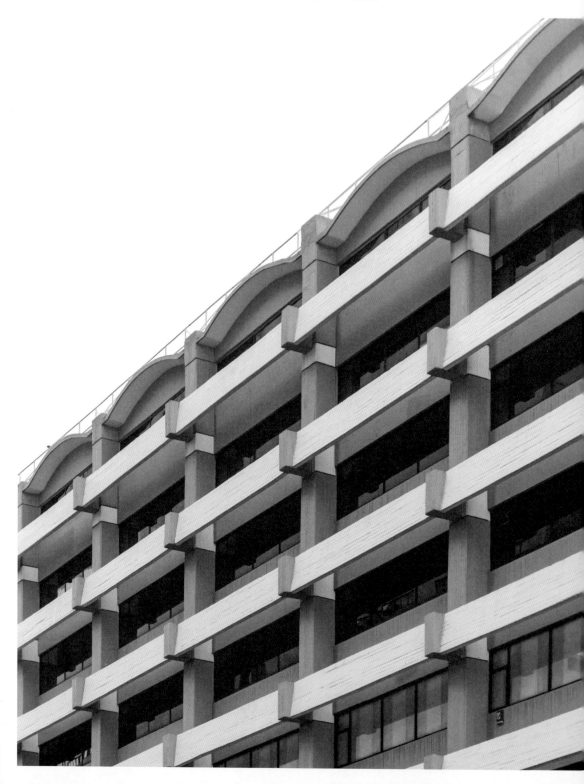

罕見的粗獷工廠

縱觀全球，以粗獷風格設計的工業建築案例不多。外國的工業一般遠離城市，自成一角，多數都是一層或多層的普通大廠房。香港在 1960 至 1970 年代已經漸漸具有高密度城市的規模，工業活動均在城市內部進行。香港當時的新式工業建築的設計都以高層為主。由於高層建築相對比較複雜，一般都會聘用專業建築師負責。因此在研究過程中，偶然會發現具有設計感的本地工業建築案例。由司徒惠設計的紳寶大廈就是其中一例，而且更是屬於粗獷風格的設計。

紳寶大廈坐落於荃灣德士古道工業區，是當年裕泰針織（Unitex）為準備上市而興建的廠房。荃灣於 1959 年發展成香港衛星城市，亦屬於第一代開發的新市鎮，由 1950 年代開始已有大量的工廠，紡織廠及紗廠尤其普遍，是當時香港最大的工業區。紳寶大廈於 1972 年落成，並於 1978 年由姜福釗（Andrew Jean）負責往上加建兩層。司徒惠同期亦完成多棟香港中文大學的作品，例如張祝珊師生康樂大樓、聯合書院胡忠圖書館、百萬大道上的科學館，以及多棟中學校舍作品，例如何文田基督教女青年會丘佐榮中學、他本人有份捐款資助的旅港開平商會中學等等，全部案例均屬於粗獷主義的風格。司徒惠事務所在 1970 年代已經具有一定的規模，而且是比較多產的時期。

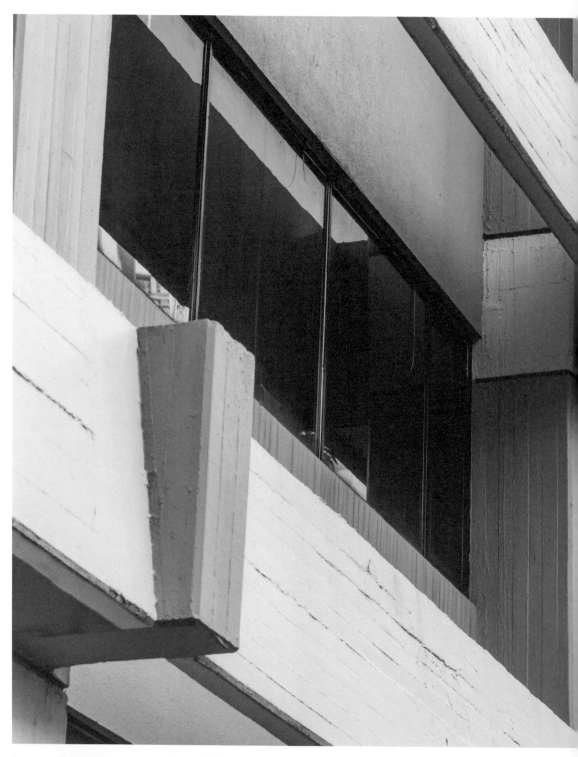

建築立面是雙表層的設計，減少過熱的陽光進入室內。

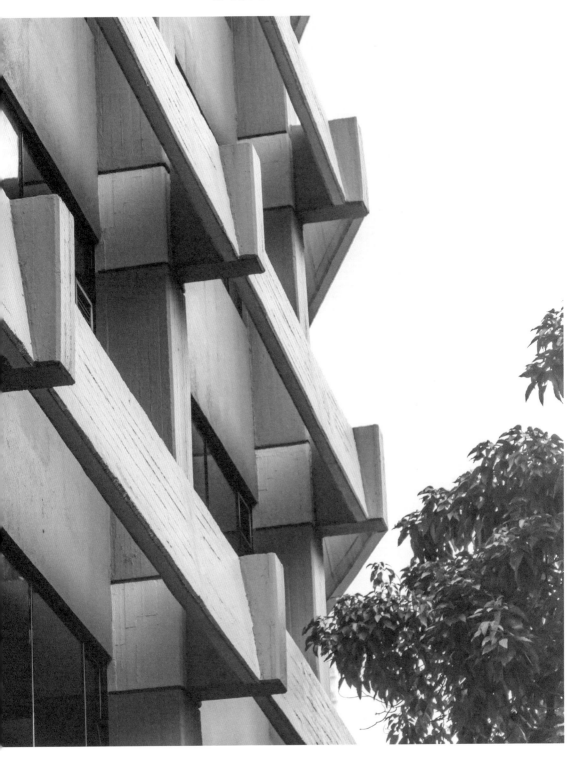

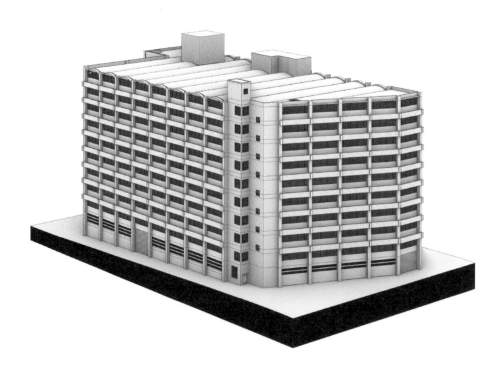

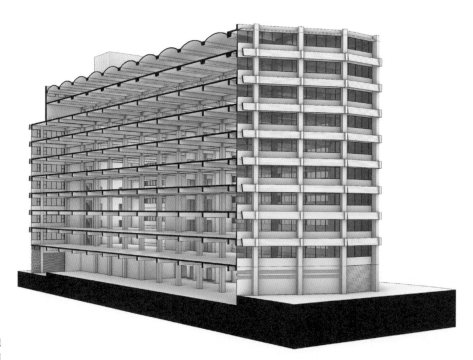

▲ 建築外觀

▼ 建築剖面

大隱隱於市的建築

位於德士古道及楊屋道交界，紳寶大廈主要的功能是成
衣製造的輕工業廠房。樓高 10 層的工業建築，地面層的
樓層高度為 5.5 米，給予貨車有足夠的空間上落，其餘的
位置為樣板房及活動空間。一至七樓層高大約 3.5 米，加
建的八及九樓層高略矮，頂層有拱頂，是罕見的長筒薄
殼（Long barrel shell）結構系統。司徒惠在 1958 年天后
保良局建造商會學校及 1968 年觀龍樓項目中，亦曾經應
用拱頂的設計元素，三棟建築時至今天仍然保存昔日的
功能，運作暢順。在本地亦能找到類似的拱頂設計，例
如利安建築師事務所於 1960 年設計的西營盤賽馬會分科
診療所及 1965 年的長沙灣蔬菜批發市場。外國的例子，
則有 1970 年代的英國粗獷建築地標倫敦 Barbican Estate
及 1972 年美國德克薩斯州金貝爾美術館（Kimbell Art
Museum）。可見拱頂設計是該年代世界各地建築師喜愛
的幾何形式。

建築運用預應力混凝土混合大跨度樑的結構系統建造，
平面布局都是自由的開放式平面（Open plan），方便應
對工廠鋪排不同的工作程序。建築立面是雙表層（Double
skin）的設計，第一層是基本的窗牆，完成面材料是簡單
的外牆白色油漆；第二層與第一層脫離，由外露的柱體及
懸挑的橫樑支撐著遮陽板組合而成。建築師依據細心計算
的陽光照射角度，令每塊遮陽板都是向外傾斜，減少過
熱的陽光進入室內，是一種應對環境天氣的被動式節能
設計（Passive energy-saving design），可算是在 1960 至
1970 年代時期的創新環保概念。第二層立面的結構框架、
遮陽板及三組轉角的核心筒均以木紋板狀混凝土（Wood
textured board formed concrete）作為建築的完成面。雙層
立面的設計令建築外觀更為立體，在陽光映照下，建築的
光影效果尤其豐富。雖然外牆已經多次被油漆翻新，但仍
能清晰見到當年橫直有序的模板痕跡。坦白說，紳寶大廈
並沒有太多建築幾何或複雜的體量構造，但對立面的材料
及細節花費不少功夫，設計與附近傳統單一的實用型工廠
建築有明顯的分別，是一棟如實反映香港紡織工業輝煌歷
史，卻又大隱隱於市的建築案例。

木紋板狀混凝土與白色批盪作為建築的完成面

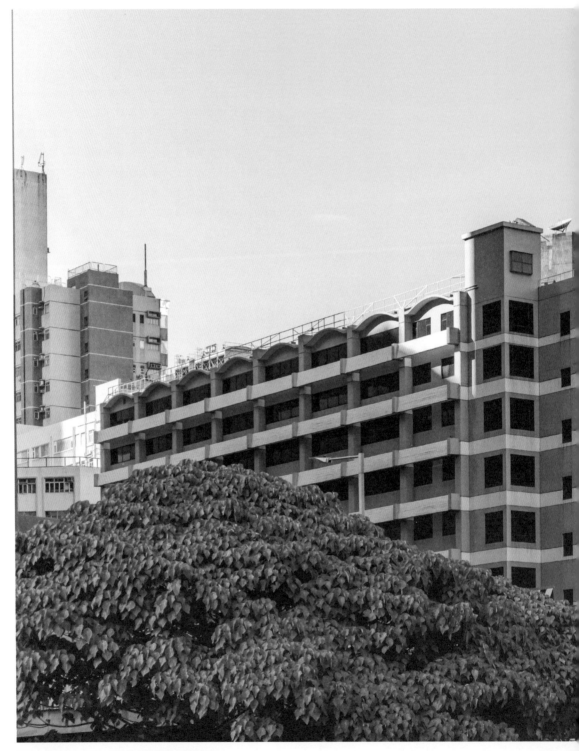

紳寶大廈頂層有拱頂，是罕見的長筒薄殼結構系統。

雙層立面的設計令建築外觀更為立體，在陽光映照下，建築的光影效果尤其豐富。

EASTERN SEA
INDUSTRIAL BUILDING

東海工業大廈

● 潘衍壽

CASE →

16

場地面積	65,440 平方米	→
建築面積	48,000 平方米	
建築高度（屋面）	35 米	
層數	8 層	
主要功能	貨倉／工廠	
建造時間	1 年	
完成年份	1972	
造價	2,800 萬	

→

工業建築的專家

潘衍壽顧問工程師事務所結合了土木工程、結構工程及建築設計的專業範疇，能應付複雜而且快速的項目。在1970年代初新市鎮及輕工業蓬勃發展的大環境下，潘衍壽的事務所早期興建了多間麵粉廠，其後便於荃灣葵涌一帶承接大量的學校及工業項目，學校例子包括製衣業訓練中心（現為香港都會大學荔景校園）、葵涌天主教慈幼會伍少梅中學及天主教母佑會蕭明中學；工業建築則有荃灣沙咀道的聯業紡織（Textile Alliance）工廠、葵涌大連排道的運通製衣（General Garment）大廈以及本次集中研究的東海工業大廈。

1960年代中期時任港督戴麟趾開始規劃和選址青衣海峽興建貨櫃碼頭，葵涌貨櫃碼頭（現稱葵青貨櫃碼頭）的一至三號碼頭於1972年開始投入運作。大型的基建催生出城市變遷。當年貨櫃碼頭附近的區域興建了不少工業建築作為碼頭貨運配套，建築功能主要是物流貨倉，用作處理貨櫃及貨物的存放及取出。1975年落成、位處葵涌大連排道的東海工業大廈就是一棟能夠代表早年葵涌物流發展歷史的建築標誌。

清水混凝土、麻石粒及花崗岩，構造出獨一無二的質感配搭，令人留下深刻的印象。

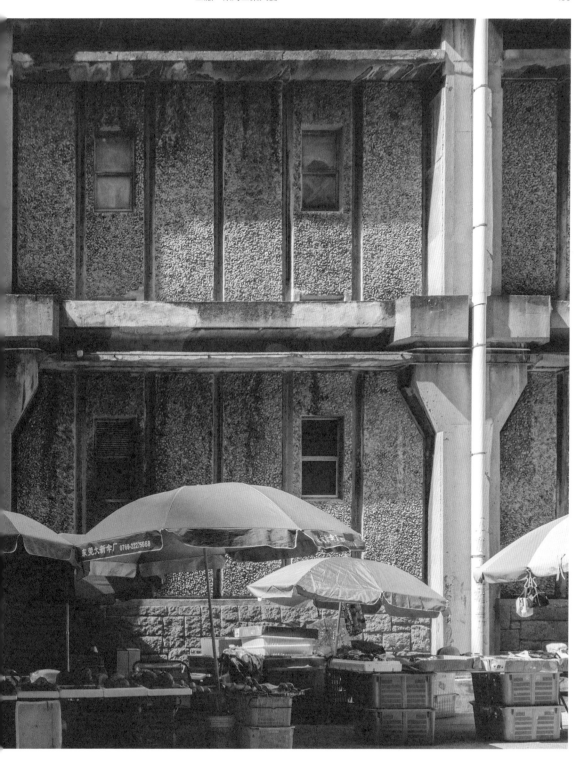

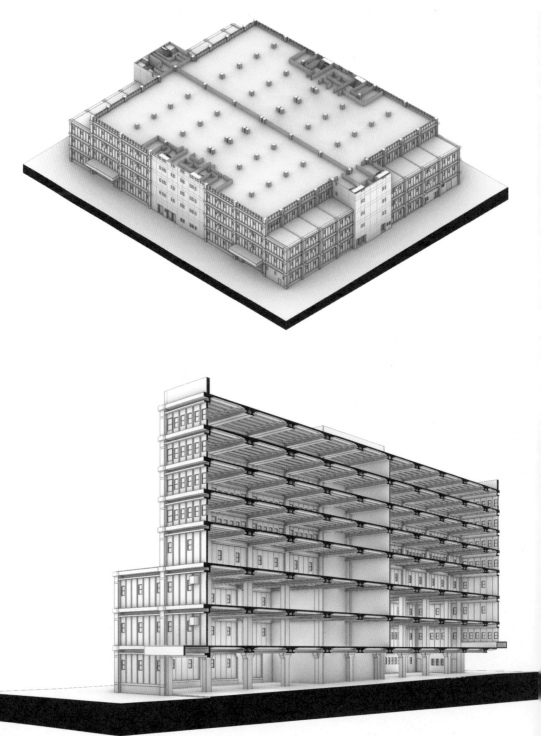

▲ 平面布局
▼ 建築剖面

以貨櫃為本的設計

樓高八層，東西分為 A 和 B 兩座，工業大廈平面布局直截了當，體形龐大。四平八穩的平面設置四個設有樓梯、升降機、大堂及洗手間的核心筒，分別位於地皮四邊的中間位。核心筒外露在建築立面，具有強而有力的識別性。兩個大堂入口分別在大連排道及葵昌路，大堂兩側均有停車場入口。停車場的內部車路東西連通兩條城市道路，避免了貨櫃車在停車場內掉頭，是一個聰明又節省空間的設計。結構柱網為 12 米乘 7.3 米，跨度比一般工業建築為大。12 米間距背後的原因是方便 40 呎（即 12 米）的貨櫃在停車場停靠卸貨。由於東海工業大廈的結構也是外露，外觀上彷彿是一個載滿貨櫃的立體結構架。寬敞的結構柱網設計亦令一至八樓的標準樓層可以因應租戶需求作出不同的間隔改動，是現代建築運動中經常提倡的自由平面（Free plan）概念。

建築結構體系結合了滑動板模核心筒牆（Slip-formed core wall）及預製預應力混凝土結構（Precast prestressed concrete structure）。兩種技術於 1971 年的荃灣聯業紡織工廠項目中首次在香港應用，滑動板模能夠快速建造核心筒結構，而預製預應力混凝土結構則令很多建造步驟都可以在工廠以生產線的方式預先製作部件，然後運到工地像砌樂高積木一樣地組裝拼接，減少現場製作「倒石屎」模板的成本。在打地基的同時，另一方面能同步進行其他組裝工序，節省時間。以東海工業大廈為例，建造時間只需要 12 個月。預應力的構建模式技術也能令混凝土跨度增大，減少結構柱數量。自聯業紡織工廠項目後，這些創新的工程技法成為了潘衍壽設計工業建築的「獨門秘方」，其預製預應力當年更是註冊專利技術。隨著近年舊區重建及工廈活化的大趨勢，東海工業大廈是現時僅存唯一一棟見證相關技術發展的重要歷史案例。

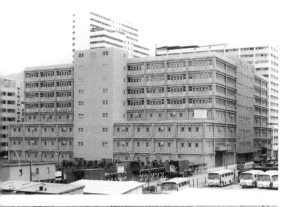

▲ 東海工業大廈彷彿是一個載滿貨櫃的立體結構架
▼ 東海工業大廈是一棟能夠代表早年葵涌物流發展歷史的標誌性建築

預應力的構建模式技術能令混凝土跨度增大

結合清水混凝土、麻石粒及花崗岩的建築

龐大的形狀體積、具象的結構線條，加上豐富的物料運用，拼湊出獨特的建築外觀。時至今日，東海工業大廈仍然吸引不少途人駐足觀賞，是大連排道上廣為人知的「景點」。

建築師嘗試用外牆設計表達工業大廈各樓層的不同用途：底部四層比頂部四層樓底高及少窗戶，是由於底層採光難，較適宜做貨倉；頂層樓層採光相對容易，景觀亦佳，較多窗戶的空間適宜用作人員集中的工廠及辦公室。立面主要以展示本身的結構為基礎，然後在結構框架之內以不同質感的物料填充塑造視覺重量的變化。外露的核心筒及承重結構均以清水混凝土製造，橫樑形狀貌似工字鋼樑（I-beam），柱頭則刻意造成一個倒托的形狀，俗稱「牛腿」，彷彿將橫樑托起。樑柱之間的交接位置，有刻意誇張放大的拼接縫隙，是一種經過精心設計的細節。結構框架之內是預製的麻石粒飾面鋼筋混凝土外牆板（Precast reinforced concrete panel with exposed granite aggregates），手法與邵氏片場員工宿舍及製片部類同。麻石粒沉實而粗糙，牆板間的拼接縫隙比樑柱的縫隙更寬闊，外觀尺寸更像凹槽，有助減輕牆板的厚重感，亦形成了一種具層次的視覺秩序。地面層則是大塊花崗岩為材料的砌石牆（Granite stone masonry wall），營造穩重的基座。清水混凝土、麻石粒及花崗岩，構造出獨一無二的質感配搭。另類的工廠風景令人留下深刻的印象。這種材料配搭與倫敦 1950 年代 Dennis Crompton 設計的南岸中心（Southbank Centre）類似。相信南岸中心是潘衍壽在倫敦進修時期汲取的一些粗獷建築參考案例，從中轉化成自己的設計語言。這些設計，或許也與潘衍壽的商業伙伴英國建築師 John S. Bonnington（其著名粗獷主義作品為 1976 年 Salters' Hall）有關。

東海工業大廈結構設計的精密程度和模塊組裝的建造方式，可媲美 1970 年代由黑川紀章設計的中銀膠囊塔，甚有代謝主義的味道；更可對照 1985 年 Norman Foster 設計的香港滙豐總行大廈，與那種可不斷向上疊加建造的高科技建築概念有異曲同工之妙。這「工廈」可說是建築、空間、結構與技術完美結合的案例。

建築以砌樂高積木的方法組裝拼接

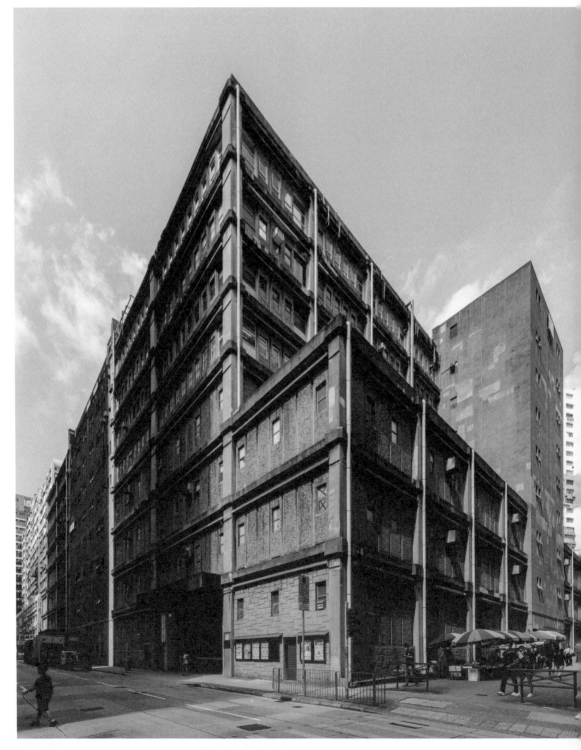

建築結構體系結合了滑動板模核心筒牆及預製預應力混凝土結構

視時僅存唯一一棟見證預製預應力混凝土結構技術發展的案例

SHAW STUDIOS
PRODUCTION DEPARTMENT

邵氏片場製片部　● 潘衍壽

CASE →

17

場地面積	不詳	→
建築面積	1,161 平方米及 2,322 平方米	
建築高度（屋面）	10 米	
層數	3 層	
主要功能	行政辦公室／道具儲藏／製作室	
建造時間	5 個月	
完成年份	1968	
造價	85 萬（2 棟）	

→

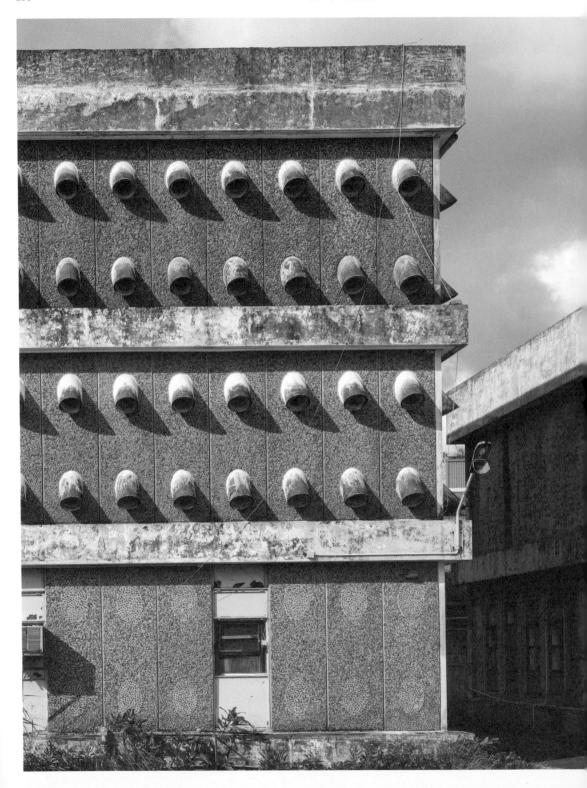

二級歷史建築的歷史原貌

西貢清水灣的邵氏片場中，除了為人熟悉的甘洺（Eric Cumine）外，擁有建築師及結構工程師資格的潘衍壽亦曾受邵逸夫委託，設計區內共七棟建築物，全部於 1960 年代末至 1970 年代初落成，包括行政大樓的加建、二級歷史建築三號及四號宿舍、製片部、邵逸夫的邵氏大屋，以及三級歷史建築警衛屋。

2015 年的政府官方歷史建築評級報告中，顯示製片部於 1975 年由建築師姜福釗（Andrew Jean）設計，但不知何故，年份與設計者均屬錯誤。經再三調查（包括 *Far East Builder* 於 1969 年 2 月號報導及潘衍壽女兒提供的事務所作品集），發現文獻均記錄了製片部實為潘衍壽負責，潘祖堯亦表示當年曾參與設計。另外更牽涉一位名為 Frank Ng 的建築顧問。據英國倫敦建築聯盟學院（Architectural Association School of Architecture）檔案主管 Edward Bottoms 引述，Frank Ng 全名為 Frank Ng Chung Fong，與潘祖堯同屬熱帶建築學學系畢業，為潘氏的師兄。Frank Ng 1962 年加入倫敦博迪及愛德華建築事務所（Booty, Edwards and Partners），其作品 1966 年馬來亞大學的東姑禮堂屬粗獷建築。他曾於 *Far East Builder* 1965 年 5 月號以〈Industrialised Building – Prefabricated Architecture or Architectural Prefabrication〉為題撰寫關於預製建築的技術經驗，相信其顧問範圍與預製設計有關。製片部的立面設計，可算是本地早期預製組件的實踐案例，亦為潘衍壽於 1971 年香港首棟以預製預應力（Precast prestressed）構建技術建造的荃灣沙咀道聯業紡織（Textile Alliance）工廠及 1975 年葵涌大連排道東海工業大廈提供了寶貴經驗。

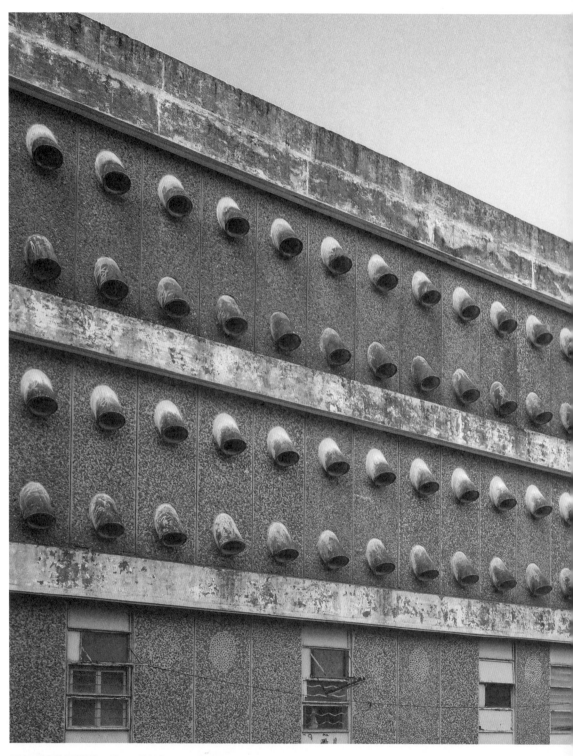

興建兩棟製片部共製作了逾 600 件板牆，1,200 套通風管。

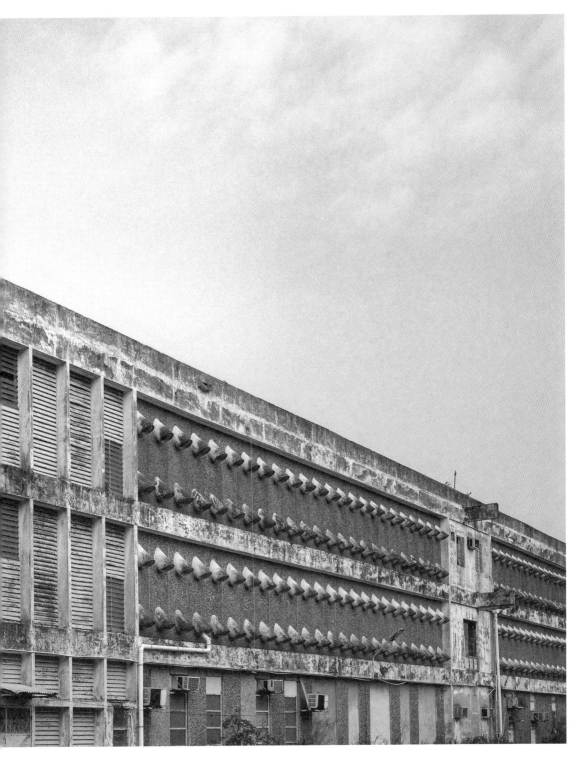

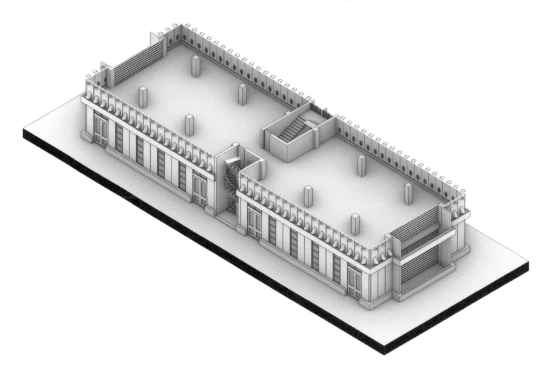

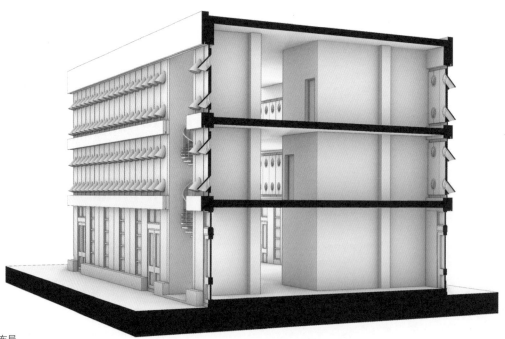

▲ 平面布局
▼ 建築剖面

熱帶粗獷的美學

邵氏片場內原有兩棟設計相同的製片部建築，位於片場中部的製作區。建築平面長 36 米的一棟，估計於 1988 年被拆除，原址由甘洛重建成現今的無綫電視大樓。另一棟長約 63 米，位置在五及六號錄影廠旁邊，直至近年始被拆卸，局部立面元件被保留作日後保育展示。1968 年建成的製片部主要用作儲藏及維修影視拍攝的道具。樓高三層的長方形體量中，上兩層為倉庫，地面層則為辦公空間，據說是供當年無綫高層使用。潘衍壽選用常見的鋼筋混凝土樑柱（Reinforced concrete column and beam）作為結構系統，樓板位置外露在立面上。建築設計主要特色為上文提及的預製立面組件。基於經濟效益和提高建造效率的考慮，製片部使用預製石粒飾面混凝土牆板（Precast concrete panel with exposed aggregates），令建造成本大幅減省超過三成。預製混凝土板牆尺寸為一米乘三米，厚 12 厘米，由 10 套特別訂造的鋼製模板澆注而成。在建造地基期間，能同時在旁邊以鋼模生產相關組件，非常方便。另外，由於兩層的倉庫不需自然採光，加上因為成本考慮不設機械通風，因此板牆上沒有開窗，只設有兩套預製通風管，用作自然通風，保持室內乾爽。這設計可視為受到熱帶現代主義（Tropical modernism）建築的影響。兩棟製片部共製作了逾 600 件板牆，1,200 套通風管，以一日生產 10 條通風管的速度，只花了五個月便完成整個工程。長 36 米的製片部中間位置設有一條室外旋轉樓梯，也有預製混凝土部件的方式建造的獨立踏步板（Precast reinforced concrete tread unit），設計與潘祖堯的警衛屋及邵氏大屋樓梯相同。在製片部頭尾兩端均有突出懸挑的橫樑，連接遙距控制的起吊裝置，方便吊運大型道具上落。從密密麻麻的外露風管、自然的石粒飾面、預製的旋轉樓梯，到懸挑的橫樑及前衛的預製技術，均令原本平平無奇的工業建築，形成獨樹一幟的粗獷美學。

室外旋轉樓梯以預製混凝土部件的方式建造

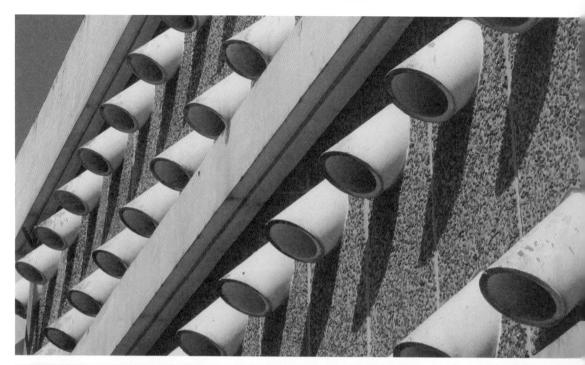

▲ 製片部使用預製石粒飾面混凝土牆板
▼ 因為成本考慮不設機械通風，因此板牆上只設有兩套預製通風管，用作自然通風。

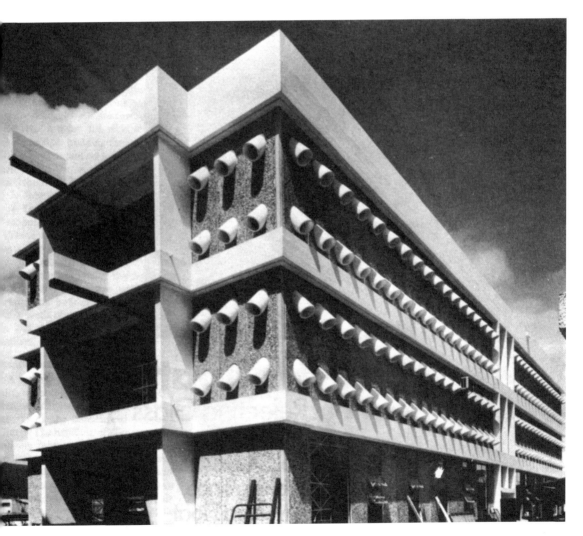

製片部頭尾兩端均有突出懸挑的橫樑，連接遙距控制的起吊裝置。

油麻地賽馬會分科診所 ● 林杉

YAU MA TEI JOCKEY CLUB POLYCLINIC

CASE　　　　　　　　　　　　　　　　　　→

18

場地面積	1,660 平方米　　→
建築面積	8,850 平方米
建築高度（屋面）	33 米
層數	10 層
主要功能	普通科門診／牙科／眼科／精神科／兒科／婦科／耳鼻喉科／行政辦公室
建造時間	1 年 6 個月
完成年份	1967
造價	590 萬

→

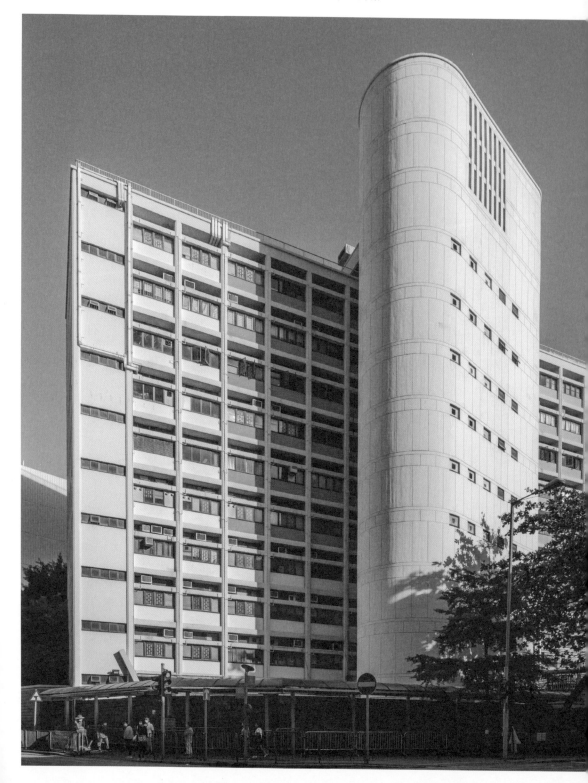

粗獷與理性

油麻地賽馬會分科診所於 1967 年落成，是林杉 1964 年從英國利物浦深造後回港設計的首批建築。作為當時利安建築師事務所的新任合伙人，林杉的同期作品有尖沙咀海員俱樂部、跑馬地山光道馬房、北角炮台山道的舊香港電燈公司員工宿舍、聖公會青年退修營及慈雲山德愛中學，全部均用上純粹的清水混凝土作為建築外觀，體現粗獷主義對材料運用的執著。油麻地賽馬會分科診所為賽馬會及政府的資助項目，主要是為了應付當區日益增加的人口。翻查舊照片，當時診所附近仍有大量殘破的戰前唐樓群及零星的現代化高樓大廈，是城市處於新舊交替的時期。

作為一棟 10 層高的綜合診所（Polyclinic），功能涵蓋普通科門診、牙科、眼科、精神科、兒科及婦科等的醫療服務。在空間布局及人流控制上必須花盡心思，才可確保診所運作順暢。在應對多種類的醫療服務需求及各式各樣的到診者，林杉以分層手法將不同的部門清晰地劃分，人流則以分散方式處理。地面層主要為診所大堂及行政樓層，東邊靠炮台街為公眾的主入口，有兩組對街獨立樓梯，分別前往一樓普通科門診及二樓社會衛生科。大堂中間的電梯可前往不同樓層。西邊沿廣東道為員工入口，設有獨立專用的上落樓梯通道。建築明確地分成兩組鮮明的體量：東邊的長方盒子和西邊的不規則橢圓柱體。從建築外觀就能理解內部功能分布，可以說是體現了建築歷史學家 Reyner Banham 對粗獷主義關於可讀性平面（Formal legibility of plan）的定義。

服務核心筒僅有細小的排風窗，令體量極具雕塑感。

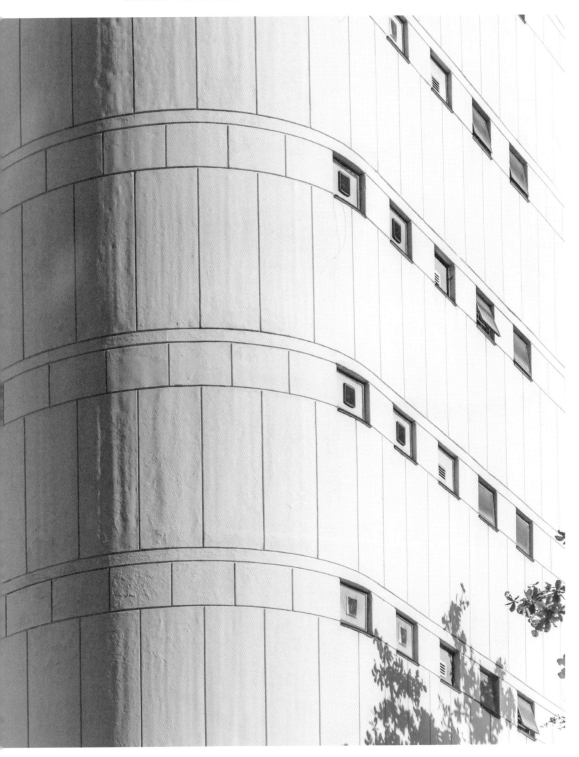

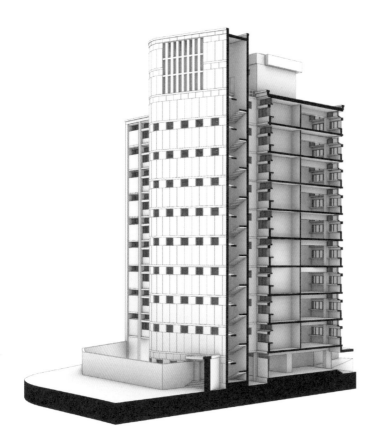

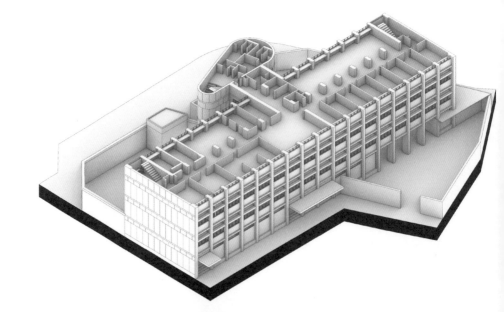

▲ 建築剖面

▼ 平面布局

城市中的現代城堡與堡壘

長方形診所的主體結構採用了鋼筋混凝土樑板結構系統（Reinforced concrete frame of beam and slab），兩側則為剪力牆（Shear wall）。立面處理上，林杉以常用的設計語言——線條幾何，強調診所工整的現代感。在外露結構架中，橫向邊樑及樓板運用白色上海批盪（White shanghai plaster），直向的柱子為現澆脫模清水混凝土（In-situ off-form fair-faced concrete），其中的牆身用上深綠色材料作點綴。不規則橢圓柱體的內部功能主要是樓梯通道及廁所，可理解為一座服務核心筒（Service core），與診所主體完全分離。服務核心筒外牆是自身的結構牆，厚 22 厘米，牆身僅有細小的排風窗，令體量極具雕塑感。橢圓柱體與長方診所主體形成強烈的對比，予人一種「城堡與堡壘」的感覺。這種分離的手法與英國建築師 Ernő Goldfinger 的粗獷風格高層住宅倫敦 Balfron Tower 相同，兩者均於同年落成。

現澆脫模清水混凝土運用在診所兩側的剪力牆及不規則橢圓柱體立面上，有由模板預設好的凹槽線（Groove lines）圖案細節，時而有序，時而錯動，令原本冰冷無味的清水混凝土牆成為具有藝術氣質的現代城市浮雕。這種處理手法與林杉同年完成的尖沙咀海員俱樂部（已於 2018 年拆卸）近乎一致。油麻地賽馬會分科診所至今仍然服務社區，55 年的時間洗禮印證了建築師非凡的設計造詣。

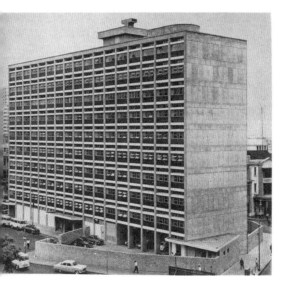

層高的綜合診所，功能涵蓋普通科門診、兒科及婦科等醫療服務。

▲ 不規則橢圓柱體的內部功能主要是樓梯通道及廁所，為一座服務核心筒。

▼ 在外露結構架中，橫向邊樑及樓板運用白色上海批盪，直向的柱子為現澆脫模清水混凝土。

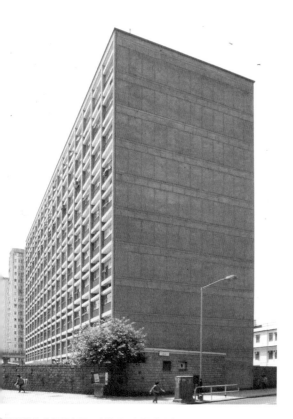

現澆脫模清水混凝土運用在診所兩側的剪力牆上

ADVENTIST HOSPITAL

港安醫院

● 王澤生

CASE →

19

場地面積	7,865 平方米	→
建築面積	9,075 平方米	
建築高度（屋面）	26.1 米	
層數	9 層	
主要功能	病房／診症室／牙科診所／手術室／實驗室／禮拜堂／行政辦公室／餐廳	
建造時間	5 年	
完成年份	1971	
造價	640 萬	

→

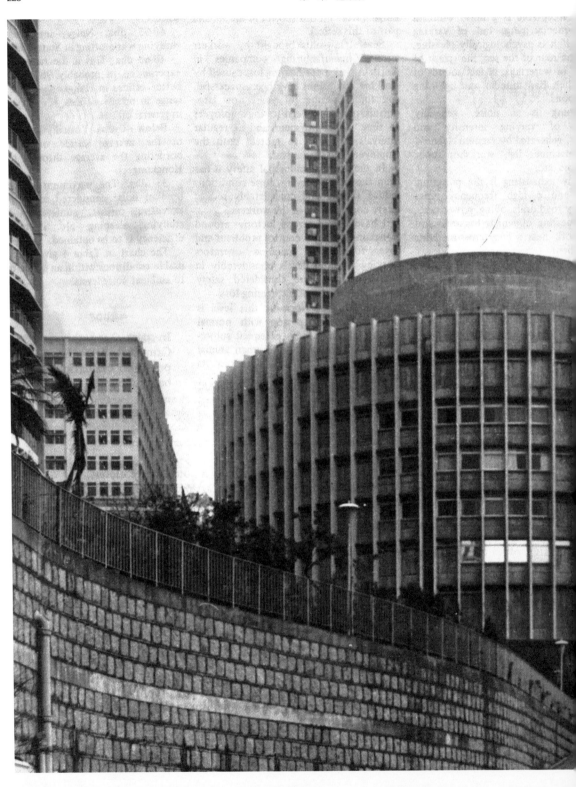

懸浮半空的醫院建築

山頂的港安醫院於 1971 年落成，樓高八層，另設地庫停車場，醫院二至四樓提供 160 張病床，由王伍歐陽建築師事務所（Wong, Ng, Ouyang and Associates）設計。港安醫院是香港首批非牟利運作的療養院（Sanatorium），於 1960 年代由美國的 Harry Willis Miller 醫生以基督教復臨安息日會（Seventh-day Adventist Church）的名義，向政府申請在港島半山區興建的一所私家醫院。醫院內除一般的醫療空間外，六樓更設有教堂，兼用作演講廳，能容納 150 人，可見當時香港宗教對社會貢獻的力度。港安醫院是該建築師事務所最早期的公共建築作品，亦是自 1958 年創辦 13 年來首次涉足醫療建築項目。

醫院坐落於港島司徒拔道 40 號，位處陡峭地形的半山住宅區。因此建築設計呈圓筒形，有效地減輕對住宅視線的遮擋和對視情況，融入當時的環境和自然山勢，環型的病房布局亦為病人提供極佳的維港或山邊景觀。「Not so much a hospital, more a sort of guest-house」是當時建築雜誌介紹港安醫院的標題。醫院的獨特建築形態，與同期醫院設計（如 1972 年的小欖醫院；1973 年的基督教聯合醫院及 1975 年的瑪嘉烈醫院等）大相徑庭，成為當時具標誌性的現代醫療大樓。醫院旁邊，1966 年入伙的玫瑰新邨，有著類似的圓形幾何設計，亦出自該事務所的手筆。

建築物頂部六層有結構懸挑，底兩層的平面往內退約兩米，呈現出懸浮半空的狀態。設計手法與舂坎角王澤生宅邸如出一轍，視覺上消去建築體量的笨重感覺，減少對周邊住宅的影響。大樓的圓形平面輪廓直徑達 40 米之長。建築師因應港安醫院的要求，將圓形平面的中心空間劃作護士站和不同類型的後勤服務區（如運貨電梯、儲物房、清潔及垃圾用房、茶水間等），病房則沿著圓形外側排列而成。這樣可大大縮減護士和病人之間的距離，讓護士方便監察病人，更快處理每個突發狀況，病人同時間亦與照顧者的關係更為緊密。這樣有效，易於辨識的空間布局，減輕了院方的人手要求。當時每一層病房只需安排兩位護士，就足夠照顧 20 多名病人。

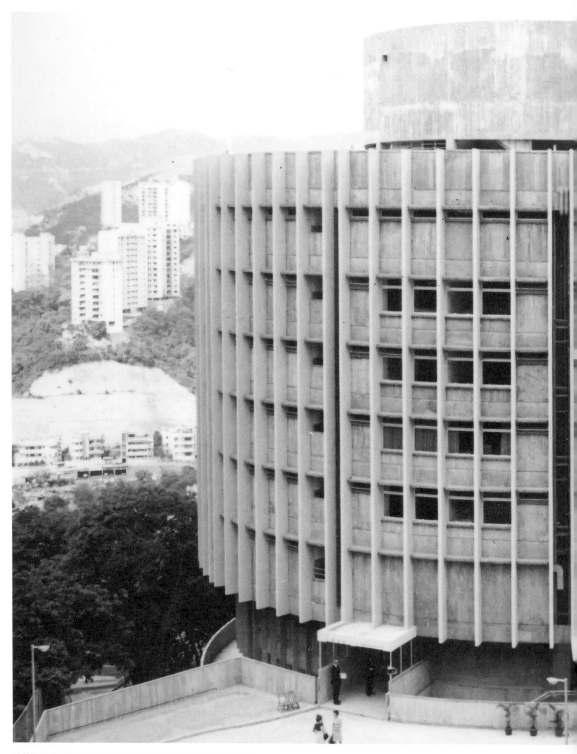

建築物底兩層的平面往內退約兩米，呈現出懸浮半空的狀態。

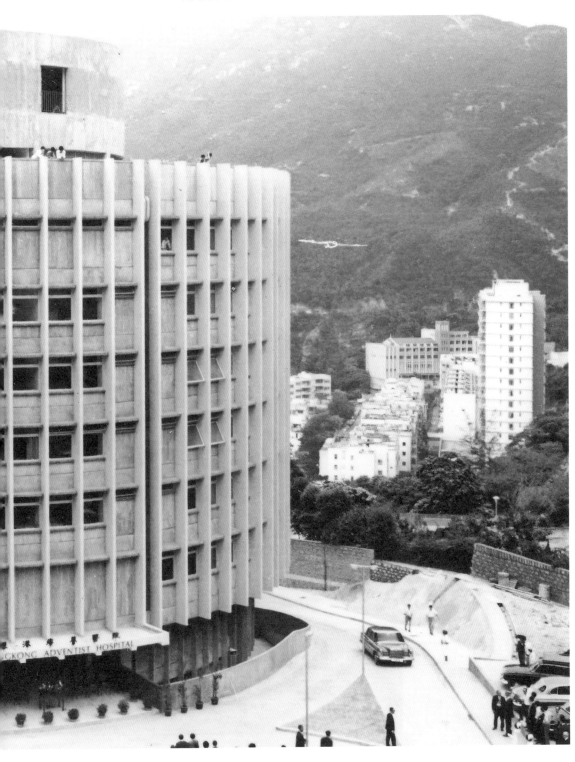

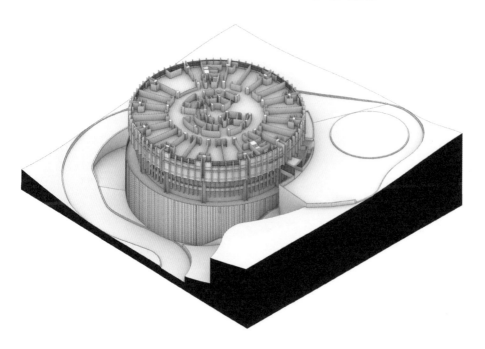

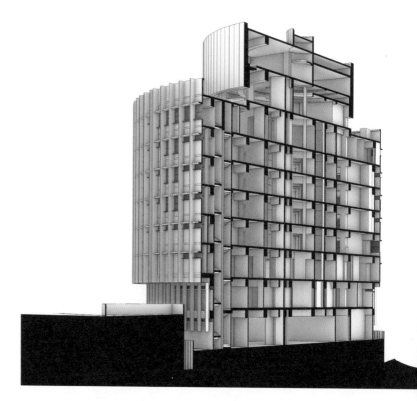

▲ 平面布局
▼ 建築剖面

活潑生動的粗獷設計

由於醫院為非牟利機構，工程得到商人的捐款支持才順利興建。正因如此，建築的主要立面直接以現澆脫模清水混凝土（In-situ off-form fair-faced concrete）完成，減省額外的成本。立面上能清晰見到規律的垂直模板（Formwork）紋理，外側配有較昂貴的白色玻璃馬賽克（White glass mosaic tile）垂直遮陽板肋（Brise soleil），有效遮擋早晚時段過於猛烈的陽光，令病房空間環境更為舒適。如此細節亦有助增強建築的立體感，令沉悶的體量添上動感趣味。醫院的低層地庫停車場立面則採用肋狀清水混凝土（Ribbed fair-faced concrete），凹凸有序。建築師靈活地利用同一材料的可塑性（Plasticity）處理分層變化，令建築外觀呈現出分層的功能布局，簡潔明瞭。

室內方面，建築師同樣以功能作為選取顏色的首要考慮因素，相對清水混凝土的外觀，室內用色比較大膽豐富，打破傳統醫院單一的白色調。例如病房用淺綠色牆身配上啡色或金色的窗簾；教堂採用咖啡木色；護士室則用上藍綠色等等。每類行政用房亦以不同的顏色作為區別，可說是「Color follow function」。這種分色手法亦見於春坎角道王澤生宅邸的室內空間設計中。

混凝土建築混合顏色的設計手法，相信是受到現代主義建築大師 Le Corbusier 1952 年法國集合住宅馬賽公寓（Unite d'Habitation）的影響。公寓立面的窗邊內側塗以紅、黃、藍三原色，讓原本粗獷嚴肅的灰色建築顯得活潑生動。無獨有偶，1985 年烏克蘭雅爾達市（Yalta）山邊一棟粗獷風格的療養院 Druzhba Sanatorium，也是以圓筒形作為設計藍本，回應與港安醫院類似的環境條件。可見當時的現代建築設計潮流已經跨越地域界限，有著互相共通的語言。

不復當年的現狀

除年月過去，現時的港安醫院為應付實際需要，新增了一層頂樓。建築外牆亦有很多額外設備及管線，整體已經不復當年的效果。現時院方亦正籌備醫院重建的工作，拆卸現有的建築，興建三座醫院大樓，預計於 2035 年分三期落成。

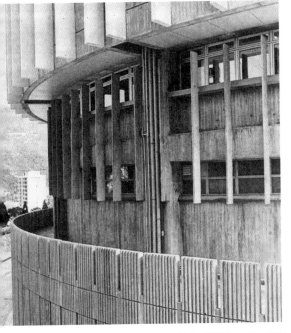

建築的主要立面直接以現澆脫模清水混凝土完成，外側配有白色玻璃馬賽克的垂直遮陽板肋。

JOCKEY CLUB
SHATIN CLUBHOUSE

賽馬會沙田會所 ● 白自覺

CASE →

20

場地面積	11,110 平方米	→
建築面積	19,000 平方米	
建築高度（屋面）	37.15 米	
層數	7 層	
主要功能	演講廳／健身房／壁球場／泳池水療／酒吧／桌球室／中菜廳／賭馬廳／西餐廳／VIP 包廂	
建造時間	3 年	
完成年份	1985	
造價	1 億 4,000 萬	

→

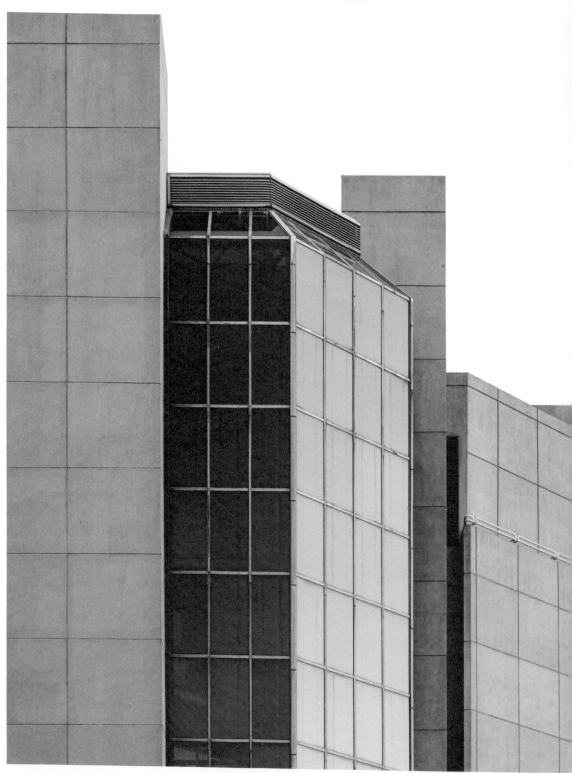

八角幾何與金字塔

賽馬會沙田會所由英國建築師白自覺的 Prescott Stutely Design Group 設計，1985 年揭幕，至今仍招待馬會會員。建築位於馬場北邊，剛好在大看台與伯樂居住宅大廈之間。為確保會所擁有最佳觀賞賽事的視線及考慮伯樂居住宅的私隱度，會所平面輪廓呈三角形，以斜線幾何回應場地的限制，亦因此成為具識別性的設計語言。樓高七層，平面單邊長達 70 米，建築體積頗為龐大。白自覺在體量上花了不少心思，分細拆項，令建築與旁邊的環境整合。北邊為會所的入口，面向吐露港公路，造型以多組大小高低不一的八角垂直柱體排列而成。封閉的柱體內部主要為後勤服務空間，如廚房、廁所、機電房及走火樓梯等，靠北的柱體比較大，內部規劃了演講廳、室內壁球場及健身房等大型空間。柱群中間為茶黑色玻璃幕牆，形狀亦是八角柱體，頂底均有立體的切割面，恍如一粒浮於半空的巨型鑽石，成為了視覺焦點，亦切合會所的高尚格調。「鑽石」底部是會所大堂，內部七層通高的中庭空間，有充足自然光，可謂「氣派非凡」。八角柱體的設計手法在 1970 至 1980 年代非常流行，如 Paul Rudolph 的力寶中心及潘祖堯的培敦中學，均利用八角幾何建構空間。從今天的角度回看，甚具未來感之餘，亦帶點建構主義（Constructivism）的味道。

相對北邊的地標營造，南邊的處理手法則較為平和，正反兩面像兩棟不同的建築，實屬罕見。一層虛一層實的橫向退台具有開放性，除方便會員觀賞賽事外，更可遠眺城門河及馬鞍山山巒景致。外露的反向樓梯亦有流動的意象，手法和英國粗獷建築大師 Denys Lasdun 的東英吉利亞大學（University of East Anglia）及 Charles Clore House 類似。會所功能按層分類，面積由下而上遞減：一樓為泳池及水療；二樓為酒吧及桌球室；三樓為中菜廳；四樓為賭馬廳；五樓為西餐廳；六樓為 VIP 包廂，四至七層沿邊均有觀景平台，正望整個賽馬圈。據設計團隊內的建築師 David Cilley 所形容，會所的退台金字塔形態不僅是幾何造型，也是為了讓平台能容納最多的座位而精心設計。

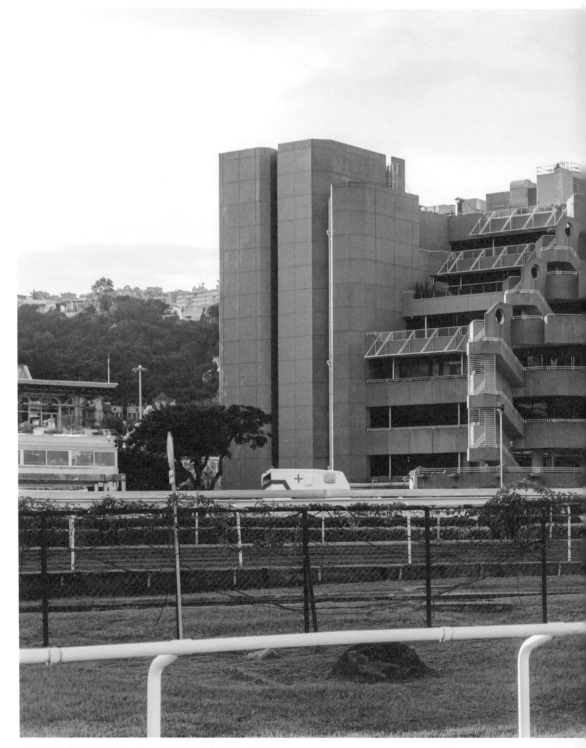

會所的退台金字塔形態是為了讓平台能容納最多的座位而精心設計

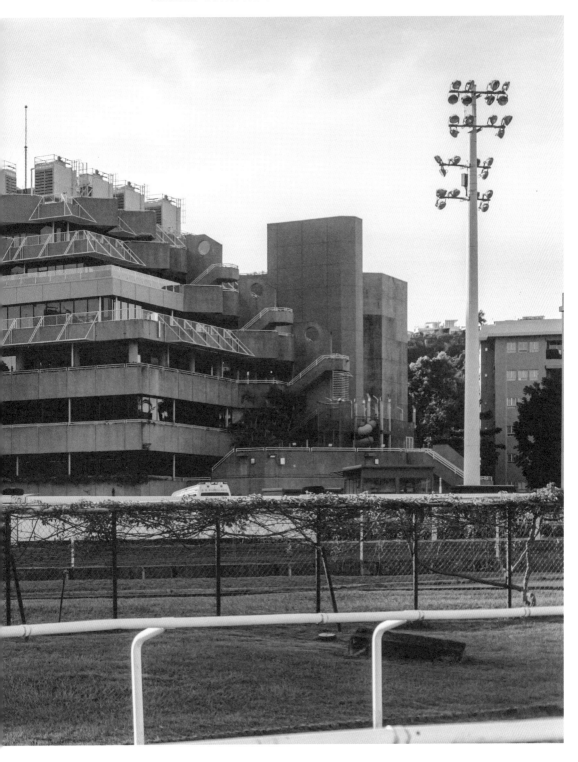

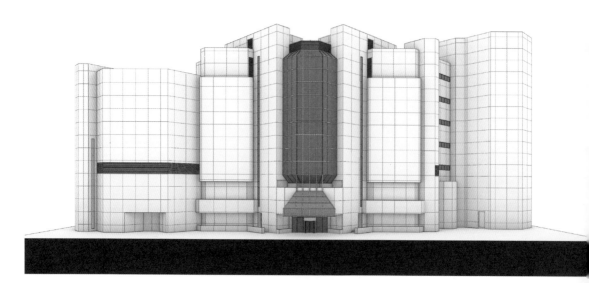

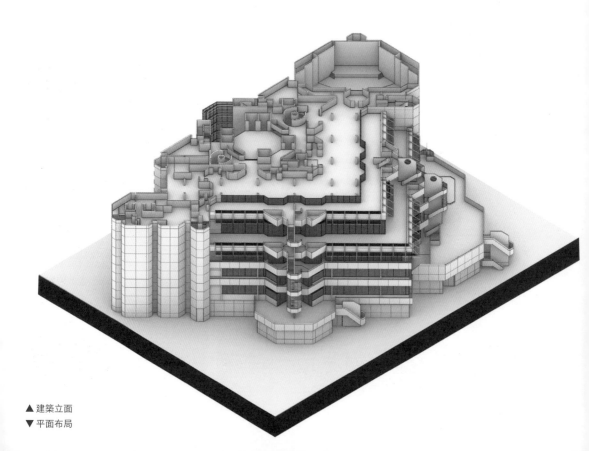

▲ 建築立面
▼ 平面布局

昂貴的最後粗獷

物料運用方面，白自覺用了外觀質感均與清水混凝土非常相似的灰色水磨石作為牆身完成面。立面以五厘米寬的凹槽（Groove）分為兩米半乘兩米半的方塊，令外牆具有比例的視覺效果。此物料由澳洲入口，比清水混凝土更為精緻，有自潔功能，非常耐用，可見建築師對物料選材的敏感度。所有玻璃為茶黑色，與灰色水磨石造出強烈對比，也保護了會所內部的私隱。另外，建築師在平台欄杆用上朱紅色，加強了建築的幾何線條，是當時流行高科技風格的設計語言，與沿邊有機綠植相映成趣。黑、灰、紅的顏色配搭亦伸延至室內空間，連地氈和窗簾均應用該三原色，內外一致，可算是完成度極高的建築師「作品」。會所其餘的兩部分還包括北邊的停車場和行人天橋，其設計語言，物料及顏色均與主樓相同。

賽馬會沙田會所是研究案例中最遲興建的粗獷建築，同時亦是造價最高昂的工程。自 1980 年代中期之後，已找不到任何「平實」的粗獷建築。取而代之，香港開始流行國際主義、高科技主義（如 Norman Foster 1985 年的滙豐總行大廈）及後現代主義的建築設計，社會亦步入所謂「起飛」的年代。

一層虛一層實的橫向退台具有開放性

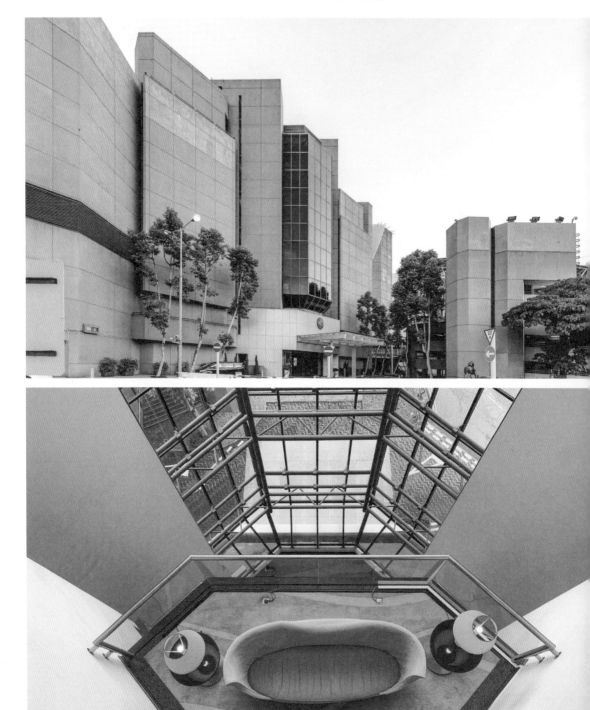

▲ 會所入口造型以多組大小高低不一的八角垂直柱體排列而成

▼ 內部七層通高的中庭空間，可謂「氣派非凡」。

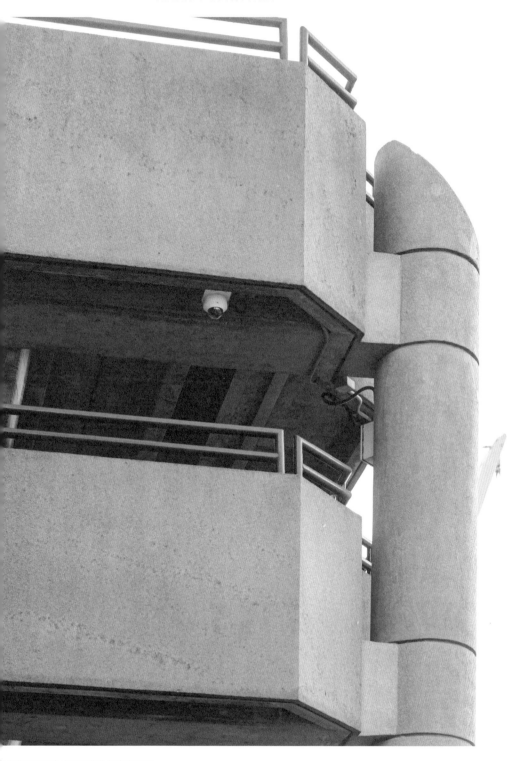

自覺用了灰色水磨石作為牆身完成面

基建及公共藝術

INFRASTRUCTURE AND PUBLIC ART

CASE →

21

◀ 雕塑上面的花紋以鋼筋倒模印製
▲ 「美林之祠」的「神殿」雕塑

粗獷怪奇秘談

曾經有媒體報導過美林邨有個古怪秘景，被網民稱為「美林之祠」的「神殿」。該組三角形雕塑以現澆脫模清水混凝土，上面的花紋則以鋼筋倒模印製，其實是屬於粗獷風格的設計。在香港，有幾個基建及公共藝術案例均為相同的風格，全部都經建築師精心琢磨，外觀具有設計感。

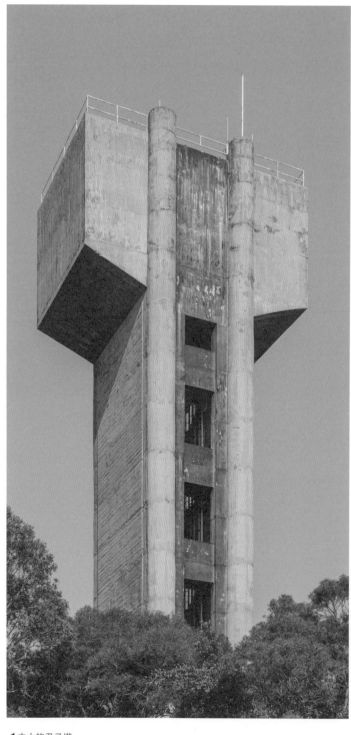
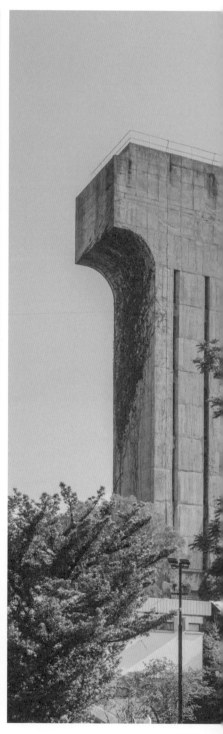

◀ 中大的君子塔
▶ 中大的淑女塔

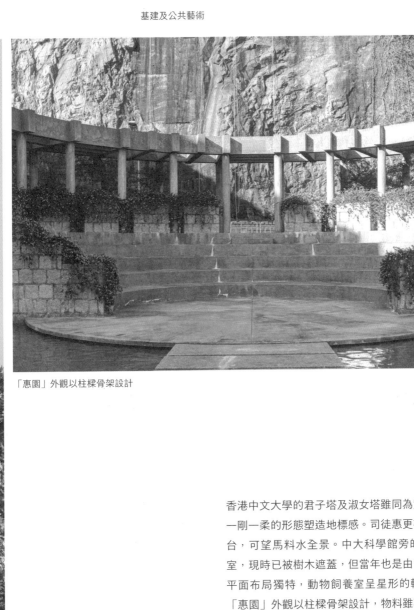

「惠園」外觀以柱樑骨架設計

香港中文大學的君子塔及淑女塔雖同為實用的水塔，卻以一剛一柔的形態塑造地標感。司徒惠更在君子塔上設觀景台，可望馬料水全景。中大科學館旁的溫室及動物飼養室，現時已被樹木遮蓋，但當年也是由司徒惠悉心設計，平面布局獨特，動物飼養室呈星形的輪廓。另外，中大「惠園」外觀以柱樑骨架設計，物料雖不是清水混凝土，但灰色的麻石粒飾面與混凝土質感類似，也可歸類為粗獷風格。九龍灣地鐵旁的訊號塔，設計者不詳，建築運用了現澆脫模清水混凝土及石錘修琢肋狀混凝土突出不同的體量，明顯是一種粗獷設計的意圖，如實反映了物料的質感。何弢的聖士提反書院科藝樓鐘樓，在三角外形內挑空了不同的幾何，有虛實的空間感，既是雕塑也像建築。劉榮廣在現代主義的聖公會聖馬可堂門前，以三條木紋板狀混凝土的粗獷巨柱比喻聖靈三位一體之涵義，配上舊畢打街大鐘樓古鐘具，是教堂的一個重要圖騰標誌。

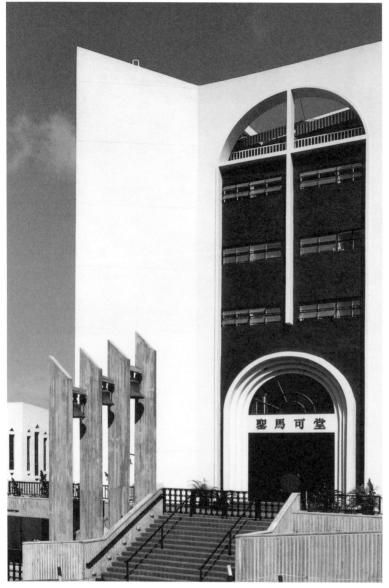

1

2

3

1 聖公會聖馬可堂門前的粗獷巨柱
2 九龍灣地鐵旁的訊號塔
3 中大科學館旁的溫室及動物飼養室
4 聖士提反書院科藝樓樓鐘樓，在三角外形內挑空了不同的幾何，有虛實的空間感。

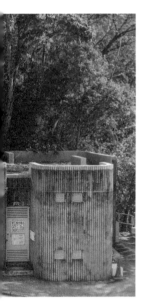

4

這些公共藝術及基建經歷風吹雨打，日久失修，多年來讓人誤讀為怪奇神秘之物，甚至加諸惡名，實在惋惜。希望藉此作個平反，令讀者有重新欣賞的知識基礎。

人物誌

CH

→

導讀——尋人的啟示

司徒惠（中）移民南下，戰前已略具名氣。

年輕的劉榮廣（右）是戰後新一代建築師的代表人物

剛 40 歲的潘祖堯（左）以建築師學會會長身份接受《號外》專訪

戰後的「年輕派」建築師

1950 至 1980 年代的香港社會處於二戰後與經濟起飛之間，「追求真實坦白」非常切合當時的風氣。那個年代也是開始與世界脈搏同步呼吸的時空：1960 年代本地社會開始從貧窮走向富裕，國共內戰令大量人才湧入香港，國際上慢慢出現亞洲四小龍的稱呼，香港以華洋雜處聞名中外等等。這些大時代背景，均與本地粗獷建築背後的建築師有著微妙關係。

普遍認為范文照、陸謙受、司徒惠、甘洺等人屬本地第一代華人建築師，他們大部分都有移民南下的背景。這班先輩於 1920 至 1930 年代接受高等教育，戰前略具名氣或已開設自己的事務所。隨著香港戰後復甦，他們的業務日漸頻繁，很快便成為行業「龍頭」，影響力一直伸延至 1970 年代。司徒惠及甘洺二人更加營運公司至 1980 年代。通過粗獷建築研究，可以了解第二代建築師冒起的故事。因為二戰後內地政局不穩，當中仍有南下的移民，如何弢、鄭觀萱、林杉、潘演強及潘衍壽。另一方面，土生土長的精英分子也開始出現，如潘祖堯、王澤生及劉榮廣。這些人物主要在 1950 至 1960 年代修讀建築，年紀輕輕已有機會獨自設計項目（例如潘祖堯 33 歲完成神託會培敦中學；劉榮廣早於 35 歲憑聖公會莫壽增會督中學贏得香港建築師學會會長銀牌獎；何弢 32 歲已獨自創辦事務所），他們的粗獷主義作品在 1960 年代中期陸續落成，是建築師們早期實踐的作品。「第二代」建築師傳承了先輩建立的專業基礎，加上年輕有為，其作品均帶有強烈個人風格。在面對當時社會問題時，各自都有獨特的建築演繹。相比第一代崇尚相對內斂的功能主義，第二代建築師的早期作品更富設計感，建築形態也較為誇張。

香港與英國粗獷主義的關聯

這批人物原來也與英國粗獷主義有著不同程度的時空重疊。如以建築師教育背景作為切入點，大致可分為四個類別。第一類為接受本地建築教育的本地人，分別有王澤生（1955 年香港大學畢業）、伍振民（1955 年香港大學畢業）、林杉（1956 年香港大學畢業，其後遠赴英國利物浦深造城市規劃設計）及劉榮廣（1970 年香港大學畢業）。其中王及伍更是首屆畢業生，林則為第二屆畢業

Denys Lasdun 1983 年來港參與九龍塘第二理工學院建築設計比賽

生，當時的學系教授 Raymond Gordon Brown，在任教香港大學之前曾於 1945 至 1948 年擔任英國倫敦建築聯盟學院（Architectural Association School of Architecture）總監。第二類則是「海歸派」，有周啟謙（1956 年英國杜倫大學畢業）、何弢（1964 年美國哈佛大學畢業）及潘祖堯（1968 年英國倫敦建築聯盟學院畢業）。第三類為內地遷移到香港的精英，包括司徒惠、潘衍壽及潘演強，均擁有結構工程的背景，且同時兼任建築師一職。三人於 1940 至 1950 年代曾經有留學英國深造的經驗。第四類則是移居本地的外國建築師，包括甘洺（英國倫敦建築聯盟學院畢業）、白自覺（英國利物浦大學畢業）、費雅倫（1939 年英國杜倫大學畢業）及 David Russell（1959 年英國倫敦綜合工藝學院）。

英國的影響不僅限於教育思潮方面，有些本地建築師曾與英國粗獷主義的重要人物合作。例如潘祖堯曾通過拍檔 David Russell 邀請 Denys Lasdun〔其著名粗獷主義作品為 1976 年英國國家劇院（London National Theatre）〕來港共同參與 1983 年九龍塘第二理工學院（香港城市理工學院，現為香港城市大學）建築設計比賽。潘衍壽事務所更與 John S. Bonnington（其著名粗獷主義作品為 1976 年 Salters' Hall）組成商業伙伴，在倫敦及曼谷設有分公司。據 David Russell 憶述，1970 至 1980 年代期間香港大學建築學院院長黎錦超教授曾邀請 Peter Smithson 來港擔當考官，為畢業生作品進行評核。Peter Smithson 的兒子，現為 Richard Rogers 建築師事務所合伙人 Simon Smithson，亦提及父親曾受邀到港大演講。最後，當時香港主要建築雜誌 Far East Architect & Builder 的 World News 專欄中亦不時報導英國粗獷建築設計，如 1968 年 6 月號介紹興建中的 Trellick Tower 或 1971 年 1 月號介紹仍未建造的 Barbican Centre 規劃藍圖等等，均成為本地建築師吸收外國潮流的養分。從追溯這班本地建築師的教育背景，以至不同形式的事件，印證了本地建築界與英國粗獷主義千絲萬縷的關聯。

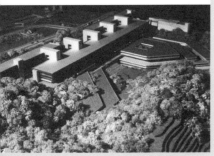

潘祖堯、David Russell 與 Denys Lasdun 合作參與的九龍塘第二理工學院建築設計比賽作品

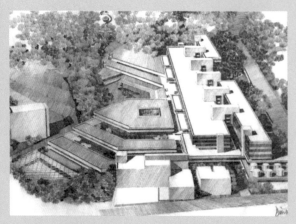

九龍塘第二理工學院建築設計比賽有英國國家劇院的影子

「幾何形態」還是「結構形式」？

在欣賞粗獷建築美學時，可按人物的專業背景分成兩類。第一類是接受正統建築教育的建築師，他們的設計側重「幾何形態」，有圓形的（港安醫院）、三角形的（眾志堂）、八角形的（培敦中學）、梯形的（聖士提反書院科藝樓）、幾何線條的（聖公會青年退修營）和比例講究的（王澤生宅邸），各適其適。每個作品均擁有建築師們獨自的「簽名式」設計語言。第二類是結構工程師，由於當年本地政府容許有結構工程學歷的人士註冊為建築師，以致建築師與結構工程師之間沒有清晰的界線。有時結構工程師更因為額外的專業知識而吸引到一些特殊的大型項目（如無柱大空間的建築及大型建築群）。最明顯的例子就是司徒惠設計的中大校園（即聯合及新亞書院和中大本部）。結構工程師的作品在結構上會更加「露骨」，而且會牽涉很多結構的創新技術。中大科學館演講廳、聖歐爾發堂、東海工業大廈及循道衛理聯合教會北角堂等等，明顯是傾向表達「結構形式」美學的例子。

追溯人物的脈絡

粗獷建築作品與建築師事務所規模也有一些脈絡可以追溯。例如司徒惠及甘洺在 1940 年代末已設立事務所，屬戰後首批大型事務所。因此，他們的粗獷建築實踐均屬大規模公共建築或優越的私人項目，如司徒惠的中大建築群和其基礎建設（君子及淑女塔），以及甘洺的跑馬地住宅項目怡苑。他們的設計均是順應潮流而應用粗獷風格。

戰前出生的何弢（1936 年出生）、王澤生（1930 年出生）、伍振民、歐陽昭及潘衍壽（1931 年出生）等人均在 1950 年代末至 1960 年代期間創業。另有一批於 1970 年代嶄露頭角，如潘祖堯（1942 年出生）及劉榮廣（1941 年出生）均在 1960 年末接受建築教育。這批年輕建築師在學期間接觸相關的粗獷建築論述，各人執業數年便成立或與人合組事務所，也因為當年急促的城市發展而得到不少實踐粗獷建築的機會。當中人物如王澤生、劉榮廣等更從小型的事務所慢慢發展至擁有過百人的跨國建築企業，成為現今建築業界的主流。另外，部分人物曾擔任香港建築師學會會長，包括司徒惠（1966 年）、費雅倫（1967 年）、白自覺（1971 至 1972 年）、王澤生（197

至 1974 年）、潘祖堯（1981 至 1982 年）、劉榮廣（1993
至 1994 年）及何弢（1997 至 1998 年）。可見這批建築
師當年除追逐自己的建築夢想外，亦擁有貢獻專業，回饋
社會的一股熱誠。這些建築界代表人物展現出對世界建築
潮流的觸覺，為本地城市風景增添了國際化的味道。他們
的作品也折射出當時社會的人文風景：樸實無華，追求基
本生活質素的精神。

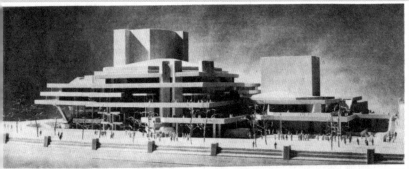

The building planned for Britain's National Theatre Company, seen here in model form, will include two main theatres, an experimental workshop theatre and backstage accommodation for full repertory work under the same roof. It is to be sited on the south bank of the River Thames just east of Waterloo Bridge. The architect, Mr. Denys Lasdun, has designed the outside as a range of hills sloping down to the bridge and related to the new Queen Elizabeth concert hall on the other side.

The larger theatre will seat 1,165 people and have an open stage designed to give every member of the audience an excellent view of the actors. A fly tower completely covering the apron will make it possible to have scenery.
The second theatre will seat 750 and have a proscenium stage. Side pillars of the proscenium will be movable so that the effect of an end wall stage can be achieved. The workshop theatre will seat 200.

Far East Architect & Builder 的 World News 專欄介紹英國國家劇院

港大建築系第一屆畢業生，前排右四為林杉，第三排右九為王澤生。

司徒惠　Wai Szeto

1950 年代作品→

循道衛理聯合教會九龍堂

瑪利曼中學

1960 年代作品→

中大范克廉樓

循道衛理聯合教會安素堂

循道衛理聯合教會北角堂

長沙灣旅港開平商會學校

皇后像廣場

觀龍樓

港大栢立基學院一期

婦女遊樂會

1970 年代作品→

中大科學館

中大張祝珊師生康樂大樓

中大胡忠圖書館

湯若望宿舍彌撒中心

中大曾肇添樓

中大誠明樓

中大錢穆圖書館

中大中國文化研究所

中大圖書館

紳寶大廈

基督教女青年會柏顏露斯賓館

旅港開平商會中學

商業電台

● 1913 － 1991

1

2

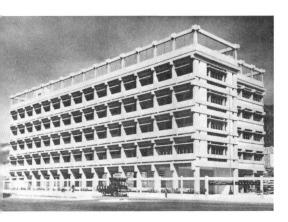

港督麥理浩邀請司徒氏為離港返英的指揮官繪畫香港的風景
司徒惠的藝術面向
長沙灣旅港開平商會學校是司徒惠首次把結構柱樑完全外露的建築
觀龍樓首次大規模應用現澆脫模清水混凝土

司徒惠出生於廣東開平,是 1960 至 1980 年代著名工程師及建築師,也是前香港建築師學會會長(1960 年)。司徒惠 1949 年在港創辦事務所,此前曾在香港以外的多個地方留下足跡:1938 年於上海聖約翰大學畢業後,便前往倫敦、格拉斯哥等地進修及工作,留英期間考獲各種工程相關(包括土木、機械及結構工程)的專業資格。直至 1945 年受邀返回中國重慶參與水利工程,後因內地政局不穩輾轉南移到港定居,至 1985 年退休移居美國。

雖然司徒惠學術背景全與工程相關,但他年輕時曾計劃赴巴黎學習藝術,因遭家人反對而打消念頭。司徒惠對藝術的追求或多或少令其作品甚具設計味道,除大膽表達結構美學之餘,也體現出雕塑的抽象感。1970 年代,他在香港大會堂及透過香港美術會舉辦多次個人畫展,亦曾出版兩本畫集 *Reflections* 及 *Reflections II*。1976 年,港督麥理浩邀請司氏為離港返英的指揮官繪畫香港的風景,由此可見他的藝術水平具有認受性。

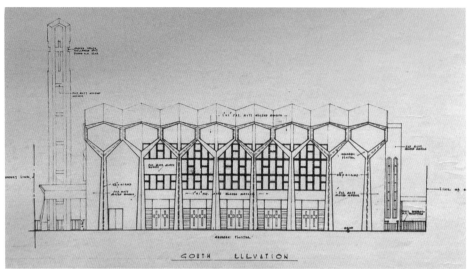

5

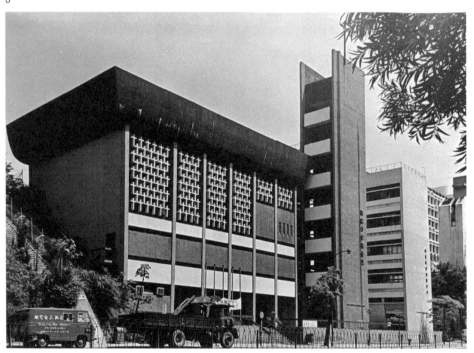

6

5 循道衛理聯合教會北角堂的設計過程

6 循道衛理聯合教會安素堂是香港首次運用石錘修琢肋狀混凝土的建築

7 中國文化研究所的手稿

8 中大圖書館的手稿

9 司徒惠擔任中大的主建築師，長達 20 多年。

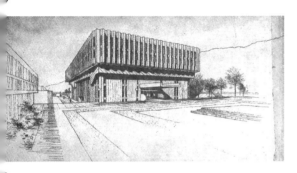

司徒惠事務所在全盛時期有約 100 名員工,辦公室位於中環 Edinburgh House,甚具規模,因此他的粗獷作品數量也冠絕其他同儕。1960 年成為第四任香港建築師學會會長。前工務司署建築師費雅倫(Alan Fitch)曾在 1963 年至 1971 年加入事務所,與司徒惠共同完成多個項目,包括循道衛理聯合教會北角堂、香港皇后像廣場重建及大阪世界博覽會香港館等。司徒惠更在基建及香港中文大學科學館項目中邀請當時著名的美籍華裔結構工程師林同棪(T. Y. Lin)作為預應力結構顧問,可見任人唯才是司徒惠成功之道。

在作品集 *W. Szeto & Partners Selected Works 1955 - 1975* 中,可以分析到司徒惠作品的設計演變過程。第一階段為 1950 至 1960 年代,主要是摩登實用的現代風格,項目多為學校及集合住宅,也有少量宗教建築,例子如瑪利曼中學(1958 年)、循道衛理聯合教會九龍堂(1958 年)、蘇屋邨(1961 年)及棕櫚閣(1965 年)等。1965 年之後,司徒惠漸漸從功能(Functionalist)主導的現代主義走向偏表現(Expressionist)風格的粗獷主義。值得談論的有兩個項目,可視為風格演變的轉捩點。其一為堅尼地城觀龍樓(1968 年),建築師首次大規模(如 D 棟轉角位等公共區域)應用現澆脫模清水混凝土(In-situ off-form fair-faced concrete),從中獲得了新物料技術的施工經驗。其二為長沙灣旅港開平商會學校(1965 年),是司徒惠首次把結構柱樑完全外露的建築。兩個項目的設計探索均為後來中大的粗獷風格建築群奠定了基礎。

潘祖堯　Ronald Cho Yiu Poon

1960 年代作品→
邵氏片場製片部
邵氏片場警衛屋
邵氏片場宿舍天橋

1970 年代作品→
神託會培敦中學
天主教母佑會蕭明中學
邵氏大屋
加達樓

1980 年代作品→
豐樂閣
達利來公司紙幣印刷廠

● 1942 – 2022

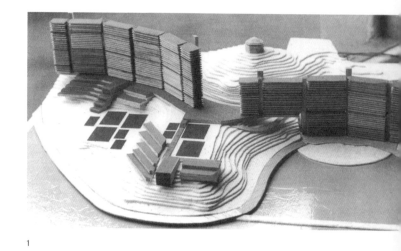

1

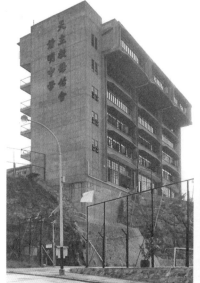

2

3

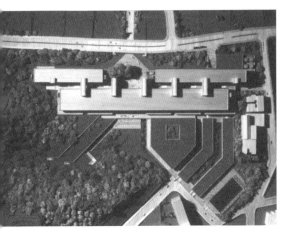

建築師潘祖堯出生於香港,是廣州十三行的後人。1958年華仁書院畢業後便到倫敦留學。他傳世作品數量不多,一生中建成的項目大概只有 10 餘個(其中有兩個項目曾獲香港建築師學會獎項)。雖然如此,潘祖堯卻是檔案記錄中唯一一位建築師提及當年設計的建築受到「粗獷主義」影響。在 2020 年與他見面時,亦曾經親口確認。潘祖堯無論在教育背景及執業實踐的範疇裡,均與英國「粗獷主義」有著千絲萬縷的關係。

1962 年 被 英 國 倫 敦 建 築 聯 盟 學 院(Architectural Association School of Architecture) 錄 取,經 歷 四 年 基本課程,潘祖堯最後一年選修由熱帶建築學(Tropical Modernism) 學 者 Otto Königsberger 教 授 主 辦 的 熱 帶 建築學學系。Königsberger 教授與粗獷主義代表人物 Peter Smithson 同於 1950 年初在建築聯盟學院內任教。二人在科威特政府大樓項目 Kuwait Mat Project 中共同擔任顧問,甚有淵源。潘祖堯 1997 年的「Reflection and the Way Forward」建築聯盟學院舊生演講中,提及學生時代曾以 Peter Smithson 的作品 Economist Plaza 作為研究課題,印證他早於倫敦求學時期已接觸粗獷主義的思潮。除此之外,潘氏直言作品同樣深受現代建築大師 Le Corbusier 及 Louis Kahn 的影響。1967 年,他以開發華富邨作為畢業論文「空中庭院」(Housing in Hong Kong, Sky Courtyard)的題材,從中可見潘氏作為建築師對社會高密度發展問題的關注。論文的倡議與 Peter Smithson 1972 年以「street in the sky」概念設計的 Robin Hood Gardens 亦甚為相近。論文被 Peter Cook(實驗建築團體 Archigram 的代表人物)、 Richard Rogers(Pritzker Architecture Prize 得主)、 David Bernstein(粗獷經典 Brunswick Centre 的建築師)及 Peter Ahrends(ABK Architects 創辦人)形容為「The presentation of this scheme was a tour de force」、「Poon is intelligent, quick and very hard-working…he could become a very sound designer」,評價甚高。潘氏的天主教母佑會蕭明中學及後期的豐樂閣住宅,明顯隱含了他年少求學時對「空中庭院」的概念想像。

以開發華富邨作為畢業論文「空中庭院」的題材
天主教母佑會蕭明中學在粗獷風格之中糅合了熱帶建築學特色
豐樂閣住宅,明顯隱含了求學時對「空中庭院」的概念。
聯合 Denys Lasdun 參與九龍塘第二理工學院建築設計比賽

5

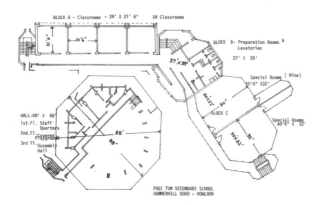

6

7

5 以籌辦人身份舉辦香港山頂國際建築設計比賽，邀請日本建築大師磯崎新為比賽評委。
6 神託會培敦中學的設計手稿
7 潘祖堯在倫敦建築聯盟學院舉辦攝影展覽

968 年畢業後隨即回港，經同是修讀建築聯盟學院的兄
長介紹，加入潘衍壽土木工程師事務所。26 歲的潘祖堯
成為當時事務所內唯一的建築師，負責管理一個包括兩名
工程師、四名建築助理及五名繪圖員的團隊。首年便被委
派設計西貢邵氏片場宿舍建築群內的警衛屋及宿舍連橋。
兩者均屬於粗獷風格，是他首項實踐的作品，現已被評為
「三級歷史建築」。相同風格的天主教母佑會蕭明中學更
在粗獷風格之中糅合了熱帶建築學特色：如以通風混凝土
磚堆疊的樓梯核心筒，以及外牆懸挑的混凝土遮陽板等，
均充分體現年輕的潘祖堯對環境氣候的關注。潘祖堯執業
頭四年共參與大大小小共 24 個項目設計，甚得潘衍壽信
任及重用，連邵氏大屋也交由潘祖堯全權負責。另外，由
於事務所有比較好的土木及結構工程支援，潘祖堯早期的
設計比後期作品更為大膽及天馬行空。

經歷多個建築實踐，潘祖堯於 1973 年創辦自己的事務
所。其後與英國建築師 David Russell 合組羅素／潘建築
師集團（1976 至 1986 年）。David Russell 曾在 Denys
Lasdun 事務所工作，參與屬於粗獷風格的東英吉利亞大
學（University of East Anglia）及 Christ's College 新翼設
計。他在香港大學任教時曾招待 Peter Smithson 及 Denys
Lasdun。在潘祖堯個人作品集《現實中的夢想》中，提
及羅素／潘曾經聯合 Denys Lasdun 參與 1983 年九龍塘第
二理工學院（香港城市理工學院，現為香港城市大學）
建築設計比賽。設計中可以見到英國國家劇院（London
National Theatre）及 Charles Clore House 兩棟經典英國粗
獷建築的影子，可惜只獲第二名。項目最終由費雅倫與鍾
華楠勝出。

無論在求學階段，建築實踐到營運事務所，潘祖堯的前
期建築生涯都與粗獷主義結下不解之緣。潘祖堯 1978 至
1979 年在港大建築系任教，據說主要教授建築歷史。
1980 年代伊始，他開始擔任不同的公共職務，40 歲便擔
任香港建築師學會會長（1981 至 1982 年）。1980 年創辦
亞洲建築師協會（ARCASIA），並被推舉為首任創會主席。
1991 至 1994 年間擔任香港房屋協會主席。2004 年成為
世界華人建築師協會（WACA）創會會長，影響力遍布東
南亞。

1982 年以籌辦人身份舉辦首個香港國際建築設計比
賽：山頂國際建築設計比賽，邀請日本建築大師磯崎新
（Isozaki Arata）為比賽評委，最終共同挑選英國建築師
Zaha Hadid 為冠軍；其後亦發起灣仔演藝學院比賽，推動
本地建築設計文化不遺餘力。由 1970 年代著重建築實踐到
1980 年代轉為以公職發揮建築師在社會上的影響力，潘祖
堯對建築的熱誠沒有減退，更感染其兒女長大後到倫敦建
築聯盟學院修讀建築。潘祖堯 1998 年的最後項目——深圳
少年宮，其風格已經不再是初出茅廬的粗獷風格了。

潘氏比一般建築師更著重論述，著有《現實中的夢想：建
築師潘祖堯的心路歷程》個人作品集及《建築與評論》等
書籍。除建築外，潘祖堯對古物收藏、平面設計、繪畫及
攝影均有濃厚的興趣，1990 年代初任敏求精舍主席，求
學時期在倫敦建築聯盟學院舉辦過攝影展覽及曾出版《獵
影》攝影集。

潘衍壽 Peter Yen Shou Pun

1960 年代作品→

邵氏片場三及四號宿舍

觀塘麵粉廠筒倉（結構顧問）

民生書院（結構顧問）

畢架山小學（結構顧問）

1970 年代作品→

東海工業大廈

運通製衣大廈

聯業紡織紗廠

製衣業訓練中心

天主教慈幼會伍少梅工業學校

海外信託銀行大廈

上海商業銀行大廈

白加道 23 號 Cragside Mansion

1980 年代作品→

沙田工業學院

（香港專業教育學院沙田分校）

高等法院

紅十字會甘迺迪中心（結構顧問）

● 1931 － 2016

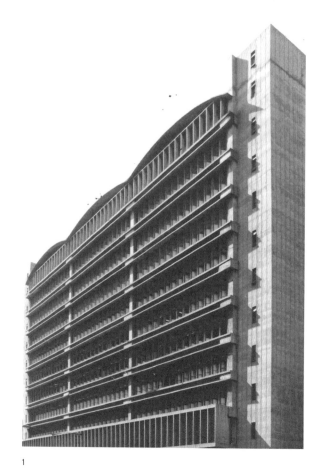

1

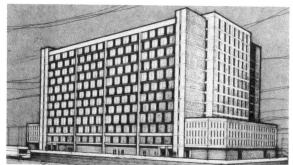

2

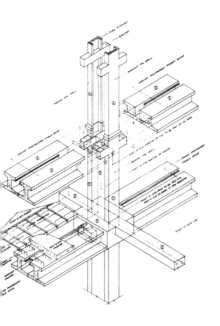

潘衍壽 1931 年出生於上海。父親為廣東人,母親則是上海人。18 歲考入被稱為「東方哈佛」的上海聖約翰大學土木工程系(1923 年哈佛大學及麻省理工學院曾協助拓展此學系,令學系達到國際水平),與司徒惠同屬校友。1952 年畢業後便於華東水利學院(現為河海大學)擔任兩年助教,主講土壤力學(Soil Mechanics)。1954 年,伯父潘友雄(即聖歐爾發堂的設計師、潘演強的父親)請潘衍壽來港處理家事,期間參與啟德機場擴建工程。1958 年獲伯父支持,前往英國倫敦帝國學院(Imperial College London)進修為期兩年的土壤力學課程,留英時曾參與倫敦鐵路及高速公路的發展設計規劃。

潘衍壽 1964 年回港隨即擔任建造全港最高觀塘麵粉廠筒倉(樓高約 46 米)的結構工程師。他運用當時全港首次使用的創新建造方式「滑動板模」(Slip-form),只用 14 日高速完成工程,自此打響名堂。同年創辦潘衍壽顧問工程師事務所,是當年首間能夠承包香港政府大型基建工程的華人工程事務所。

麵粉廠完成後,事務所承接了多間大型紗廠及工廠設計,主要集中在荃灣及葵涌一帶。設計工業類建築時,潘衍壽為應對嚴苛的建造時間及成本限制,運用創意及專業知識,在項目中結合了「滑動板模」及自創的預製預應力構建模式(Prestressed precast)技術,把外牆、柱樑設定為工廠預製的組件,製成後運往地盤進行裝嵌;而預應力技術則滿足了工廠大跨度無柱空間的實際需求。因此,八層高的東海工業大廈只花了 12 個月的建造時間。*Far East Builder* 1971 年 1 月號曾以大篇幅報導香港首棟採用此技術的聯業紡織紗廠(項目由上海商人李震之委託,為當年全港最大型的混合式高層紗廠,位於荃灣市中心沙咀道關門口街附近,現已拆卸),其外觀設計與東海工業大廈及運通製衣大廈相似,相信是東海的早期原型。此大膽創新的技術其後更獲得註冊專利。

香港第一棟應用預製預應力構建模式技術的建築:聯業紡織紗廠
運通製衣大廈的設計手稿
潘衍壽首創的預製預應力構建模式技術

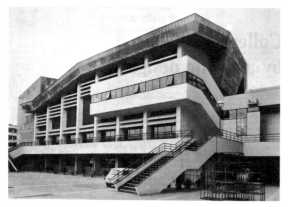

4

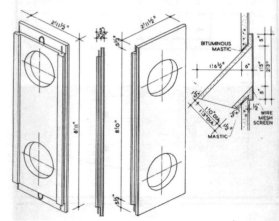

5

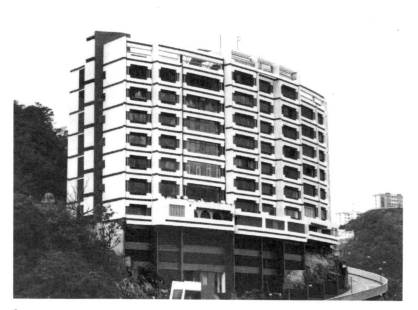

6

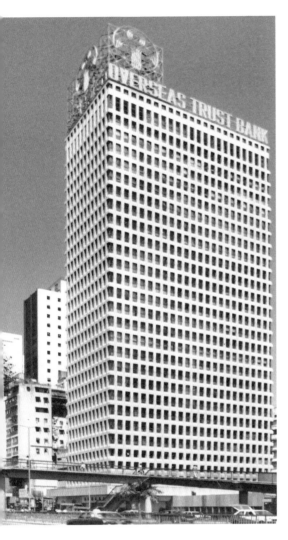

作為結構工程顧問，潘衍壽經常與馬海建築師樓（Spencer Robinson）的英國建築師 Christopher Haffner（1989 至 1990 年香港建築師學會會長）合作，擔任結構顧問，參與項目包括民生書院、紅十字會甘迺迪中心及畢架山小學等。這些建築設計，均可以理解為現代建築混合粗獷風格的例子。

潘衍壽主理的建築作品，有以創新結構技術設計的多棟高層辦公建築，如全無柱空間的旺角上海商業銀行大廈（1974 年）及灣仔海外信託銀行大廈（1978 年）。由於潘衍壽及邵逸夫均來自上海，當年受邵氏直接委託，設計片場內多棟建築，包括三及四號宿舍、甘洺設計的行政樓加建，以及與潘祖堯共同設計的警衛屋、製片部和邵氏大屋。潘衍壽聘請潘祖堯達四年之久（1968 至 1972 年），二人均曾往英國倫敦深造，在建築設計風格上，可見到互相影響的足跡。東海工業大廈、天主教慈幼會伍少梅工業學校、邵氏宿舍及製片部的預製石粒飾面混凝土牆板（Precast concrete panel with exposed aggregates）是潘衍壽常用的立面物料，與英國倫敦南岸中心（Southbank Centre）類似。而潘祖堯的神託會培敦中學、天主教母佑會蕭明中學及邵氏片場警衛屋則多數運用簡約的現澆脫模清水混凝土（In-situ off-form fair-faced concrete）。

1960 年代末至 1970 年代初，潘衍壽事務所逐漸擴充，擁有多達 70 個華人及外國員工，專業顧問範圍多元化，模式與英國 Arup 結構事務所（其早年的營運理念為 total design）類似，包括建築、結構及土木工程、岩土工程、交通工程及機電等多個專業顧問部門，在倫敦及曼谷均設有分公司。潘衍壽更曾與英國 John S. Bonnington Partnership（其作品倫敦的 Salters' Hall 及科威特 Kuwait Consult Engineering Office 均屬粗獷風格）建立戰略合作關係，藉此提升建築設計水平。潘衍壽事務所至今仍然活躍於結構、土木工程界，由女兒 Irene Pun 承傳其父的使命。

與英國建築師夏扶禮合作的民生書院
邵氏片場製片部的預製石粒飾面混凝土牆板圖紙
以預製組件設計的山頂白加道 23 號
全無柱空間的灣仔海外信託銀行大廈

林杉　Samn Lim

1960 年代作品→

油麻地賽馬會分科診所

蘇屋邨

尖沙咀海員俱樂部

1970 年代作品→

聖公會青年退修營

德愛中學

摩利臣山游泳池

山光道馬房

海洋公園

中環樂成行

電燈公司炮台山道員工宿舍

1980 年代作品→

港大何世光夫人體育中心

港大沙灣職員宿舍衡益村

港大沙灣體育設施

港大陳蕉琴樓、物業處大樓、動物樓

● 1930 － 2017

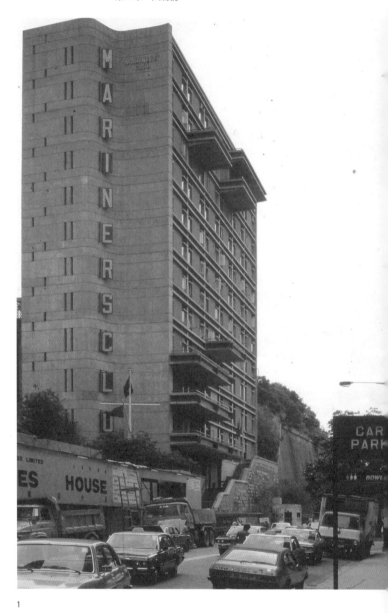

1

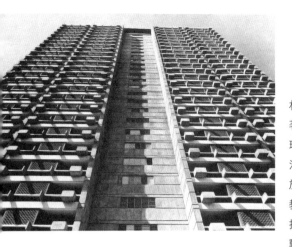

尖沙咀海員俱樂部

香港最高的粗獷主義建築，電燈公司炮台山道員工宿舍。

中環樂成行的手稿

林杉 1930 年出生於瑞士。父親祖籍福建，台灣出生，是著名藝術家林克恭（台灣五大家族林本源後代）。母親為瑞士人。林克恭在林杉出生不久後便舉家遷回內地家鄉鼓浪嶼。其後又因為逃避戰亂，繼而南下香港定居。林杉礙於混血兒的身份，年少時只留在家中學習。直至接受正統教育已是中五的年紀，後由母親打工賺錢養大。1951 年拔萃男書院畢業後，考入香港大學建築系，與建築師李景勳（李景勳、雷煥庭建築師事務所創辦人）為同班同學；王澤生及伍振民則為大一年級的師兄。林杉是 1956 年第二屆建築系畢業生，學系教授 Raymond Gordon Brown 擔當其導師。一級榮譽畢業的他，曾經贏得校內的建築比賽冠軍，獲利希慎獎金贊助，是富設計天份的高材生。畢業後，兩間大型事務所，利安（Leigh and Orange）及甘洛建築師事務所均向林杉招手，可算是當年建築界明日之星。最終他選擇利安，於 1956 年開始專業生涯。工作上林杉也是一帆風順，甚得事務所合伙人 John Howard 賞識。在 John 的支持下，林杉得到英聯邦獎學金遠赴英國利物浦深造城市規劃設計。1964 年回港後即晉升成為合伙人，直到 1984 年退休移居美國為止。

據曾與林杉共事的同事所描述，他的設計具有很高的辨識度，語言非常統一，沒有因應潮流而隨波逐流，是名副其實的「design architect」，一生醉心於「畫則」，較少參與公職。從聖公會青年退修營、跑馬地馬場，到中環樂成行及尖沙咀海員俱樂部，都能夠清楚見到林杉簽名式設計：以橫直線條的粗幼變化交織出空間與造型。這手法令建築比例突出，為當時密度漸高的城市風景增添現代雅致的氣質。由於當時利安已是成立超過 80 年的大型建築師洋行，林杉負責的項目均屬具挑戰性的委託。其中一例是已拆卸的跑馬地山光道馬房，人馬共住，更設有當時世界唯一的練馬屋頂，馬匹通過坡道，可以從地面一直走到屋頂。 *Asian Architect & Builder* 1972 年 3 月號的〈High Living for Horses〉文章中形容設計極有 Le Corbusier 的影子，連曼徹斯特報章 *Sporting Chronicle* 也有介紹文章。另外，現

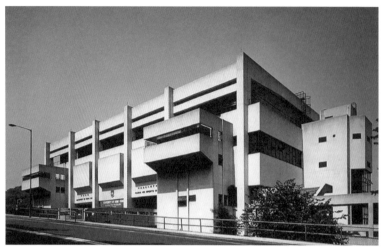

4

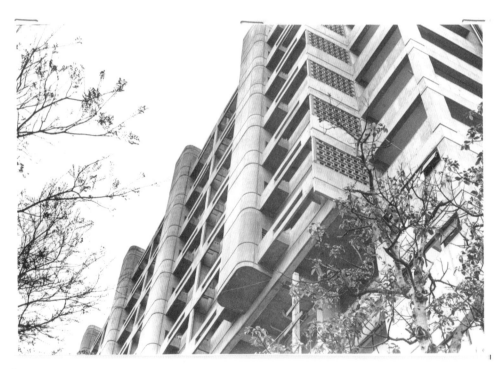

5

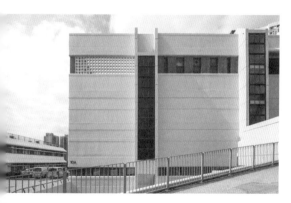

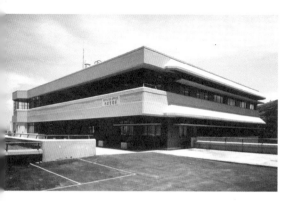

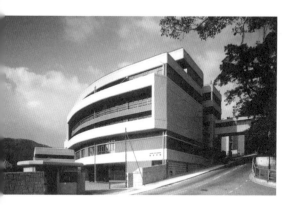

2023 年初被拆卸的何世光夫人體育中心
人馬共住的跑馬地山光道馬房
港大動物樓
港大物業處大樓
港大陳蕉琴樓

存的摩利臣山游泳池更是香港第一個全天候恆溫室內游泳池。依山而建的海洋公園（原設計是以教育作為營運方針的，而非後期的主題公園模式；*Asian Architect & Builder* 1975 年 12 月號，曾介紹園內建築均以清水混凝土及石材完成）是林杉一生中最自豪的設計。據其妻子 Brenda Lim 形容，林杉為設計海洋公園經常工作至通宵達旦。司徒惠在中大包辦了幾個書院的建築設計，而林杉在港大也留低了不少作品，主要集中在薄扶林一帶，全部都是戰後現代建築風格，除了已拆卸的何世光夫人體育中心，還包括現存的沙灣職員宿舍衡益村、沙灣體育設施、沙宣道上的陳蕉琴樓、物業處大樓、動物樓等，均為林杉上乘的建築設計。

28 年建築生涯中，林杉一共設計大約 25 個項目，多數是建成的案例。他的建築實踐非常豐富，有學校、醫院、公共屋邨、大學設施、體育場地、辦公大樓及教堂等。當中有不少項目均以混凝土作為建築外觀，體現出粗獷主義的神髓。可惜由於社會發展迅速，作品多被拆卸重建，或被大幅度加建或改建，例如已拆卸電燈公司北角炮台山道員工宿舍，更是研究案例中香港最高的粗獷主義建築，令人聯想起英國 Barbican Estate。現時仍然倖存兼沒被改建的粗獷建築例子，相信只剩下唯一案例：隱藏在獅子山腰的聖公會青年退修營。

王澤生 Jackson Chack Sang Wong

1960 年代作品→
聖若瑟小學
北角協同中學
新界喇沙中學
王澤生宅邸

1970 年代作品→
陳瑞祺（喇沙）書院
喇沙小學
張振興伉儷書院
梁式芝書院
山頂港安醫院
賽西湖大廈

1980 年代作品→
沙田第一城
黃埔花園
九龍香格里拉酒店

1990 年代作品→
恒生銀行香港總行大廈
太古廣場

● 1930 – 1994

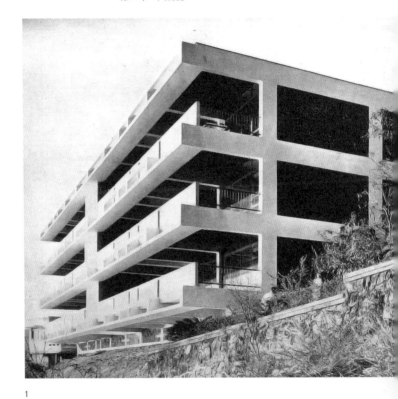

1

2

1955 年香港大學建築系畢業生之中，王澤生可算是最成功的建築師。畢業兩年後便與同屆同學伍振民創辦王伍建築工程師事務所。公司其後經歷兩次變動，1964 年改為王伍歐陽建築工程師事務所，1972 年易名為王歐陽建築工程師事務所。「王歐陽」現今是一家擁有超過 200 人的大型事務所，在香港、內地及東南亞均有建築項目。

1950 至 1970 年代是「王澤生事務所」打穩基礎的階段，同時也是甚具個人風格及實驗性的時期。最早登上建築雜誌 *Hong Kong and Far East Builder* 的項目為 1959 年淺水灣赫蘭道 Headland Road Apartments，三層高的摩登住宅建築，在立面上已見到外露的結構柱樑設計，露台設計有很大尺度的懸挑。1960 年藍塘道 Valley Villa Apartments 設計又再進一步呈現出粗獷主義的意識，當時雜誌形容「The structural frame of the building is fully expressed in the exterior. This frame is in black washed granolithic（花崗岩）finish」。1961 年飛鵝山的私人別墅項目「The Box」，結構與建築元素有再進一步互相脫離的傾向。以上三個早期項目，與王氏之後的粗獷建築有一脈相承的關聯，明顯的例子如 1968 年以現澆脫模清水混凝土（In-situ off-form fair-faced concrete）為主要結構完成面的聖若瑟小學。

1966 年王澤生設計自己在春坎角道的宅邸，是他第一次大面積應用清水混凝土的實驗，完成水平甚高。宅邸的成功增加了王氏運用清水混凝土的信心，因此聖若瑟小學（1968 年）、北角協同中學（1969 年）、陳瑞祺（喇沙）書院（1970 年）、喇沙小學（1972 年）及港安醫院（1971年）均以不同的混凝土形式塑造原始的建築外觀，一些項目更混合了樸素的紅磚，與 1950 年代英國建築師 Alison 和 Peter Smithson 提倡以「as found」物料塑造的粗獷主義風格吻合。

淺水灣赫蘭道 Headland Road Apartments 在立面上已見到外露的結構柱樑設計
港安醫院以不同的混凝土形式塑造建築外觀

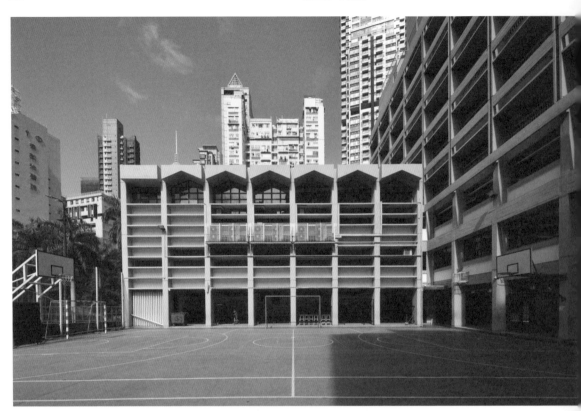

3

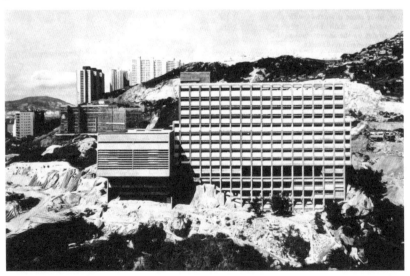

4

王澤生為本地受訓的建築師，如要探索粗獷主義對他的
影響，一個重要的線索或可追溯到港大第一任建築系主
任 Raymond Gordon Brown 教授。在 1950 年來港前，他
曾擔任英國倫敦建築聯盟學院（Architectural Association
School of Architecture）院長（1944 至 1948 年），而粗獷
主義正是英國戰後逐漸興起的思潮。在港期間，他亦設
計了華仁書院——一棟以紅磚建成、混凝土結構外露的建
築，與粗獷主義主張的元素類似。

1970 年代初期，王澤生當上香港建築師學會會長，事務
所已漸具規模，加上正值四大本土地產商崛起，王氏因而
承接多個高密度屋苑項目，如賽西湖大廈、沙田第一城及
黃埔花園等。另外，事務所也開始涉足大型商業項目，
如太古廣場、九龍香格里拉酒店及恒生銀行香港總行大
廈等。1980 年代，事務所曾與美國粗獷主義建築師 Paul
Rudolph 共同設計辦公雙子塔——奔達中心（即現時的力
寶中心）。由於這些項目龐大複雜，設計語言已不再是實
驗味道較重的粗獷主義。「王歐陽」也因而一步步蛻變成
現今以企業模式運作的商業事務所。

1990 年王澤生重返港大，為母校增建大學圖書館新翼。
新翼設計體量形態拾級而上，懸浮在山坡上，四邊轉角處
的結構樑往外懸挑，彷彿是建築師特意藉此機會，將年輕
時愛用的粗獷主義重新加上自我的演繹。千禧年後的百周
年校園，也是由「王歐陽」負責，但設計者已由事務所的
繼承者林和起主理。

聖若瑟小學
北角協同中學

劉榮廣　Dennis Wing Kwong Lau

1970 年代作品→
中大眾志堂學生活動中心
聖公會莫壽增會督中學
大潭映月閣

1980 年代作品→
聖公會聖馬可堂
救世軍總部
吉田大廈聖雅各福群會大樓
美達中心
滙利工業中心
紅磡灣中心
市政局香港仔街市大廈荃灣靈灰閣
會議展覽中心一期

1990 年代作品→
中環廣場
中環中心
灣仔政府裁判司署綜合大樓

● 1941 −

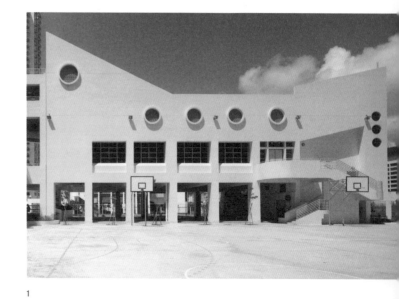

1

2

1 東華三院邱金元職業先修學校
2 救世軍總部
3 眾志堂學生活動中心的圖紙
4 大埔聖公會莫壽增會督中學的手稿

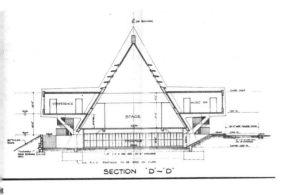

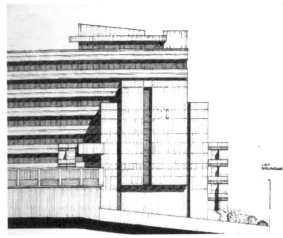

4

戰亂中出生的劉榮廣，中學就讀於聖若瑟書院，17 歲開
始對建築產生濃厚的興趣。1965 年考入香港大學建築系。
1970 年畢業後加入王伍歐陽建築工程師事務所，兩年後
跟隨伍振民成立新公司，之後更成為合伙人。1993 年成
為香港建築師學會會長。經歷 50 年的建築實踐，劉榮廣
伍振民建築師事務所已是本地最大型的「則樓」，由當初
只有兩名建築師發展至現今過百人的企業。

劉榮廣在一個 2011 年的訪問中闡述過對建築的看法，他
認為在建築中，「'People are the centre. Keeping users of a
building happy is the imperative,'Lau says. He doesn't like to
stick to a fixed architectural style as that will hinder progress
and, after all, he believes it is wrong to'build a monument for
the architect himself'」。觀察其完成的作品，可以見到劉
榮廣的建築設計每 10 年均有轉變。1972 年，年輕的劉榮
廣已擔任香港中文大學崇基學院眾志堂學生活動中心的項
目建築師。1976 年大埔聖公會莫壽增會督中學更是第一
棟獲得香港建築師學會會長銀牌獎的粗獷主義建築。1980
年的何文田聖公會聖馬可堂雖然以純白簡約的現代建築風
格設計，門口卻仍然找到以不施脂粉的木紋板狀混凝土
（Wood textured board formed concrete）鐘塔，像藝術雕
塑般屹立在街上，與對面司徒惠以粗獷風格設計的旅港開
平商會中學形成有趣的對話。

今年 82 歲的劉榮廣提及粗獷主義當年在建築師間統稱為
「粗豪」的設計，特色在於把結構外露，成為建築外觀的
視覺元素。物料運用上，劉氏指出本地流行運用不加修
飾的混凝土主要是受到日本現代建築設計影響，尤其是
1964 年東京夏季奧林匹克運動會及 1970 年大阪世界博覽
會的建築作品。他也提及，混凝土屬中價物料，比油漆批
盪貴，卻比玻璃馬賽克（Glass mosaic）便宜，而且是一
種當時被推廣為免維修（Maintenance free）的物料，因
此不少的政府公共建築項目均會應用混凝土作為「如實」
完成面。

踏入 1980 年代，劉氏已從純粹抽象的混凝土建築演化為
色彩鮮艷多變的後現代、高科技風格，與世界潮流同步。
由於項目規模漸大，建築形態亦更為誇張大膽，例如救世
軍總部（1985 年）、吉田大廈（1986 年）及聖雅各福群
會大樓（1987 年）。這段期間，劉榮廣的作品持續獲得
業界的認可，紅磡灣中心、市政局香港仔街市大廈及荃灣
靈灰閣均先後贏得學會獎項。承接 1980 年代尾會議展覽
中心一期綜合商業發展項目的成功，1990 年代伊始他開
始涉足地段優越的發展項目，包括灣仔政府裁判司署綜合
大樓、中環廣場、中環中心，成為專門設計摩天大廈的「港
產」建築師。事隔多年，劉榮廣提及最新的作品──西九
文化區藝術公園自由空間，是他再次重新探索清水混凝土
建築在港應用的可能性。

何弢 Tao, Ho

1970 年代作品→
藝術中心

1980 年代作品→
寶雲道 6A 住宅
聖士提反書院科藝樓和鄧肇堅堂
布力徑住宅
香港國際學校
港鐵荃灣車廠及荃灣站

1990 年代作品→
浸大溫仁才大樓
中大何善衡工程大樓
北京中國建設銀行總行
上海新金橋大廈

2000 年代作品→
五旬節聖潔會永光堂

● 1936 – 2019

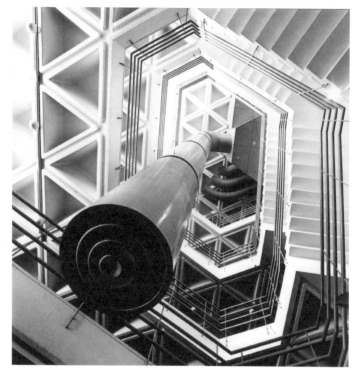

1

2

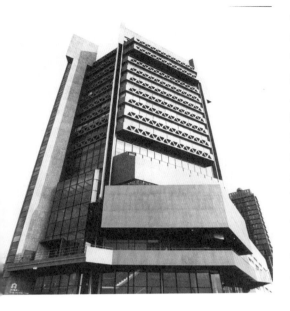

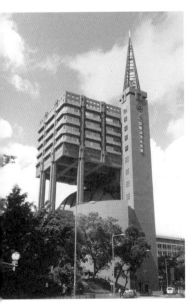

多才多藝的何弢除了建築設計外，一生還涉獵室內設計、平面設計、公共藝術、繪畫及雕塑等創意及藝術領域。何弢 1936 年出生於上海，於 1960 年代修讀過美術史、音樂及神學，1964 年於哈佛大學（Harvard University）建築系取得碩士學位，與日本建築師谷口吉生（紐約 MoMA 新館設計師）為同班同學。他求學期間受教於多位建築大師，包括現代派建築之父及包浩斯學校創辦人 Walter Gropius、建築歷史學家 Sigfried Giedion、日本現代建築大師槙文彥，以及現代派建築大師 Le Corbusier 的門生、西班牙建築師 Josep Sert（其作品波士頓大學法律與教學大樓和法國教堂 Carmel de la Paix 均屬粗獷風格）。

何弢 1968 年在香港成立事務所，一直營運至千禧年。逾 40 年的建築實踐之旅，作品屢受行內認可，獲獎無數，包括兩次最高榮譽的香港建築師學會銀牌獎（獲獎作品為香港藝術中心及寶雲道 6A 住宅）及六次學會優異獎（聖士提反書院科藝樓和鄧肇堅堂、布力徑住宅、香港國際學校、香港浸會大學溫仁才大樓、香港中文大學何善衡工程學大樓及五旬節聖潔會永光堂），算是當年獲獎最多的建築師。這些項目在設計上均有不同的幾何造型，物料用色也不盡相同，可以見到何弢視每個項目為獨一無二的建築探索，沒有受限於特定的風格。但由於以上的項目造型突出，最終都成為令人印象深刻的「地標」。

除永久性的作品外，何弢亦曾設計臨時性展亭：1970 年工展會政府展亭及 1986 年溫哥華世界博覽會香港館。兩者都較其建築作品突出，例如以竹柵包裹建築及鋼索懸吊半空圓盤的手法，均甚具實驗性和玩味。另外，他於 1990 年代已涉足建築保育領域，先後完成了李節街及西港城的復修再利用工作，是本地提倡保育的先鋒。此外，何弢以藝術家的身份，設計過赤鱲角機場的公共藝術品、海洋公園熊貓館雕塑、水晶玻璃工藝品製造商施華洛世奇（Swarovski）的水晶擺設等。他的雕塑和畫作曾在北京、巴黎、丹麥、瑞士等地展出。如要數到何弢在建築設計以外的代表作，相信一定是由他親自操刀的香港特別行政區區徽、區旗。何弢 1997 年當選香港建築師學會會長，其後著有《何弢築夢》一書。1997 年起更曾在香港電台與劉天賜、陶傑等人主持清談節目，是一名絕不故步自封的建築師。

藝術中心內部具實驗性和玩味的排風管
以竹柵包裹的溫哥華世界博覽會香港館
獲香港建築師學會銀牌獎的藝術中心
五旬節聖潔會永光堂

潘演強　Peter Yin Keung Pun

1960 年代作品→

通菜街 193-195 號

皇后大道中 171 號

獅子石道 15 號

彌敦道 430-436 號

1970 年代作品→

聖歐爾發堂

西貢崇真天主教學校

藍田聖保祿中學

余振強紀念中學

雲咸街 57 號

1980 年代作品→

恆隆銀行西區分行大廈

1

¼-INCH DETAIL DRAWINGS OF THE RIDGE FRAME OF THE AUDITORIUM

2

● 1927 –

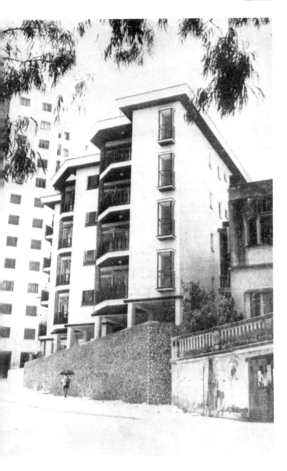

出生於香港，潘演強為潘友雄（1919 年首批香港大學工程系的畢業生）之子，與潘衍壽是「衍」字輩的親屬（因家族原因，該分支以「演」代「衍」），二人同為結構工程師。因戰亂關係，潘演強前往澳門培正中學完成學業，再輾轉抵達廣州嶺南大學修讀土木工程學士學位。畢業論文題目為「新型中學的設計及規劃」（The Planning and Design of the New Middle School Compound），與同學系的姚保照共同撰寫，內容關於無柱大空間禮堂的結構，「中西合璧」的設計與聖歐爾發堂相似。1949 年大學畢業後獲取了英國、美國及加拿大大學的進修機會，最後選擇遠赴英國倫敦大學（University of London）深造兩年。完成課程後留英工作共三年，期間成為當地註冊結構工程師。值得留意的是，潘氏留學的時間，剛剛與英國粗獷主義興起的年份重疊。1955 年回港，他曾先後在姚保照父親的姚德霖建築師／工程師事務所及徐敬直的興業建築師事務所工作。

1958 年在中環顯利大廈開設自己的事務所。據潘演強憶述，創業早期主要承接荃灣工業區一帶的大型紗廠，同時兼任工程師及建築師，與潘衍壽事務所的業務發展類似。其後則主要設計學校建築，有記錄的大約 10 多棟，大部分集中在九龍區，也散見於新界及離島，當中有不少是由天主教承辦的新建校舍。潘演強並沒有設計太多宗教建築，據說聖歐爾發堂原先規劃為學校禮堂，其後才變更為教堂，因此教堂旁邊的建築設計與學校課堂類似（後改用為教會活動室）。1970 年代，潘演強曾擔任東華三院董事局總理及嶺南大學同學會主席，之後又設立了潘演強獎學金，以不同的方式貢獻社會。時至 1983 年，他將事務所售予叔叔接手，兩年後舉家移民澳洲。潘氏的長女其後亦當上結構工程師，傳承了父親的專業。潘演強近年長居於港島南區。

與同學系的姚保照共同撰寫畢業論文裡的結構圖
無柱大空間禮堂的結構
1967 年潘演強擔當結構顧問的大坑道住宅

甘洺　Eric Byron Cumine

1950 年代作品→
廣華醫院
北角邨

1960 年代作品→
信義會真理堂
蘇屋邨
邵氏片場行政大樓
陳樹渠紀念中學
馬哥孛羅香港酒店
文華新村

1970 年代作品→
怡苑
怡東酒店
富麗華酒店
澳門葡京酒店
浸大大學會堂
港大鈕魯詩樓
希慎道壹號
深水灣鄉村俱樂部

1980 年代作品→
清麗苑
海港城

● 1905 – 2002

1

3

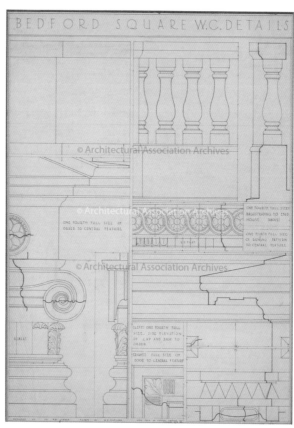

2

1 1936 年著名的張愛玲故居靜安常德公寓就是甘洺筆下的裝
　飾藝術風格作品
2 1923 年甘洺在英留學時的測繪功課
3 陳樹渠紀念中學是研究中發現最早運用清水混凝土作為外
　露結構完成面的建築
4 海港城海洋中心的的手稿

甘洺是研究範圍中最早出生的建築師，專業生涯也是充
滿傳奇色彩。1922 至 1927 年在英國倫敦建築聯盟學院
（Architectural Association School of Architecture）修讀建築，
正值現代建築思潮開始醞釀成形的年代。從學院的學生檔
案中，了解到甘洺當年仍要學習古典建築。新舊交替的學
術環境或許是甘洺風格多變的源頭，他的作品時而展現務
實理性的摩登現代，時而充滿富有感性元素的裝飾藝術。
回國後在父親 Henry Monsel Cumine 的上海克明洋行執業，
以設計高尚住宅聞名，1936 年著名的張愛玲故居靜安常德
公寓就是甘洺筆下的裝飾藝術風格作品。甘洺於 1948 年由
上海南下來港，同年開設事務所至 1990 年代初退休。接近
半世紀的建築實踐，設計過百個項目，甘洺一生猶如一個
走在鋼索上，收放自如的完美表演者。

甘洺曾在上海聖約翰大學建築系任教，來港後亦經常聘請
該校學生，例如其左右手林威理、郭敦禮和王歐陽建築工
程師事務所創辦人歐陽昭。他也曾與台灣第一代著名建築
師沈祖海（同為上海聖約翰大學建築系學生）合作設計台
灣第一棟設有中央空調的辦公大樓——嘉新大樓。利安建
築師事務所 1960 年代合伙人林杉也曾在甘洺事務所實習。
他的事務所當時為本地最大規模的「則樓」，憑藉甘洺圓

滑的人際手腕及銳利的用人唯才原則，於 1950 年代已承接
各類一線大型發展項目，在戰後的大時代中如魚得水。

Hong Kong and Far East builder 1963 年 10 月號介紹的陳樹
渠紀念中學，是研究中發現最早有建築師運用清水混凝土
作為外露結構完成面，可視為香港粗獷主義的起點。負責
設計的正是 1950 年代中期在倫敦建築聯盟學院畢業，在
甘洺事務所工作的郭敦禮。有一點肯定的是郭敦禮的教育
背景與英國粗獷主義的崛起時間近乎重疊，估計他也曾接
觸相關的思潮。其後 1969 年的海港城馬哥孛羅香港酒店
和 1978 年的香港浸會大學大學會堂項目，雖然在物料上
並沒有探索「如實」的運用方式，但其結構設計表達具象
誇張亦可理解為受到粗獷主義的影響。在過百項目中，甘
洺筆下尚有其他不同風格的嘗試，例如 1955 年的廣華醫
院、1963 年的信義會真理堂、1970 年的澳門葡京酒店均
是別樹一幟的例子。

1981 年，甘洺曾出版書籍 *Hong Kong Ways & Byways a
Miscellany of Trivia*，細說香港有趣的瑣事。1990 年代退休
後，甘洺往英國定居，時至 2002 年逝世。

周啟謙　Kai Heem Chau

1960 年代作品→
中大崇基學院禮拜堂
中華基督教會基智中學
中華基督教會何福堂書院
大坑西邨
華人銀行大廈
華商會所
九龍麵粉廠

1970 年代作品→
中大牟路思怡圖書館

1

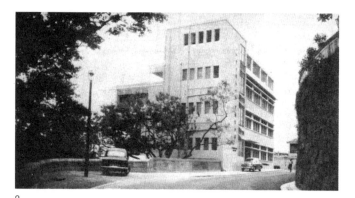

2

3

周啟謙首批學成歸來的建築實踐：崇基學院禮拜堂
父親周耀年設計的聖士提反女子中學
牟路思怡圖書館 1990 年代的加建圖紙

來自建築世家的周啟謙，1950 年代中期在香港大學土木工程系畢業後，便負笈英國杜倫大學（University of Durham）修讀建築，提倡粗獷主義的主要人物 Alison 和 Peter Smithson 及費雅倫均在此大學畢業。周氏在當地考獲註冊建築師牌照，亦曾在 Easton and Robertson 事務所（擔任九龍伊利沙伯醫院的設計顧問）工作。1959 年回港後隨即加入父親周耀年的周李建築師事務所。據了解，周李建築師事務所是第一代大型的本地華人「則樓」，戰前已甚具規模，辦公室設在中環雪廠街。「周李」設計過不少的學校建築，例如協恩小學、銅鑼灣保良局學校（現為保良局金銀業貿易場張凝文學校）、聖士提反女子中學、英華女學校等。另外，著名的聖公會聖馬利亞堂、深水埗公立醫局、香港大學大學道一號及葛量洪醫院等均出自其父親的手筆，風格多元化，包括中西混合、現代功能主義及裝飾藝術風格。

周啟謙加入事務所後，已接手香港中文大學崇基書院的多個擴建項目。當中 1962 年完工的書院禮拜堂是周啟謙首批學成歸來的建築實踐。除了傳承父業的學校項目外，周啟謙在 1960 年代末期承接的華商會所及華人銀行大廈項目，均與「周李」早期設計有所不同。例如華商會所八角形幾何窗戶及立面上的灰色麻石牆均隱約見到粗獷風格的出現。1972 年中大牟路思怡圖書館設計中，周氏運用范文照的崇基風格形成圖書館的基座，頂部兩層則以石錘修琢肋狀混凝土（Bush-hammered rib concrete）設計。雖然將不同的風格混合有點折衷，但完成效果卻並不突兀。

周李建築師事務所自 1960 年代經歷過多次更名，由「周李」改為周耀年周啟謙建築工程師事務所，1980 年代過渡至周啟謙建築師事務。1990 年代合併為周古梁建築工程師有限公司（其中一位合伙人梁幗平曾與美國粗獷主義建築師 Paul Rudolph 共事 11 年，其後一同興建力寶中心）至今。

白自覺　**Jon Alfred Prescott**

1960 年代作品→
海運大廈

1970 年代作品→
黃泥涌峽道木球會
澳門新口岸填海區城市規劃

1980 年代作品→
賽馬會沙田會所

1

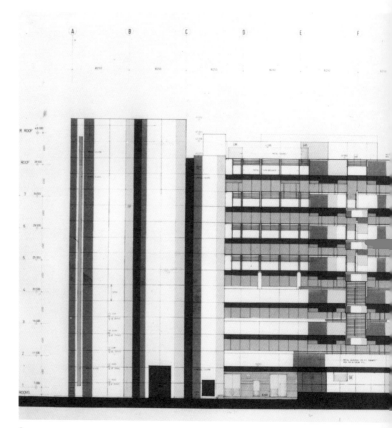

2

1 賽馬會沙田會所正立面
2 賽馬會沙田會所側立面

來自英國的白自覺，於著名的利物浦大學（University of Liverpool）修讀建築及土木工程，第三屆普立茲克建築獎得獎者 James Stirling 也是差不多在同期於這學校畢業。來港前，白自覺曾於倫敦綜合工藝學院（Regent Street Polytechnic）擔任建築系講師，並在政府 Ministry of Housing 的研究部門擔任建築師。1958 年受邀來港，於香港大學建築系任教至 1962 年，期間從事建築設計，在 Spence Robinson Prescott and Thornburrow 事務所擔任顧問。1963 年負責當時亞洲最大型綜合性商場、由九龍倉碼頭重建的海運大廈的建築及都市規劃設計，白自覺為此曾到美加取經。1970 年代末，他亦曾為澳門新口岸填海區提供城市規劃建議。

1972 年，白自覺和英國建築師 Trevor Stutely 成立 Prescott Stutely Design Group，曾設計香港木球會、賽馬會沙田會所及鄉村俱樂部加建項目等等。同年成為香港建築師學會會長。據 David Russell 所說，白自覺也是 1977 年 Hong Kong Heritage Society 創會成員之一。除建築專業外，白自覺在港期間致力推動藝術發展，包括參與創辦香港藝術節，並在 1970 年代任港大校外課程部藝術課程主任，廣邀呂壽琨、王無邪、郭樵亮等本地藝術家授課。白自覺約於 1985 年退休，時至今日仍有三家事務所與白自覺有關，包括香港 Wilkinson & Cilley、澳門 A 建築設計及內地泛亞國際。

鄭觀萱 Arthur Koon Hing Cheang

1960 年代作品→
鄧肇堅醫院

1970 年代作品→
中大樂群館梁雄姬樓師生活動中心

● 1916 - ?

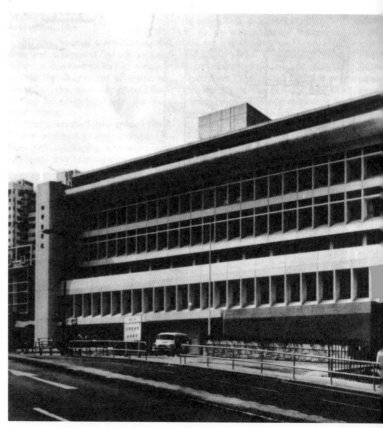

1

2

在研究由興業建築師事務所（由徐敬直創辦）負責的香港中文大學樂群館梁雄姬樓師生活動中心時，發現 *Asian Architect & Builder* 雜誌特意標名負責建築師為鄭觀萱，再比對當年的圖則亦是由鄭氏本人簽署。由此可理解活動中心的主要設計者為鄭觀萱而非徐氏。另一個鄭觀萱設計的項目為 1969 年鄧肇堅醫院，亦是在興業建築師事務所內完成。

鄭觀萱為上海人，1938 至 1940 年赴英國倫敦建築聯盟學院（Architectural Association School of Architecture）修讀建築系，1940 年畢業後便前往美國哈佛大學（Harvard University）建築研究所深造建築與城市規劃，是當年罕有地擁有英美雙重教育背景的華人建築師。同年在哈佛深造的還包括了包浩斯風格代表人物 Walter Gropius、美國粗獷主義建築師 Paul Rudolph 及貝聿銘。1947 年回到上海聖約翰大學建築系任教，與甘洺任教該校的時期相同。該段時間鄭氏曾與王大閎（台灣現代建築之父）、陳佔祥、黃作燊、陸謙受共同成立充滿傳奇色彩的五聯建築師事務所，在上海只曾設計上海漁管處碼頭及冷凍庫一個項目。因為政局動盪關係，1949 年陸謙受、王大閎與鄭觀萱南下香港繼續五聯的業務，直至 1952 年王大閎離港往台灣定居為止。1956 年，鄭觀萱與本港 26 位建築師聯袂成立一個名為「Hong Kong Society of Architects」協會，即是香港建築師學會的前身。

檔案文件對鄭氏的設計及個人背景描述不多，只能從中大新亞書院的活動中心及鄧肇堅醫院項目中折射觀察他的設計傾向。兩個建築體量處理偏向巨大，立面上亦有較深而且厚重的混凝土遮陽構件，令建築外觀有一種隆重儀式感。這些設計語言令人聯想到美國建築大師 Louis Kahn 提倡關於「New Monumentality」（新紀念性）——龐大、雄偉而又可以永垂不朽的建築概念元素。M+ 博物館中，現收藏了一個鄭觀萱與王大閎 1947 年共同設計的作品——小住宅，風格明顯受現代主義建築大師 Ludwig Mies van der Rohe 影響。

1 1938 年赴英國倫敦建築聯盟學院修讀建築
2 鄧肇堅醫院

專家說

CH

3

→

● OLIVER ELSER

● DAVID RUSSELL

● 黎雋維

演變中的風格——粗獷主義

● Oliver Else

關於 Oliver Elser

德國建築博物館（Deutsches Architekturmuseum）策展人。他的重點研究主要圍繞後現代主義、20 世紀的建築模式以
粗獷主義。近年開始關注與社會抗議運動相關的建築議題。2016 年擔任威尼斯建築雙年展德國館策展人。

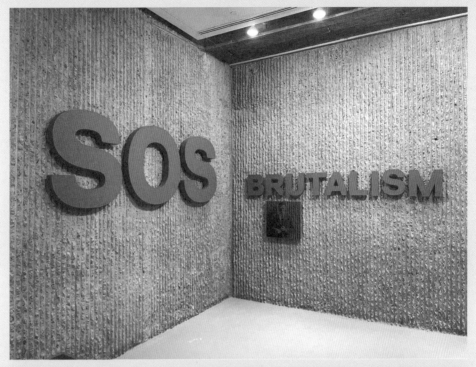

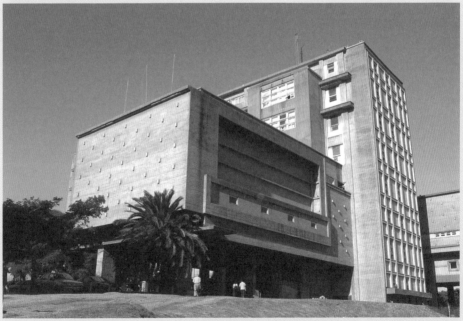

SOS Brutalism 是一個由 Oliver 創辦，專門研究粗獷建築的國際平台。

烏拉圭 Facultad de Ingeniería

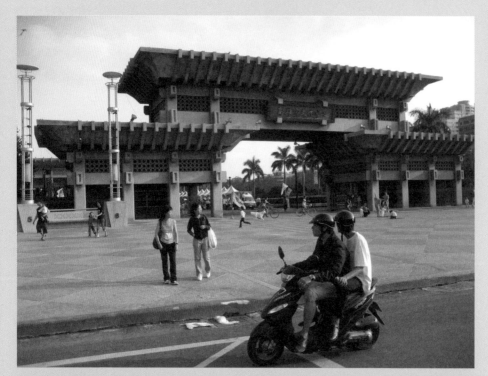

▲ 王昭藩設計的 1981 年台灣高雄市文化中心
▼ 耶魯大學 SOS Brutalism 展覽

粗獷主義一語源於英國，是 1950 年代當地建築師回應現代主義的一個論述。幾乎同一時間，大量與英國粗獷主義理念相近的建築設計在世界各地湧現，更發現有二戰前的案例。粗獷建築似乎有很強烈的時代精神（Zeitgeist），代表了各國利用原始的混凝土建築，滲進地域特色，重新塑造二戰後的社會形態。這個現象更傳至偏遠的地區，如烏拉圭的蒙得維的亞或德國西部的烏爾姆鎮等等，也能找到粗獷建築的蹤影。

至於為何粗獷主義與混凝土幾乎畫上等號，則可追溯到 Le Corbusier 的馬賽公寓（Unité d'Habitation）。在這項目中，Le Corbusier 首次應用了沒有塗漆、赤裸的混凝土外牆。他形容這種嶄新的混凝土處理手法為「beton brut」。「Brut」的法文，有乾涸、原始及粗糙的意思，與英文「brutalism」雖有不同意思，卻成為粗獷主義中約定俗成的特色。1955 年，英國建築評論家 Reyner Banham 更解讀粗獷主義為一種含糊曖昧的意識形態：「...what characterizes the New Brutalism...is precisely its brutality... its bloody-mindedness」。

世上的粗獷主義，因應地域演變出不同的「版本」，香港亦有不少值得欣賞的例子。究竟香港的粗獷建築只是更多的國際化案例，或是擴闊了理解粗獷主義的角度？在 SOS Brutalism 全球資料庫中，通過跨地域的形態、類型和理念比對，我認為香港的案例增添了獨特的解讀。通過 Far East Architects & Builder 等建築雜誌，我開始接觸香港粗獷主義。自 1960 年代以來，香港出現大量的案例。1970 年代粗獷風格的本地學校更有一種廣泛性。年月過去，這些學校都被塗上各種鮮艷的顏色，無一例外。從這個起點，我透過 Design Trust 和 M+ 博物館的支持〔在此感謝 M+ 博物館的設計及建築策展人王蕾（Shirley Surya）、前設計及建築策展助理張知行（Noel Cheung）和 Design Trust 聯合創辦人姚嘉珊（Marisa Yiu）〕，在 2019 年短暫留港，在地查訪香港的粗獷建築。在有限的時間內，我的研究著力在大學建築、荃灣華人永遠墳場及賽馬會沙田

會所；另一方面，建築師、策展人 Bob Pang 則繼續帶領研究團隊從遺忘的迷霧中深入發掘出更多不同的粗獷建築，並結集成此書。

從香港的粗獷建築，我試圖為讀者帶出一些文化的差異和共性。以具代表性的香港中文大學校園為例，司徒惠通過建築的多樣性和巧妙的安排，創造一個避免單調、和諧而統一的整體校園格局，並不如一般在 SOS Brutalism 全球資料庫中找到的誇張「混凝土巨獸」。如將中大與同期其他大學比較，還有其他一些值得討論的地方。當時的美國或德國大學，因為預製構件的流行應用而大幅度埋沒了建築師的個人風格。德國的波鴻魯爾大學校園（Ruhr-Universität Bochum），在一個由地下停車場組成的巨大基座上，設有 13 座完全相同的粗獷建築。明顯地，這些規劃建基於科學而非藝術基礎，令建築變得更具成本效益，但這種欠缺個性的設計卻長久地不受用家歡迎。與波鴻魯爾大學校園同期建造，司徒惠的中大藍圖計劃則有豐富多變的設計，每棟建築都具有強烈個性，最終成為了頗受歡迎的中大特色。

有說粗獷主義是現代主義最後的一個分支派別，但也有一些滲入後現代主義關於歷史建築符號學的例子。由王昭藩設計的 1981 年台灣高雄市文化中心在粗獷主義混合了傳統的中式建築特徵，可視為後現代思潮對歷史的渴望，是我個人認為最具代表性的台灣粗獷建築。2020 年由忠泰美術館（Jut Art Museum）舉辦的台北「SOS 拯救混凝土之獸！粗獷主義建築展」聯合策展人王俊雄曾形容高雄市文化中心「是為響應民族主義觀念而設計的戰後台灣粗獷建築，通過現代主義將中國建築的傳統語言抽象化」。顯然，當時的台灣建築師非常有意識地探索自身傳統。在西方，粗獷主義常被描述為福利國家的產物，實質上與政治息息相關。政治連繫著各式各樣的民族主義，粗獷建築也不例外地在它身處的年代和話語環境中被引申出各類風格迥異的演繹，香港也絕不例外。

仍在信奉粗獷主義的建築師敘述

● David Russe

關於 David Russell

2023 年初，幾經波折終於能夠與 David Russell 取得聯絡，他可說是一位連繫英國、香港及粗獷主義的重要人物。

David Russell 1935 年生於倫敦，1959 年畢業於倫敦綜合工藝學院（Regent Street Polytechnic，現為西敏大學）建築系與實驗建築團體 Archigram 的 Mike Webb 是同班同學。1962 至 1965 年於粗獷主義建築大師 Denys Lasdun 事務所工作，1966 至 1971 年移往泰國，在曼谷與瑞士建築師 Roland Vogel 合作多個項目。1971 年遷往香港，直至 1990 年回歸英國。在港期間，David Russell 曾在香港大學建築系任教設計、亞洲建築歷史及結構理論，為大學接待過 Peter Smithson 及 Denys Lasdun 的學術訪問。1977 年，他與白自覺等人成立 Hong Kong Heritage Society，是為香港史上首個推動建築保育的機構，曾發起保育舊尖沙咀火車站、美利樓及香港會所等。

在建築實踐上，1976 至 1986 年間，David Russell 與潘祖堯合組事務所「羅素／潘建築師集團」，曾設計的項目包括獲得 1986 年香港建築師學會年獎優異獎的大埔達利來公司紙幣印刷廠、粉嶺古洞可愛忠實之家等。他和潘祖堯二人曾經聯合 Denys Lasdun 參與 1983 年九龍塘第二理工學院（香港城市理工學院，現為香港城市大學）建築設計比賽。設計可以見到英國國家劇院（London National Theatre）及 Charles Clore House 兩棟經典英國粗獷建築的影子，可惜只獲第二名。他個人獨立營運的事務所曾為牛奶公司設計多個項目，全屬粗獷風格，包括獲得 1977 年香港建築師學會年獎銀牌獎的啟德空運貨站大樓、油塘冰廠、白建時道商場及淺水灣購物中心。他早期的香港作品赤柱 Pendragon 住宅，更傳承了 Denys Lasdun 的東英吉利亞大學（University of East Anglia）項目的設計語言。David Russell 退休後選擇在泰國定居，至今生活在曼谷近郊一處。

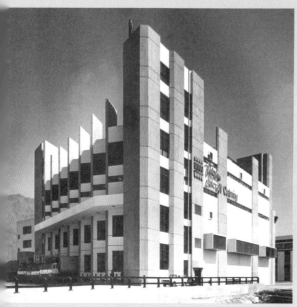

2

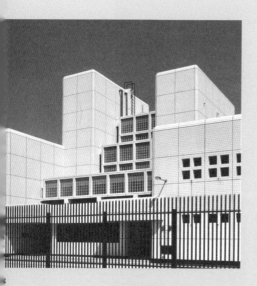

1 獲得 1977 年香港建築師學會年獎銀牌獎的啟德空運貨站大樓
2 蘇格蘭新佩斯利市政中心全國比賽
3 獲得 1986 年香港建築師學會年獎優異獎的大埔達利來紙幣製造廠房

▲ 赤柱 Pendragon 住宅
▼ 在曼谷與瑞士建築師 Roland Vogel 合作的 Boon Rawd House

二戰的結束帶來了新開始，每人都渴望創造嶄新的世界。雖然邱吉爾（Winston Churchill）帶領英國走出戰爭，人民卻選擇堅信社會主義的 Clement Attlee 工黨，擔當重建國家的任務。戰後的一切皆處於混亂的狀態，民用工業未可回到軌道上，交通系統崩潰，社會服務追不上公眾期望，現代化的住房需求最為迫切。政府很快意識到培育專業人才的重要性，當時一批新晉的建築師、工程師、規劃師以現代主義作為手段，共同著手建設全新的英國。

回到 1951 年，父親帶著 16 歲的我參觀在倫敦泰晤士河旁邊舉辦的「The Festival of Britain」。這個節日展示了英政府戰後五年的成績，場內的現代化建築 Royal Festival Hall 及 Dome of Discovery 使我嘆為觀止，令我首次有當上建築師的渴望。一年後，我考進了著名的倫敦綜合工藝學院建築系。求學期間在一個演講中認識了 Alison 和 Peter Smithson 設計 Hunstanton School 的理念，當時 Smithson 夫婦認為他們的倡議會成為建築的新篇章。30 年後在香港重遇 Peter Smithson，我故作認真地指責他把我變成 brutalist，他卻大笑地說「Not guilty!」。

早年的建築教育均丟棄許多關於傳統材料和建築細節的知識傳授，大家都側重於研究時下的新技術。在當時，混凝土、玻璃、鋼筋和木材實際上是設計師唯一可用的材料，而我們也學習包浩斯（Bauhaus）、Le Corbusier 及導師 James Stirling 的作品，從中開始發展出自己的設計理念。可以說，我們當時並沒有真正被教授過一種正式的風格，而是從多個層面中演變出一種共同實踐（Common practice）的設計語言。學校導師說過畢業後的工作實踐才是真正的教育，而我的事業有幸地在粗獷主義建築大師 Denys Lasdun 指導下開展。四年內我參與了東英吉利亞大學和倫敦大學（University of London）的 Charles Clore House 項目，第一身見證粗獷主義的全盛時期，也實現了我關於建設全新英國的兒時夢想。同一時期，我和以前的兩個同學參加了一個蘇格蘭新佩斯利市政中心（New Paisley Civic Centre）的全國比賽，希望能贏得比賽並開始我們的實踐，卻最終落敗。這個小故事帶出了一些粗獷主義隱含的社會背景：一批年輕建築師積極回應解決戰後問題而產生各種的思潮、論述與實踐。幸運地，這批時代的見證，包括我曾參與過的項目都陸續成為了現今歷史的建築。

粗獷主義的沒落始於 1970 年代末。當時有些建築師將粗獷主義推向至一個極端，建造出「野蠻」的怪物建築，與粗獷主義的倡議完全相反，引起了公眾的反感。同時，另一些建築師提出了含有古典主義的後現代建築風格。政治的氣候也因為保守黨政府上場而開始轉變，戰後各種國有化的公共服務，甚至國家醫療保健服務（National Health Service）醫療機構的組成部分也陸續被部分私有化。著名的 London County Council's Architects' Department 被關閉，房屋建造轉交給開發商。技術的進步也令可用的建築材料增加，因而解放了設計的可能性。如此種種的原因，皆是粗獷主義逐漸退場的成因。

近年大眾重拾對粗獷主義的興趣。事實上我認為它未曾消失過，只是不斷地換上新衣服。今年 88 歲的我也很渴望可以用當代的物料與技術，重新發掘粗獷主義的當代意義。

現在進行式——港式粗獷的重新定義

●黎雋維

關於黎雋維

黎雋維（Charles Lai），建築師（RIBA），香港大學建築歷史博士，畢業於香港大學及倫敦建築聯盟學院，Docomomo
香港分會成員，任教於香港理工大學及香港大學專業進修學院。黎雋維為建築設計及保育顧問事務所 CLAA 的創辦人及
主持建築師，以及數碼行銷及內容策展公司 Culture Lab 的聯合創辦人，主要從事與建築遺產和建築歷史相關的設計、
保護、研究和策展工作。

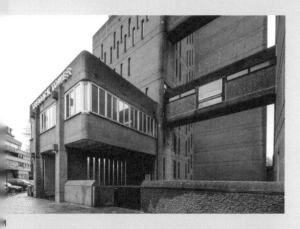

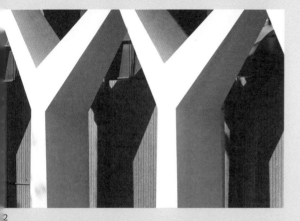

1 在世界各地的粗獷主義建築中，有非常多的室內外表面採用水泥批盪物料覆蓋，例如 Trellick Tower。

2 在循道衞理聯合教會北角堂中，看到上海批盪的蹤影。

3 香港的例子並非只是單純地將物料的原始狀態呈現，而是利用了水泥的可塑性。

我和粗獷主義的第一次親密接觸，是在二、三十年前的小學操場。男校男生個個精力旺盛，嬉戲打鬧不遺餘力全力衝刺。當年的操場不像今日般，生怕小孩撞上水泥柱會粉身碎骨，將所有表面都包裹上海綿軟墊。操場的地下是帶石米顆粒的水泥地，牆壁是質感粗糙的灰色水泥牆，偶爾還帶有鋒利的緣角。我和伙伴們玩得興起，一時煞掣不及，撞上牆壁就會頭破血流。男生們的強健體格，就是在這樣的粗獷修羅場中鋼鐵煉成。

直至五年前，翻開 *Hong Kong and Far East Builder* 才發現，陪伴我度過童年的這個建築，是香港粗獷主義主要案例之一———聖若瑟小學（王澤生、伍振民，1968）。近年，全球都出現對粗獷主義建築遺產的重新注視。越來越多人———包括許多本來對建築不甚抱有興趣的人———都開始留意這種建築風格。「Brutalism」甚至成為了社交媒體上一個 tag。從中我們可以觀察到一個非常有趣的現象：許多現在被標籤為粗獷主義的建築物，在嚴格的歷史研究觀點之下，其實並不能被定義為粗獷主義。這些建築物雖然有著粗糙的水泥外衣，但是在設計過程中，建築師其實可能並非受到粗獷主義的價值觀和美學影響，而是出於其他原因，或者受到其他建築流派和思潮的影響。

我在這裡特別提出這一點，就是想指出，這種「錯誤」其實並非是一個問題。反而，我認為這是一個前所未有的機會，讓我們重新認識和定義粗獷主義，甚至重新思考何謂建築風格（Architectural style）。網絡文化所引發的廣泛討論，似乎正在推動著和顛覆著我們對於建築歷史研究的

方法和定義，甚至企圖奪回從前一向被學者壟斷的專業詞彙演繹權。所謂的建築風格，往往被認為是一種絕對的、不能被推翻的定義框架。但隨著我們在城市的建築堆中，重新發掘這些建築遺產案例，放到社交媒體分享、討論，「粗獷主義」的定義和美學亦隨之而被重新界定。這本書背後的研究，亦正正是推動著這場運動的重要推手之一。

粗獷主義建築遍布全球。隨著更加多的案例和資料出土，看似均質的水泥建築，慢慢浮現出各自的本土特性。這亦是一個非常吸引我的建築研究課題。普遍對於粗獷主義建築的定義，都會將焦點放於其不加修飾的混凝土表面，作為建築最表層的物料。在所謂的現代主義正史當中，這種做法往往被認為是建築師希望忠實地呈現建築物料特性的表現。這亦都是現代主義的信條之一。在粗獷主義建築的「鼻祖」——Alison 和 Peter Smithson 的 Hunstanton School（1954）之中，磚頭、鋼架、玻璃等物料以最簡單直接的細部銜接。建築史學家 Reyner Banham 將這種手法形容為「as found」的美學。簡單直白的物料表現，建築元素的組合和構造忠實呈現。不加修飾、毫不浪費的做法亦反映出粗獷主義背後的福利主義思想。

然而，當我們再次回看粗獷主義的案例，特別是在香港的例子當中，我們都可以見到受粗獷主義影響的建築師在他們的作品之中，並非只是單純地將物料的原始狀態呈現，而是利用了水泥的可塑性，營造各種不一樣的顏色、反光、質地的素材。它們之中，有很多並非是不加修飾的水泥，而是需要多重工序修飾的水泥批盪。這些物料並非因為粗獷主義建築而特別發明，而是在本身已經慣用的材料和技法之上，賦予新的用法和意義，再套用到新生的建築風格之上。例如在本書中提及的許多例子中，都會看到上海批盪的蹤影。這種在 1920 年代就已經出現在香港的物料，混和了先進的現代水泥物料和本地工匠的傳統批盪手藝，成為了摩登優雅的建築面料。到 1960 年代粗獷主義在香港萌芽，當年累積下來的物料經驗，就為香港的粗獷主義提供了多變的物料素材。在世界各地的粗獷主義建築中，包括經典案例 Barbican Centre，其實都有非常多的室內外表面採用水泥批盪物料覆蓋。但似乎由於現代主義建築正史對於裝飾性物料的偏見，這些物料往往不受重視，甚至視為不見。我們正歷粗獷主義的「第二春」。這除了讓我們更廣泛及完整地欣賞這些現代建築遺產，亦提供了一個機會，可以更仔細地重新定義和討論這種建築風格。

粗獷主義是一種正在被重新定義、重新建構的風格框架。有些讀者過去或許會認為，這些坐落在石屎森林中的「水泥巨獸」並不符合自己的口味。但透過本書中，由 Bob Pang 帶領的研究團隊的仔細爬梳和記錄，加上 Kevin Mak 秀麗雋永的攝影作品，希望所有讀者都能夠意識到，這些粗獷主義建築並非只是單調沒趣的水泥樓房，而是承載著前衛思想和物料工藝的摩登建築作品。從認識，到了解，再到欣賞，希望讀者可以視這本書為一個開端，一同參與粗獷主義建築案例的探索，並把它們重新定義。

後記

容許我在寫畢六萬多字後，在這篇後記散亂無序地記錄一些感與想。雖然自 2017 年起，已經在不同媒體上撰寫建築，但從未敢如此感性（也感不起），希望這篇千字文不會太過「中二病」。

建築

說來話長，「建築」一詞在我 18 歲之前從來沒有出現過。入讀香港大學建築系更是「誤打誤撞」加「純屬巧合」，六年寒窗自問也讀得一塌糊塗，更曾經打算轉科。畢業後花了五年才考取建築師牌，比同輩花上更長的時間。愛上建築有兩個時刻，第一個是在倫敦實習的那年，發現建築原來沒甚麼特別，因為建築對當地人來說，是一種日常，並不高深。另一個轉捩點則是在上海磯崎新工作室，逗留時間不長，但可感受到持續的檔案記錄與文字論述對建築設計的影響，又是一種別人的日常。香港建築師的日常，或者可以從 2006 年潘祖堯為香港建築師學會 50 周年賀文中略懂一二，他說：「Most of us are busy making ends meet and do not have the appetite to pursue academic advancement, very few of us can write about our own approach to architecture let alone innovate. We need to wake up to address our inadequacies」，大意就是本地建築師一般的日常大都在忙於糊口。當然，我的建築日常大部分時間也是「搵食」。作為建築師，一直以來都認為做設計是普通不過的工作，踏踏實實地畫好每個空間就是我的責任。五年前開始寫建築，風格的取向也是盡量「如實」，少用矯揉造作的形容，更沒有過分吹噓建築師的浪漫，目的就是希望令「建築」這題目更為簡單易明，而非讓人百思不得其解，故作高深又不得要領。今次粗獷建築研究，能夠伸延至出版建築書籍，完全是計劃以外的事情，卻一直是我藏在心裡的夢想。對於建築師這個角色，雖然沒有很清晰地說明，不過以上這段也總算描述了我的一些觀點與信念。

溫度

原本打算仔細交代曾經協助研究的每位，但列出名單後原來多達 60 餘人。公平起見，感謝的言語，還是留待與各人見面再說。這批人物，大部分均素未謀面，機緣巧合下透過 2021 年第一階段的「粗！——未知的香港粗獷建築」展覽而認識。他們對研究的熱衷並不遜於我們，通過無數的聯絡、對話及拜訪，發掘出大量新線索及材料（如半世紀前的圖則、相片及建築模型），這些由各方產生的能量令研究有了引人入勝的深度、溫度及甜度。因為第一階段的研究素材有限，要結集成書尚算可以但肯定不足，所以每每有新的發現，都讓我為之感動。沿途遇上的各位朋友都有份填補遺漏了的脈絡及建構更完整的歷

史，是研究中不可或缺的成員。60 人以外是為數 20 人的研究團隊，我們一起走訪散落各處的建築，多達 10 次，製作 3D 模型、水泥藝術、攝影記錄、人手重繪圖則、資料研究等等，由零開始重新發現香港鮮為人知的一面，過程甚為艱鉅。各人在公餘付出時間、精力與堅持，不計回報，毫無怨言，共同填補一段空白的建築歷史，揭示當時社會仍然存在的踏實風氣，確是難能可貴，在此向你們致敬。

遺憾

2021 年 9 月在展覽認識潘祖堯先生，當時他已答應可以和我們交流。直至 2022 年 5 月 20 日香港建築師學會年獎頒獎禮，邀請了潘祖堯一家與我們分享得獎的喜悅，當天剛巧是他的 80 大壽。8 月時，相隔一年，我終於透徹地讀完他的作品集《現實中的夢想：建築師潘祖堯的心路歷程》及嚴謹地編輯好訪問的問題，轉交給潘祖堯的女兒 Vanessa，可惜兩星期後傳來了老先生離世的消息，錯失了與他傾談建築的寶貴機會，至今仍覺得遺憾，在安排事情先後亦見不足之處。

支持

剛剛讀畢此書的讀者們，相信能夠感受到背後的工作量。如果沒有贊助機構（Design Trust 及 Leigh & Orange Architects）及熱心的建築師支持，根本不可能完成這類研究。與不少朋友交流，他們都認為香港的城市和建築研究文化仍未太盛行，真誠希望未來會有更多的贊助，栽培更多的研究項目。研究走進人群，可讓公眾容易接觸城市和建築文化。多樣性的題材與具深度的論述，可以通過時間沉澱令我們的建築有跡可尋，積年累月，相信能演化出具有本地特色的建築設計。

完夢

2022 年 11 月開始，在家中全力寫書持續大概半年，日以繼夜地寫，寫到天昏地暗，幾乎六親不認。這段時間我的情緒偶爾有高低起伏，面對各樣的「未知」，有恐懼，有傷痛，幸得另一半的默默支持與無限的容忍，方能完夢。當中她的辛酸與委屈，不足為外人道，在此感謝太太。三年時空交錯之旅，在此作結。

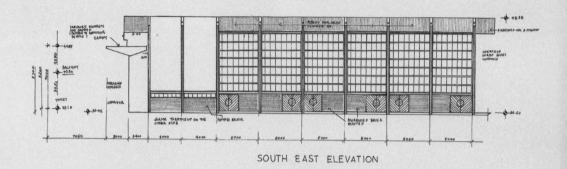

SOUTH EAST ELEVATION

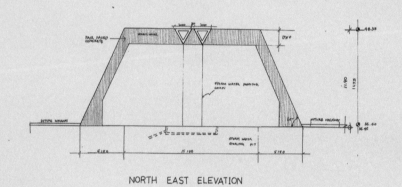

NORTH EAST ELEVATION

聖士提反書院科藝樓　|　中小學校

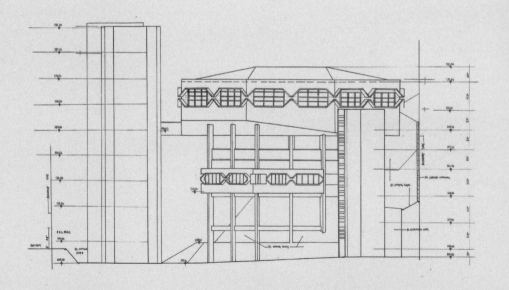

神託會培敦中學　|　中小學校

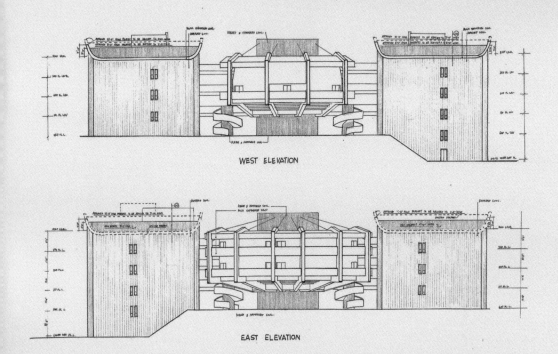

WEST ELEVATION

EAST ELEVATION

中大科學館 　│　 高等教育

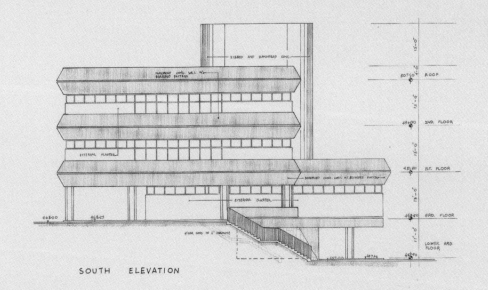

SOUTH ELEVATION

中大胡忠圖書館 　│　 高等教育

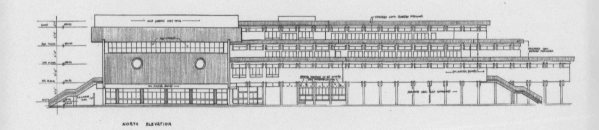

NORTH ELEVATION

中大張祝珊師生康樂大樓 | 高等教育

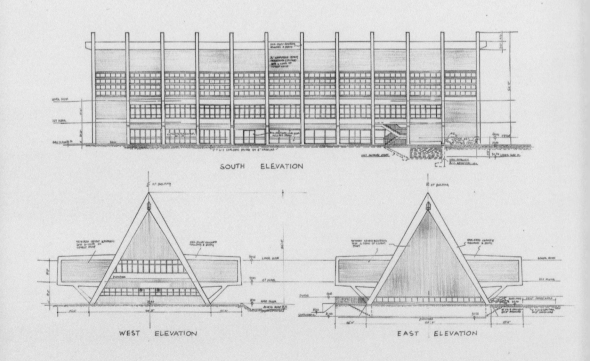

SOUTH ELEVATION

WEST ELEVATION

EAST ELEVATION

中大眾志堂學生活動中心 | 高等教育

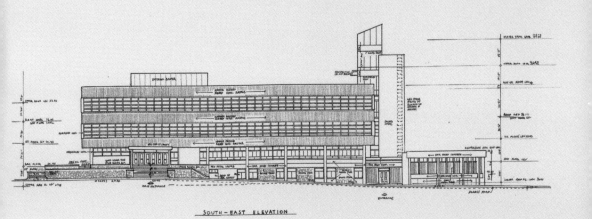

SOUTH - EAST ELEVATION

中大牟路思怡圖書館 | 高等教育

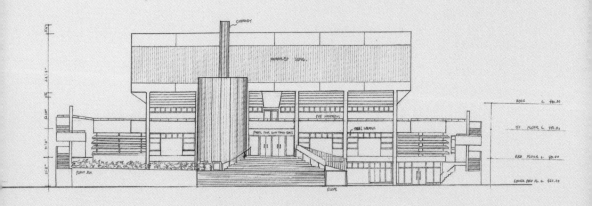

中大樂群館梁雄姬樓師生活動中心 | 高等教育

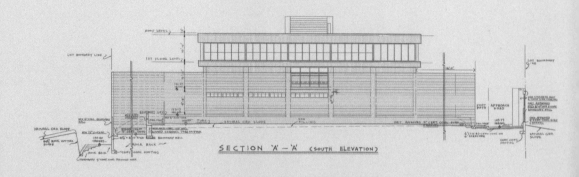

SECTION 'A'-'A' (SOUTH ELEVATION)

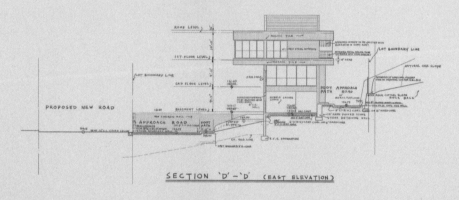

SECTION 'D'-'D' (EAST ELEVATION)

王澤生宅邸　│　住宅

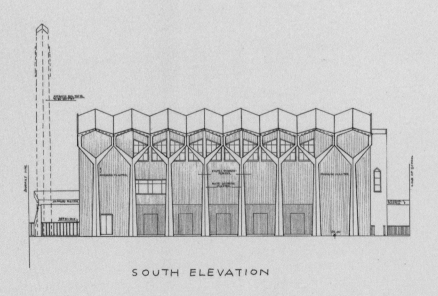

SOUTH ELEVATION

循道衛理聯合教會北角堂　│　教堂

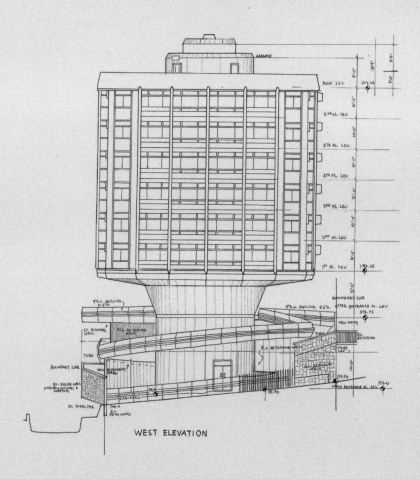

WEST ELEVATION

怡苑　│　住宅

SOUTH EAST ELEVATION

邵氏片場宿舍區　│　住宅

聖公會青年退修營　｜　教堂

聖歐爾發堂　｜　教堂

SOUTH WEST ELEVATION
(FACING YEUNG UK ROAD)

紳寶大廈 | 工廠

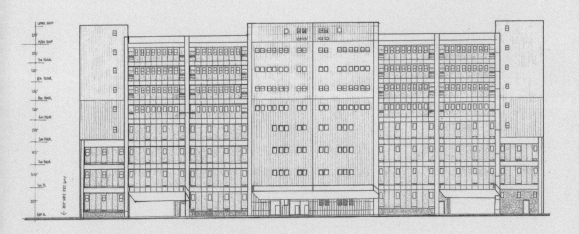

東海工業大廈 | 工廠

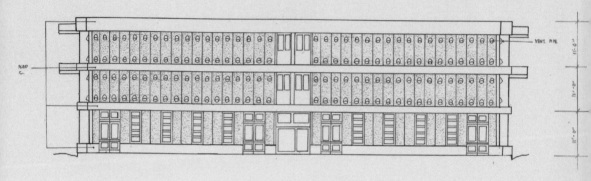

NORTH EAST ELEVATION

邵氏片場製片部 | 工廠

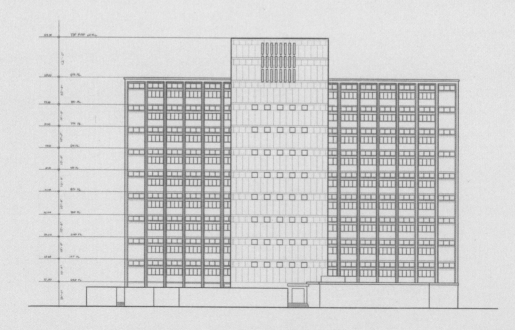

油麻地賽馬會分科診所 | 醫院及會所

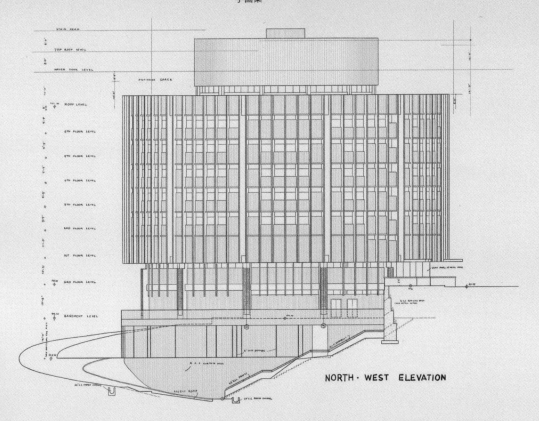

NORTH · WEST ELEVATION

港安醫院 | 醫院及會所

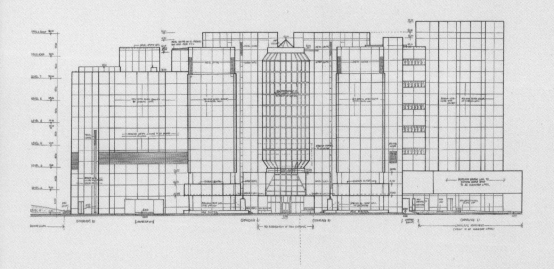

賽馬會沙田會所 | 醫院及會所

編年史

附錄二

	1945	1946	1947	1948	1949
香港粗獷主義建築					
香港粗獷主義建築事件				甘洺成立事務所	司徒惠成立事務所 鄭觀萱南下香港與陸謙受、王大閎繼續五聯的業務
香港建築事件					
香港事件	國共內戰	第一屆香港小姐競選			
世界粗獷主義建築					

	1956	1957	1958	1959	1960	1961
香港粗獷主義建築						
香港粗獷主義建築事件		王澤生與伍振民成立事務所	潘演強成立事務所		司徒惠成為香港建築師公會會長	
香港建築事件	香港建築師公會成立，徐敬直擔任創會會長。		**嘉頓中心** 朱彬	**赫蘭道住宅** 王澤生	港大建築系獲英國皇家建築師協認證 **蘇屋邨** 甘洺／陸謙受／司徒惠／利安／周李	**飛鵝山別墅** 王澤生
香港事件	「雙十暴亂」		中環天星碼頭搬往愛丁堡廣場碼頭	商業電台啟播		政府發展首個新市鎮——荃灣新市鎮
世界粗獷主義建築		**Keeling House** Denys Lasdun				

1950	1951	1952	1953	1954	1955

香港大學建築學系成立，系主任
為前英國倫敦建築聯盟學院總監
Raymond Gordon Brown

璇宮戲院
（皇都戲院前身）
劉新科

香港大學建築學系
第一屆學生畢業

東頭村大火　　　　　　　　　　　　　　　　　　石硤尾大火　　　　　柴油機車投入九廣
鐵路英段服務

Unitéd' Habitation
Le Corbusier

Soho Apartment
Alison and
Peter Smithson

**Hunstanton Secondary
Modern School**
Alison and
Peter Smithson

**The New Brutalism
Article**
Reyner Banham

1962	1963	1964	1965	1966	1967

陳樹渠紀念中學
甘洺

**循道衛理聯合教會
北角堂**
司徒惠

王澤生宅邸
王澤生

**循道衛理聯合教會
安素堂**　司徒惠

**尖沙咀海員
俱樂部**　林杉

**油麻地賽馬會
分科診所**　林杉

潘衍壽成立事務所

林杉成為利安合伙人

香港大會堂
Raymond Gordon
Brown/Ron Phillips/
Alan Fitch

彩虹邨　P&T

中大成立，由崇基
書院、新亞書院及
聯合書院合併而成

**長沙灣旅港開平商
會學校**
司徒惠

九龍麵粉廠
周李建築工程師
事務所

華富邨
廖本懷

嚴重水荒
限制供水

電視廣播有限公司
成立

「六七暴亂」

**Boston Government
Service Center**
Paul Rudolph

**Art & Architecture
Building, Yale
University**
Paul Rudolph

Economist Plaza
Alison and Peter
Smithson

Balfron Tower
Ernö Goldfinger

	1968		1969	1970	1971	
香港粗獷主義建築	聖若瑟小學　王澤生 路德會北角協同中學　王澤生	邵氏片場製片部　潘衍壽	邵氏片場宿舍區　潘衍壽及潘祖堯	電燈公司炮台山道員工宿舍　林杉 德愛中學　林杉 中大中國文化研究所　司徒惠	中大君子及淑女塔　司徒惠 港安醫院　王澤生 聖公會青年退修營　林杉	女青柏顏露斯賓館　司徒惠 張振興伉儷書院　王澤生
香港粗獷主義建築事件	何弢成立事務所				白自覺成為香港建築師公會會長	
香港建築事件	美孚新邨　王董建築師事務所	觀龍樓　司徒惠	美利大廈　Ron Phillips/Alan Fitch 廣播大廈　工務局			
香港事件			第一屆香港節舉行	首間超級市場惠康於中環開業		
世界粗獷主義建築	Alexandra Road Estate Neave Brown University of East Anglia Denys Lasdun	Southbank Arts Centre Council Architect's Department	Boston City Hall Kallmann Mckinnel & Knowles / Campbell, Aldrich & Nulty Barbican Estate Chamberlin, Powell & Bon			

	1975	1976	1977	1978	1979	1980
香港粗獷主義建築	聖公會莫壽增會督中學　劉榮廣 神託會培教中學　潘祖堯 東海工業大廈　潘衍壽		聖歐爾發堂　潘演強 啟德空運貨站大樓　David Russell	怡苑　甘洺 浸大大學會堂　甘洺		
香港粗獷主義建築事件					潘祖堯成為亞洲建築師協會創會會長	
香港建築事件		太古城　王董建築師事務所 香港郵政總局　工務局 理工大學　木下一	藝術中心　何弢 海洋公園　林杉	沙田馬場　林杉		穗禾苑　木下一 置地廣場　木下一 合和中心　胡應湘
香港事件	香港為「第一收容港」接收越戰難民			九年免費教育計劃	地鐵通車	
世界粗獷主義建築	UCL Institute of Education Denys Lasdun		Royal National Theatre Denys Lasdun			

972			1973		1974
山光道馬房 林杉	中大科學館 司徒惠	紳寶大廈 司徒惠	何文田旅港開平商會中學 司徒惠	中大樂群館梁雄姬樓師生活動中心 鄭觀萱	天主教母佑會蕭明中學 司徒惠
中大牟路思怡圖書館 蜀啟謙	中大張祝珊師生康樂大樓 司徒惠	梁式芝書院 王澤生	五旬節中學 司徒惠		
中大眾志堂學生活動中心 劉榮廣	中大圖書館 司徒惠		中大誠明樓 司徒惠		
白自覺成立事務所			潘祖堯成立事務所		
劉榮廣加人伍振民戒立的新公司			王澤生成為香港建築師公會會長		
香港建築師公會改名為香港建築師學會	山頂爐峰塔 鐘華楠		怡和大廈 木下一		
紅磡海底隧道通車			政府發展沙田新市鎮 / 屯門新市鎮		
Robin Hood Gardens Alison and Peter Smithson					
Trellick Tower Ernö Goldfinger					

981	1982	1983	1984	1985
聖士提反書院科藝樓 何弢		九龍塘第二理工學院比賽 潘祖堯 / David Russell/Denys Lasdun		賽馬會沙田會所 白自覺
潘祖堯成為香港建築師公會會長				
		紅磡體育館 鮑紹雄	演藝學院 關善明	滙豐總行大廈 Norman Foster
		香港仔市政局街市大廈 劉榮廣		
	九廣鐵路電氣化		中英簽署《中英聯合聲明》	

鳴謝

發起人／策展人
彭展華

研究及策展
陳樂欣／袁穎彤／胡雲上／曾嘉莉／羅嘉慧／周狄希／馬祖輝／黃衍肇／高惠渝／麥憬淮／劉頌銘／丁詠詩

3D 模型製作
陳樂欣／袁穎彤／胡雲上／曾嘉莉／羅嘉慧／潘堯鑫／周狄希／文天龍／劉玉藩／歐陽浩雋／高惠渝／歐穎雯／黃鈺婷／陳博羣／丁詠詩

攝影紀錄
1km Studio

水泥藝術
倒模 Moldflip

手繪圖則
陳樂欣

文字協力
周狄希

主視覺設計（2021 展覽）
PNO Design Studio

贊助機構

DESIGN**T**RUST
信言設計大使
AN INITIATIVE OF THE
HONG KONG AMBASSADORS
OF DESIGN

Leigh&Orange

資料提供（人士）

Maggie Wong／Geoff Poon／Vanessa Poon／Winnie Pun／Inez Chan／Edward Bottoms／Elaine Tsui／David Russell／Irene Pun／Scott／Lucy Tsui／Brenda Lim／Christine Kwan／Allen Poon／John Wu／Oscar Chan／Angela Lee／Y H Lam／Amy Luk／Dominic Wong／Clare Tsang／Ernus Leung／Gordon Cheng／Janice Leung／Elain Harwood／Catherine Croft／Alexa Baracaia／Soki So／Simon Smithson／David Russell／Dora Tsui／Kidd Sze／Mark Young／David Cilley／Noelle Ho／Ashlee Chism／Iain Cooks／Vernon Ho／Cathy Wong

潘祖堯／潘演強／劉榮廣／林曉敏／馮家輝／林佩儀／陳升暘／張家偉／湯泳詩／陳得南／何穎思／吳啟聰／梁淑勤／郭明英

資料提供（機構）

Leigh and Orange Architects／Dennis Lau & Ng Chun Man Architects & Engineers／Pypun Engineering Consultants Limited／SOS Brutalism／AA Archives／C20 Society／RSHP／DESIGNyoung／Wilkinson & Cilley／General Conference of Seventh-day Adventists Archives／Lingnan University Library (Research Support & Archives)

《號外》／《天主教公教報》／神託會培敦中學／聖士提反書院／旅港開平商會中學／聖若瑟小學／天主教母佑會蕭明中學／循道衛理聯合教會北角堂／中大牟路思怡圖書館／中大新亞書院／中大聯合書院／中大崇基學院／中大傳訊及公共關係處（刊物）／港大建築學院／何弢基金

參考文獻

Far East Architect & Builder／Hong Kong and Far East Builder／Asian Architect & Builder／Contemporary architecture in Hong Kong／Hong Kong Architecture 1945-2015 From Colonial to Global／Guide to architecture in Hong Kong／Reflections Painting and Drawings／W. Szeto & Partners Selected Works 1955-1975／Peter Y S Pun and Associates Architectural Division／Vision Magazine

《現實中的夢想：建築師潘祖堯的心路歷程 1968-1998》／《筆生建築：29 位資深建築師的香港建築》／《殖民地的現代藝術：韓志勳千禧自述》／《建聞築蹟》／《建城傳承》／《迷失的摩登——香港戰後現代主義建築 25 選》／《崇基早期校園建築》

特別鳴謝

Marisa Yiu／Zheng Zhou／Ivy Lee／Ronald Poon／Pun Yin Keung／Dennis Lau／David Russell／Brenda Lim／Noelle Ho／Shirley Surya／Wendy Ng／Oliver Elser／Anderson Lee／Keith Lam／Javin Mo／Eva Leung／Vita Mak／Iris Chow／Helen Fan／Charles Lai／Sampson Wong／Alex Yuen／Jefferson Chan／Michelle Ho／Candy Law／Kelvin Ko／Chery／Calvin Lo／Kong C Fu／Mao／Kevin Cheng／Fred Cheng／Corrin Chan／Yuki Li／Kayla Loo／Kai Tang／Mei Wong and Family／Pang's Family

書名　未知的香港粗獷建築
作者　彭展華

責任編輯　羅文懿
書籍設計　西奈
攝影　1km Studio

出版
三聯書店（香港）有限公司
香港北角英皇道 499 號北角工業大廈 20 樓
Joint Publishing (H.K.) Co., Ltd.
20/F., North Point Industrial Building,
499 King's Road, North Point, Hong Kong

香港發行
香港聯合書刊物流有限公司
香港新界荃灣德士古道 220-248 號 16 樓

印刷
美雅印刷製本有限公司
香港九龍觀塘榮業街 6 號 4 樓 A 室

版次
2023 年 6 月香港第一版第一次印刷
2023 年 9 月香港第一版第二次印刷

規格
16 開（170mm x 220 mm）328 面

國際書號
ISBN 978-962-04-5300-7

三聯書店
http://jointpublishing.com

JPBooks.Plus
http://jpbooks.plus